KB068093

고양이가 필요해

예술가의
마음을 훔친
고양이

고양이가 필요해

유정 지음

예술가의 마음을 훔친 고양이

지콜론북

목차

프롤
로그

두 계절과 산다

그녀가 자리에서 일어난다. 옷장 위에 누워 있던 가을이 뽕망치 소리를
내며 뛰어내려온다. 그녀가 끝에서 끝까지 열 걸음이나 될까 싶은
방안을 서성인다. 가을이 그런 그녀의 발치를 맴돌며 따라 걷는다.
그녀가 다시 자리에 앉자 무릎으로 뛰어 올라온 가을이 그녀의 무릎과
책상을 오가며 야옹야옹, 애교를 부린다.
가을이 움직일 때마다 녀석의 꼬리가 자꾸 그녀의 볼을 후려친다.
고양이 꼬리가 아파야 얼마나 아프겠냐만 그녀는 슬쩍 짜증이 인다.
그녀는 노트북 모니터를 가리고 서서 울어대는 가을을 들어다 무릎에
앉히고 지금까지 쓴 원고를 훑어본다. 무릎 위에 가만 앉아 있는가 싶던
가을이 풀쩍 뛰어 내려가는데 또, 꼬리가 그녀의 볼을 때린다.

"왜 쓸 만하면 와서 이러는 거냐, 응?"
그녀가 투덜거리거나 말거나 가을은 제 할 일 다 했다는 듯 다시
옷장 위로 올라가 버린다. 다시 집중하려는데 또 한 번 뽕, 뽕망치
소리가 난다. 이번엔 봄이다. 봄이 의자 옆에 와서 운다. 생각날
듯 말 듯 가물거리는 단어를 귀퉁이부터 지워버리는 울음소리다.
그녀는 희미해지기만 하는 단어의 끝을 잡고 매달려보지만 결국 봄의
울음소리에 완전히 지워지고 만다. 그녀가 체념한 듯 의자 아래로 팔을
늘어뜨리자 봄이 그녀의 손에 제 얼굴을 비빈다. 쓰다듬어주려는 손길은
피하고 가만히 늘어뜨려 놓은 손에만 비빈다. 봄에게 손을 맡겨놓고
그녀는 멍하니 모니터를 바라본다. 단어가 화자의 의도를 부풀리진
않는지, 방향을 틀어 놓는 것은 아닌지, 과장되게 꾸미고 있는 건 아닌지
고민하고 고민한다. 어려운 단어를 대신해 넣은 쉬운 단어가 오히려
원래 의도와 너무 멀어지는 것은 아닌지, 멀어지기만 하는 게 아니라
왜곡시키고 있는 건 아닌지 곱씹어 본다. 그녀는 인터뷰하면서 받아
적은 말들을 보고 또 본다.

인터뷰 당시 머릿속에 저장해 놓은 목소리를 듣고 또 듣는다. 받아 적은
말과 저장해둔 목소리를 지금까지 써 놓은 원고와 비교해 본다. 그녀는
초조하다. 이 문장들이 제대로 된 것인지 확신이 서지 않았기 때문이다.
그녀가 자리를 박차고 일어나 냉장고 앞으로 간다. 문을 열고 냉장고
안을 빤히 바라본다. 간식이라도 주려는 줄 알았는지 어느새 다가온
가을이 그녀의 발치에서 알짱거린다. 그녀가 냉장고 문을 닫고 가을을
바라본다. 다시 냉장고를 연 그녀가 캔맥주 하나를 꺼낸다. 차가운
맥주를 벌컥벌컥 들이켠 그녀가 뭔가 결심한 듯 키보드를 두드리기
시작한다. 그녀가 내린 결론은 죽을 때까지 확신할 수 없으리라는 것,
스스로를 조금이라도 믿을 수 있게 되려면 우선 쓰는 수밖에 없다는
것이었다. 아리송한 단어는 쓰기 전에 사전으로 확인하고 습관처럼
꺼내게 되는 단어를 도로 집어넣으면서 쉬지 않고 키보드를 두드린다.
그때 전화벨이 울린다. 그녀의 엄마였다. 그녀가 어디에서 무엇을 하고
있는지 확인한 그녀의 엄마는 냉장고 속 음식들을 점검한다. 지난번에
보니 살이 쪘다면서 그런 몸에 어울리는 옷은 어떤 것들이 있는데 그런
옷들을 입고 다니고 있는지 확인한다. 그다음엔 요즘 무슨 일들을
하고 있는지, 그것이 돈이 되는 일인지, 이도 저도 아니면 그나마
재미있기라도 한 일인지 묻는다. 둘러댈 말이 떨어진 그녀가 엄마의
요즘을 묻는다. 그녀의 엄마는 그림을 배울 예정이라고 했다. 그녀는
진심으로 그런 엄마가 좋았다. 그래서 제 앞가림에 급급한 딸은 저 혼자
설 수 있게 내버려두고 이제는 엄마보다 여자로 살았으면 싶었다.
그림 수업을 신청하는데 얼마나 오래 걸렸는지, 언제부터 무엇을 배우게
될 것인지를 설명하는 설렘 가득한 엄마의 목소리에 장단을 맞추던
그녀가 멈칫한다. 전화기 너머에서는 그녀의 표정이 보이지 않았으므로,
그녀의 엄마는 냉장고 속 음식들을 다시 한 번 확인하고 언제 집에 올
것인지 물은 다음 전화를 끊는다. 전화기를 내려놓고 맥주를 들이켜는

그녀의 머릿속에 너처럼 무뚝뚝한 애가 어떻게 글을 쓴다니. 나처럼
감성 풍부한 사람이면 몰라도, 라는 엄마의 말이 음각으로 새겨지고
있다. 궁서체로 '처럼'을 '같은'으로, '무뚝뚝한'과 '나처럼 감성 풍부한
사람이면 몰라도'는 빼고. 그녀의 엄마가 강조하고 싶었던 것은 그녀가
새기지 않기로 한 말이었다. 그러나 그녀는 깊이 생각하지 않아도
보이는 숨은 의도를 따져 볼 만한 여유가 없었다. 그녀의 몸이 의자와
함께 가라앉기 시작한다. 층간을 지나 1층 주차장으로 콘크리트 바닥을
지나 지각과 암석층으로, 상층 맨틀을 지나 하층 맨틀로, 외핵을 지나
내핵까지 순식간에 가라앉았다. 역시 적은 내부에 있었어. 더 꺼질
땅도 없는데 땅이 꺼져라 한숨을 쉰 그녀가 이상한 낌새에 고개를 든다.
가을이 책장 위에서 그녀를 내려다보고 있었다.

"어? 그렇게 깔보고 있을 게 아니라, 어? 아유, 너한테 뭘 바라냐, 내가."
그녀는 이럴 때 가을이든 봄이든 좀 곁에 와주었으면 싶다. 그러나
이럴 땐 내버려 두는 편이 낫다는 것을 그녀가 더 잘 알고 있다. 문득
그녀의 머릿속에 '세상에서 대화가 가장 서툰 종족은 가족'이라는
문장이 떠오른다. 이해하려다 오해하고 배려하려다 상처 내는 날들이
이어지더라도 곁을 지키는 것. 가족이니까 할 수 있는 일이었다. 그러다
더할 나위 없이 행복한 하루를 만났을 때 분홍빛 새 살이 돋아난 상처를
쓸어내리며 마주 보고 웃는 일. 가족이니까 할 수 있는 일이다. 그럼 이
계절들도 가족이네. 속엣말로 중얼거린 그녀가 자리에서 일어나 냉장고
앞으로 간다. 고양이용 간식을 넣어두는 신선칸 서랍 열리는 소리에
가을과 봄이 후다닥 뛰어온다. 간식을 똑같이 나누어 담은 그녀가
그릇을 바닥에 내려놓고 자리에 앉는다. 두 고양이는 찹찹, 간식을 먹고
그녀는 타닥타닥 키보드를 두드린다.

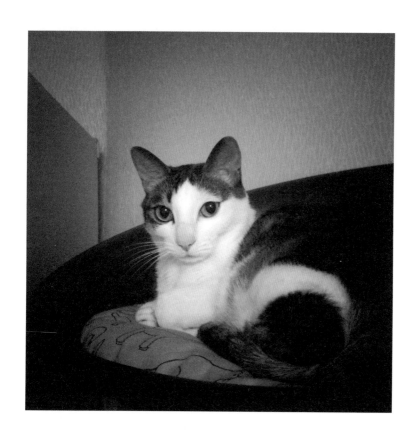

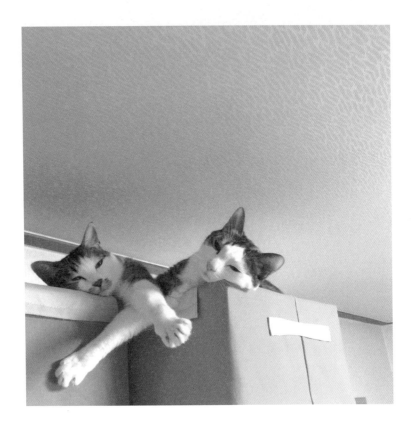

김규희

일러스트레이터

......

모냐와 멀로

김규희

프리랜서 일러스트레이터 김규희는 모든 고양이 집사가 그렇듯 '모냐'와 '멀로'의
무사태평을 기원한다. 그 어떤 오해에도 해명하는 걸 귀찮아해서 더 말을 보태지
않고 그러려니 하며 살고있다. 들인 돈에 비해 버는 돈은 턱없이 모자라 평생
손익분기점을 넘을 일은 없을것 같다. 고양이는 꽃보다 아름답다고 생각하며,
고양이 모티프 아트숍 '이 세상 고양이(www.kimkyuhee.com)'를 운영 중이며,
그림책 『가족이 된 고양이 모냐와 멀로』를 출간했다.

모냐, 뭐냐?

일러스트레이터 김규희의 고양이 모냐는 9개월 된 암고양이로 인터넷 고양이 카페를 통해 입양했다. 그녀의 첫 고양이었던 복길[1]과의 추억 때문에 삼색 고양이만 골라 입양 신청을 했는데 모두 거절당했고, 계속되는 거절에 지쳐갈 무렵 새끼 고양이 입양글 하나가 그녀의 눈에 들어왔다. 어느 음악학원의 선생님이 올린 글이었는데 임신한 길고양이를 구조해 보살폈고, 구조한 고양이가 출산한 새끼들을 입양 보내려 한다는 내용이었다. 다시 한 번 용기를 내어 입양 신청서를 보낸 김규희 작가는 마침내 입양 허락을 받았다.

기쁨으로 들뜬 마음을 어르고 달래다 태어난 지 두 달쯤 지났을 때 새끼 고양이를 데려왔다. 우아한 자태를 뽐내던 어미 고양이 곁에서 갓 잡아 올린 생선마냥 파닥거리며 놀고 있던 새끼 고양이가 바로 모냐였다. 그 만남에서야 그녀는 고양이들을 보살피던 음악학원 선생님이 입버릇처럼 '예쁘다'고 했던 말을 실감할 수 있었다. 생후 6일째의 모습이나, 입양 전까지 커가는 모습을 사진으로만 봤을 때는 못생겨 보여서 이름을 못난이의 발음을 딴 '나니'로 지으려던 것도 까맣게 잊어버릴 만큼 '미묘'였다. 지어두었던 이름은 그 자리에서 지워버리고 '고양이 이름을 뭐라고 하지, 넌 도대체 뭐냐?'라고 고민하다 '모냐'라는 이름을 붙여주었다. 그렇게 모냐를 데리고 나오면서 음악학원 선생님에게 "입양 보낼 때 마음이

[1] 김규희 작가의 1980년대를 함께한 첫 고양이. 그녀에게 '삼색 고양이 로망'을 심어준 주인공이다. 당시 최고 시청률을 자랑했던 드라마 〈전원일기〉에 등장하는 일용네의 손녀 이름을 따 '복길'이라는 이름을 붙여주었다. 김규희 작가가 대학 4학년 여름방학을 이용해 미국에 간 사이에 어머니가 고양이를 개장수에게 팔았고, 그녀는 복길과 제대로 된 인사도 못한 채 헤어졌다. 고양이용 사료가 일반화되지 않아 쌀밥에 구운 생선을 비벼주었던 시절, "개 사~ 고양이 사~"하고 방송하며 다니는 트럭이 골목을 누비던 1980년대였기에 가능할 수 있었던 이별 이야기다.

안 좋으시죠?"라고 물었는데, "더 좋은 곳으로 가는 거잖아요"라는 대답이 돌아왔다. 김규희 작가는 음악학원 선생님의 그 말이 백 마디 당부나 그 어떤 계약보다 훨씬 무겁게 느껴졌고, 대답 속에 담겨 있던 믿음 그대로 고양이와 함께 하리라 다짐했다.

그런 그녀의 마음을 아는지 모르는지 천방지축 모냐는 그녀보다 멀로에게 더 관심을 가졌고, 이내 '멀로 바라기'가 되었다. 멀로는 모냐보다 먼저 김규희 작가의 화실에 살고 있던 고양이로 원래 주인이 고양이의 이름을 "뭘로 할까?"라고 고민을 거듭하다 '멀로'란 이름으로 부르게 되었단다. 싫다고 하악질하는 멀로를 따라다니며, 모냐는 멀로의 꼬리와 놀지 못해 안달이었다. 있는 줄도 몰랐던 모냐의 입가에 노란 점이 은행잎처럼 익어가고 가을빛 닮은 털색과 눈동자가 여무는 동안 멀로도 모냐에게 조금씩 곁을 내주었다. 그러나 멀로는 마음을 드러내지 않는 '차가운 도시 고양이'. 모냐가 곁에 오면 이따금 핥아주기는 해도 이내 피해버리기 일쑤다.

멀로, 우리 아주 합칠까?

모냐보다 먼저 김규희 작가의 화실에 온 페르시안 고양이[2] 멀로는 3살하고 8개월 된 수컷이다. 사실 멀로의 주인은 따로 있다. 고양이와 함께 살던 이가 남편의 천식과 아이의 아토피 때문에 어쩔 수 없이 인터넷 고양

2
원래는 앙고라 고양이라고 불리던 품종으로 순종 장모종 고양이로서는 가장 오랜 역사를 가지고 있다. 놀기를 좋아하나 활동적이지 않아 움직임이 많은 놀이를 즐기는 편은 아니다. 다른 동물이나 사람과도 잘 적응한다.

이 카페에 탁묘[3] 공고를 올렸고 이를 본 김규희 작가가 탁묘처를 자처해 멀로와 함께 지내게 된 것이다. 멀로가 오던 날은 4월치고 제법 쌀쌀한 날씨였는데 그 때문에 탐스럽고 아름다운 털을 짧게 깎은 멀로의 모습이 안쓰러워 보였다고. 멀로를 향한 김규희 작가의 짠한 마음이 무색하리만큼 멀로는 케이지에서 나오자마자 화실 곳곳을 구경하기 바빴다. 원래 주인과 함께여서 안심이 되었는지 아니면 대담한 성격을 타고났는지 알 수 없지만 멀로는 화실 탐색에 여념이 없었고, 그 후로 모냐가 오기까지 두 달 남짓한 시간 동안 김규희 작가의 곁을 떠날 줄 몰랐다. 대개의 고양이가 그러하듯 관심과 간섭 사이를 오가며 살갑게 굴었던 것이다.

멀로는 김규희 작가가 그림을 그릴라치면 팔레트를 꽃잎 밟듯 밟으며 다가와서는 종이며 붓이며 붓 씻는 물통까지 일일이 간섭을 하고, 물감 묻은 발바닥을 닦아줄라치면 잡힐 듯 말듯 도망가버렸다. 컴퓨터 하려고 앉으면 어느새 다가와 골골송[4]을 부르며 잠들던 멀로. 어쩌다 멀로가 김규희 작가를 등지고 잠들면 그 앞에 3단 거울을 펼쳐 놓고 잠든 멀로의 얼굴을 하염없이 바라보기도 했다. 늘 곁에 머물며 살갑게 굴던 멀로는 모냐가 온 뒤로는 김규희 작가를 따라다니지도 않고 장난감도 멀리하는 중후한 묘품의 고양이로 바뀌었다.

멀로는 그야말로 잠시 머물러 온 고양이지만 원래 주인의 사정상 다시

3
여행, 출장 등 반려인의 사정으로 고양이를 잠시 돌봐주는 것을 말한다.

4
고양이는 기분이 좋고 편안할 때 '고롱고롱'과 비슷한 소리를 내는데 애묘인들 사이에서는 이 소리를 '골골송'이라 부르기도 한다. 그러나 이상할 정도로 계속해서 이 소리를 낸다면 건강에 이상이 있는 것일 수도 있으니 동물병원에 데려가는 것이 좋다.

돌아가는 것은 요원한 일 같아 김규희 작가는 입양을 생각하고 있다. 함께 지내면서 매일 새로운 모습을 발견하고 탄성을 자아내게 하는 멜로와 모냐, 두 고양이 모두 '이 세상에 단 하나뿐인, 나만의 사랑스러운 고양이'가 되었기 때문이다.

고양이와 오롯한 시간

모냐랑 멜로는 화실에서 살고 있어요. 모냐를 데려올 때 입양 신청이 자꾸 반려되었던 것도 화실에서 키울 거라고 했기 때문이 아닐까 싶어요. 입양 보낼 분들 입장에서는 집이 아닌 곳에서 생활하는 게 걱정됐을 거예요. 하지만 남편이 집에서 키우는 걸 반대했기 때문에 저에게 고양이와 함께 지낼 수 있는 공간은 화실뿐이었어요. 여느 가정집은 아니지만 고양이들은 별 탈 없이 지내고 있어요. 사실 집보다 화실이 더 깨끗하거든요. 집 청소는 일주일에 한 번 할까 말까인데 화실은 털이나 고양이 화장실 때문에라도 하루에 한 번 이상 꼭 청소를 해요. 덕분에 화실 출근을 거르지 않고 있어요. 고양이와 함께 하기 전에는 게으름 피우느라 화실에 안 나갈 때도 있었는데 이제는 늦장을 부리더라도 화실에 가서 부리자는 걸로 바뀌었죠.

고양이에 대한 제 기억은 초등학교 저학년 때부터 시작해요. 그 때부터 지금까지 고양이는 항상 제 곁에 있었고 언제나 좋은 친구였어요. 대학 4학년 여름방학 기간 동안 미국에 갔을 때와 친정에서 좀 멀리 떨어진 곳으로 이사 갔을 때 빼고요. 결혼 직후에는 친정 바로 옆집에 살았는데 친정에는 고양이가 있었거든요. 바로 옆집이다 보니 거의 매일 보다시피

했어요. 그러니 늘 고양이와 함께였다고 해도 과언이 아닐 거예요. 다시 고양이와 온전히 함께하게 된 건 모냐와 멀로가 오고 나서부터고요. 저는 항상 고양이와 함께였다고 생각하지만 고양이들과 한 공간에서 지내는 건 오랜만이잖아요. 그러다 보니 고양이와 함께하는 모든 순간이 소중해서 블로그에 매일 한 편 이상 사진과 글을 올리고 있어요. 모냐가 두루마리 휴지를 다 뜯어놔도 사랑스럽고, 멀로가 그림 작업할 때 간섭하다 턱밑에 먹물을 묻히고 있어도 귀엽거든요. 그 순간들을 두고두고 간직하고 싶어서 거르지 않고 블로그에 기록해 두는 거예요.

모냐하고 멀로는 절 원하지 않았을지도 모르지만 저는 모냐, 멀로와 함께하길 원했어요. 고양이들은 선택의 여지가 없었지만 저는 기꺼이 선택했고, 그 선택 덕분에 모냐와 멀로는 안전한 공간과 먹을 것이 생긴 내신 고양이로서 누릴 수 있었을 자유를 잃은 걸 수도 있어요. 하지만 저도 고양이를 선택함으로써 자유를 잃은 건 마찬가지거든요. 그러면 양쪽 모두 공평한 거 아닐까요? 자유를 잃은 건 고양이나 사람이나 마찬가지니까요. 사실 공평하고 아니고를 떠나서 저는 고양이와 함께할 수 있어서 정말 행복한데 모냐와 멀로는 어떨지 모르겠네요. 모냐와 멀로도 저처럼 행복했으면 좋겠어요.

주쓰, 연결의 고양이

2012년 추석에 만나서 2013년 2월 이후로 다시 만나지 못한 고양이가 있어요. 항상 주차장과 쓰레기통 위에서 만나서 주차장과 쓰레기통의 앞글자를 따서 주쓰라고 부르던 길고양이었죠. 쓰레기 버리러 나갔다가 만났는데 마르고 꼬질꼬질한 모습이었지만 그 와중에도 젖소무늬가 참 예뻤던 암고양이었어요. 마치 각인이라도 된 것처럼 헤어나올 수가 없더라고요. 처음 만난 날 주쓰가 야옹, 하고 말을 걸어오기에 "잠깐 기다려, 먹

을 거 가져올게"했더니 정말 먹을 걸 가지고 올 때까지 기다리고 있었어요. 그 후로 주쓰는 절 보면 알아보고 뛰어왔어요. 사료를 주면 얼굴을 비비고 꾹꾹이[5]를 하면서 애정표현을 잊지 않는 상냥한 고양이였고요. 밥을 다 먹을 때까지 기다려주지 않으면 덩치 큰 다른 길고양이에게 자리를 뺏기곤 했어요. 그때 주쓰 먹이려고 처음으로 고양이 사료를 샀고, 주쓰가 더 이상 오지 않아도 계속 길고양이들에게 사료를 주고 있어요. 집에서 키울 수 없는 형편이기는 했지만 주쓰의 안부를 알 수 없게 되니까 지켜주지 못했다는 죄책감이 들더라고요. 그래서 주쓰를 생각하면 여태 마음 한 켠이 아리고 눈시울이 뜨거워져요. 어디로 갔는지 모르지만 늘 주쓰가 아프지 않기를, 다치지 않기를, 배곯지 않기를 기도해요. 어디서나 건강하게 안전하게 배부르게 지냈으면 하는 마음에 온라인으로 운영하는 고양이 모티프 아트숍 수익금을 길고양이에게 쓰고 있어요. 사실 아직은 수익이 거의 없다시피 해서 길고양이에게 영양제 섞은 사료를 주는 게 전부지만요. 주쓰 만나면서 어린 시절 고양이에 대한 추억이나 대학시절 고양이를 모티브로 작업했던 것을 다시 떠올리게 됐어요. 대학시절 과제의 주제로 고양이를 선택하기도 했거든요. 하지만 고양이가 제 작품에 본격적으로 등장하기 시작한 건 주쓰를 만나고부터예요.

이 세상 고양이

제가 프리랜서다 보니 일이 있을 때도 있고 없을 때도 있어요. 하지만 '나는 그림 그리는 사람'이라는 생각에 일이 없을 때도 개인 작업을 꾸준

5
젖먹이 시절의 고양이가 어미의 젖이 잘 나오게 하려고 양 앞발을 번갈아가며 누르는 행동. 다 자란 뒤에도 기분이 좋을 때나 편안하다고 느낄 때 나타난다. 이러한 '꾹꾹이Cat Kneading'는 반려인에게 사랑을 표현하는 방법이기도 하다.

히 하려고 해요. 흔히 손 푼다고 하잖아요. 손이 굳어버리거나 감각이 무뎌지면 실전에서 자신감을 잃어버릴 수 있으니까요. 클라이언트 잡은 고양이를 모티프로 작업할 기회가 별로 없기 때문에 개인 작업을 할 때는 더더욱 고양이를 주제로 작업하고 있어요. 제 작업에 고양이가 등장하는 건 당연한 일이기도 하지만 고양이를 그릴 수 있다는 것 자체로 행복하거든요. 시각디자인을 전공해서인지는 모르겠지만 기성 제품이든 반제품이든 물건을 보면 거기에 고양이를 그려서 제품화하고 싶다는 생각을 해요. 그런 생각의 결실이 고양이 모티프 아트숍 '이 세상 고양이'인 셈이고요. '이 세상 고양이'는 '이 세상에 단 하나뿐인 나만의 사랑스러운 고양이'의 줄임말이에요. 모든 생명은 똑같은 것이 하나도 없고, 모두 소중한 단 하나의 창조물이라는 의미를 닮고 있죠.

미국에서 지낼 때 골프장에 간 적이 있어요. 그때 보니 러프에 빠져 갈 곳을 잃은 골프공이 참 많더라고요. 그런 공들을 줍다 보니 갈 곳 없는 골프공이 길고양이의 처지와 비슷하다는 생각이 들었어요. 눈에 띄지 않는 거친 환경 속에 숨어 있고, 어쩌다 사람 눈에 띄면 버려지고……. 골프공이야 소모품이니 버려질 수도 있지만 고양이는 죽고 사는 문제가 걸려 있는 건데 공과 똑같은 취급을 받는 게 무섭더라고요. 그래서 버려진 골프공에 고양이 얼굴을 그리기 시작했어요. 하나하나 모두 소중한 생명이라는 걸 이야기하고 싶었죠. 이런 생각이 자연스럽게 작업으로 연결됐고 그렇게 차곡차곡 쌓인 작업들을 '이 세상 고양이'에 담아내게 된 거예요. 앞으로도 고양이를 주제로 한 작업들은 계속 쌓여 가겠죠. 모냐와 멀로, 늘 감탄사를 연발하게 하고 웃게 해주고 때로는 하소연도 들어주는 '이 세상에 단 하나뿐인 나만의 사랑스러운 친구'가 있으니까요.

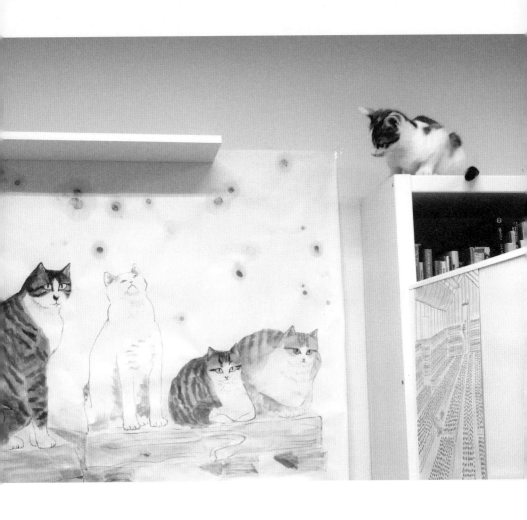

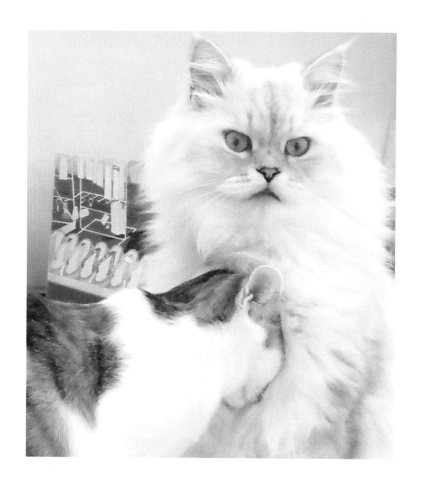

고양이는 사람이 주지 못하는 위로를 줘요.

그저 3~4시간 정도 고양이와 함께 자는 것만으로도

마음이 따뜻하게 채워져요.

저에게 그보다 더 큰 위로는 없는 것 같아요.

Story 1

그녀와 그녀의 고양이, 연결되다

고양이
이야기

그 여자
이야기

고양이
이야기

그녀에게 이어진
모냐와 멀로

이거 뭐야?
먹는 거 아니야.
그럼 뭐야?

멀로가 앞발로 툭 건드리자 둥근 실타래가 실올을 풀어내며 굴러갔다.

오. 오. 움직인다. 움직인다!

희끗희끗하던 모냐의 코가 선명한 분홍빛으로 달아오르는 것[6]을 본 멀로가
자리에서 일어나 소파로 가서 자리를 잡는다. 모냐가 팔딱대는 바람에 실타래가
구르는 것인지 실타래가 굴러다녀서 모냐가 팔딱대는 것인지 알 수 없어졌을 때쯤
소파 위로 뛰어오른 모냐의 발목에 실올이 감겨 있다. 모냐는 발목에 감긴 실
때문에 어떻게 앉아도 불편하다.

6
고양이의 코 색깔은 흥분지수를 나타내는 지표가 되기도 한다. 특히 분홍색 코를 가진 고양이들일 수록
차이가 명확하게 드러난다. 색깔이 진할 수록 흥분했다는 의미다.

이거, 이거 왜 안 떨어지지?

멀로가 앞발로 모냐 발목에 감긴 실올에 발톱을 걸어 잡아 당기니 모냐 발목에
감겼던 실올이 힘없이 소파 아래로 떨어진다.

"어머, 이게 뭐야? 누가 그런 거니? 응? 멀로야, 모냐야?"

그녀가 다그치거나 말거나 모냐는 멀로 품으로 파고든다. 자리를 옮기려는 듯
일어난 멀로가 주춤하는가 싶더니 다시 자리에 앉아 모냐를 핥아준다. 소파 밑으로
굴러 들어간 실타래를 꺼내 반쯤 풀려버린 실올을 감던 그녀의 얼굴에 장난기 어린
미소가 번진다. 실타래를 소파에 내려놓고 테이블로 간 그녀가 종이에 뭔가 적어
내려간다. 흡족한 얼굴로 종이와 스마트폰을 들고 온 그녀가 모냐와 멀로 앞에
종이를 내려놓고 사진을 찍는다.

이거 뭐야?
먹는 거 아니야.
그럼 뭔데?
인간이 쓰는 거야.
지금 인간은 뭐 하는 거야?
뭔지 모르겠지만 그냥 있어. 귀찮게 구는 것도 아니고. 인간이 좋아하잖아.
응. 근데 나 꼬리하고 놀면 안 돼?

멀로는 소파 위에 모냐를 남겨두고 깔개로 가 앉는다. 그녀가 하고 싶은 것을 다
했는지 다시 테이블 앞으로 가 앉는다. 멀로가 등을 보이고 앉은 그녀를 바라본다.
멀로는 그녀의 행동을 전부 이해할 수 없어서 그저 바라본다. 멀로는 그녀가 모냐나
자신을 바라볼 때 내는 소리를 기억한다. 그 소리가 다른 인간이 내는 것과 다르다는
것을 안다. 멀로에게 다르다는 것은 연결되어 있는 것을 의미했다. 멀로는 그녀와
연결되어 있다는 것이 좋았다. 모냐와 그녀도, 모냐와 멀로도, 무엇으로 이어져
있는지 알 수 없었지만 상관 없었다. 연결되어 있다는 것이 중요할 뿐. 테이블 앞에

앉아 있던 그녀가 문득 고개를 돌려 멀로를 바라본다. 멀로는 그녀의 시선을 피해 고개를 돌린다. 멀로의 시선 끝에는 우연인 듯 필연인 듯 모냐가 앉아 있다.

"멀로, 하고 싶은 얘기라도 있는 거야?"

모냐가 멀로 곁으로 와 자리를 잡는다. 똑같은 자세로 나란히 누운 두 고양이의 모습은 마치 커다란 원 안에 작은 원을 그려 넣은 것 같다.

"멀로야, 무슨 생각하고 있었는데. 응?"

똑같이 한쪽 귀를 까딱이던 멀로와 모냐가 그녀를 바라본다. 푸르고 노랗고 검은 눈동자가 만난다. 전혀 다른 세 개의 시선이 조금 더 단단하게 얽힌다.

그 여자
이야기

모냐와 멀로에게
이어진 그녀

그녀의 가슴팍에는 보이지 않지만 셀 수 없이 많은 색실들이 묶여 있다. 색실들은
각기 다른 곳으로 이어져 있었는데, 어떤 것은 느슨하고 또 어떤 것은 팽팽하게
당겨져 있다. 그녀는 지금 가장 팽팽하게 당겨진 끈을 따라가는 중이다. 그녀를
잡아당기고 있던, 보이지 않는 끈이 화실 문을 여는 순간 조금 느슨해진다.
그렇다고 그녀의 가슴팍에 단단하게 감긴 끈이 풀린 것은 아니었으므로, 그녀는
곧장 자신을 묶고 있는 끈의 반대편 끝을 찾아간다. 그 끈은 어느 지점에서부터인지
두 갈래로 나뉘어 각기 다른 곳에 묶여 있었는데 오늘은 모두 소파 위에서
발견된다. 아침 햇살이 눈부시게 드리워진 흰 소파 위에서 동그랗게 몸을 말고 앉아
있는 두 마리 고양이. 멀로와 모냐가 그녀의 기척에 기지개를 켜며 일어난다.

"간밤에 별일 없었니?"

소파의 끄트머리에 앉은 그녀가 고양이들을 가만 들여다본다. 모냐의 털 색이 좀 더
짙어진 것 같고 멀로의 눈빛은 오늘따라 더 파랗게 반짝인다.

"멀로야, 모냐 잘 돌봐주고 있었어?"

그녀는 고양이들을 한 번씩 안아보고 쓰다듬어보고 눈 맞춰본 다음에서야 밤사이
어질러진 화실을 정리하기 시작한다. 고양이 화장실을 치우고 바닥을 쓸고
테이블을 정돈한 그녀가 오늘 해야 할 일을 따져본다. 작업을 하고 모냐와 멀로를
바라보고 작업을 하고 고양이들과 놀고 작업을 한 다음 두 고양이 사진을 정리해
블로그에 올리고 멀로와 모냐 곁에 앉아 있다 보면 오늘 하루도 금세 지나갈
것이었다.
쓰레기 봉투를 내다 놓고 돌아온 그녀의 눈에 들어온 것은 소파 앞바닥에
빨간색 털실 뭉치가 반쯤 풀어헤쳐져 있는 모습이었다. 모냐와 멀로는 소파 위에
드러누워서 바닥에 흩어진 털실과는 아무 상관 없다는 듯한 얼굴을 하고 있었다.

"어머, 이게 뭐야? 누가 그런 거니? 응? 멀로야, 모냐야?"

그녀가 다그치거나 말거나 멀로는 제 품으로 파고드는 모냐를 핥아주기 시작한다.
소파 밑으로 굴러들어간 털실 뭉치를 꺼낸 그녀의 손이 빠르고 정확하게 풀린
실을 되감는 동안 그녀의 눈은 두 고양이의 모습을 담느라 바쁘다. 그렇게 정지된
화면처럼 서 있던 그녀가 뭔가 생각났다는 듯 테이블 앞으로 가 앉는다. 종이를
꺼내 '오늘도 작품 활동을 열심히 했다옹'이라고 쓴다.

"아무래도 모냐가 그런 것 같기는 한데 물증이 없단 말이야."

혼자 중얼거리던 그녀는 두 고양이의 이름과 날짜를 적은 다음 지장처럼 고양이
발자국 무늬까지 그려 넣은 종이를 두 고양이 앞에다 놓는다. 어리둥절한 두
고양이가 종이와 그녀를 번갈아 바라보는 동안 그녀는 사진을 찍는다. 멀로는
모냐를 남겨두고 깔개로 자리를 피해버리고 한동안 머뭇대던 모냐까지 소파 아래로
도망가버리자 그녀도 사진 찍기를 그만두고 작업을 시작한다. 문득 허전함을
느낀 그녀가 뒤를 돌아다본다. 그림 도구만 펼치면 득달같이 달려들어 이것저것
참견하기 바쁜 고양이들이 어쩐 일인지 조용했다. 어느 구석에서 무슨 꿍꿍이를
하는지 모냐는 보이지 않고 깔개 위에 앉아 있던 멀로는 그녀의 시선을 피해
고개를 돌린다. 멀로의 시선을 따라간 곳에는 해먹에서 바깥 구경에 여념이 없는

모냐가 있다.

"멀로. 하고 싶은 얘기라도 있는 거야?"

그녀가 하는 말을 알아들었는지 말았는지 멀로는 큰 눈을 깜빡일 뿐이다. 바깥
구경이 시들해진 모냐가 해먹에서 내려와 멀로 곁에 자리를 잡는다. 찍어낸 듯
똑같은 자세로 나란히 누운 두 고양이의 모습이 커다란 원 안에 작은 원을 포개어
놓은 것 같다.

"멀로야, 무슨 생각하고 있었는데. 응?"

똑같이 한쪽 귀를 까딱이던 멀로와 모냐가 그녀를 바라본다. 투명해서 더 깊어
보이는 두 고양이의 눈동자를 마주한 그녀는 자신의 가슴팍에 묶인 보이지 않는
끈이 조금 더 단단하게 묶이는 것을 느낀다.

김소울

회화 작가

⋮

잭슨과 탈리

김소울

김소울은 홍익대학교에서 미술을 전공하고, 미국 플로리다주립대학교(FLORIDA STATE UNIVERSITY)에서 미술치료학 박사학위를 받았다. 국제임상미술치료학회 이사로 부회장을 역임 중이며 연변과학기술대 겸직 교수를 역임했다.
현재 Thinking Project 정서인지융합연구소의 수석연구원으로, 미술창작 작업을 통한 치유 경험을 바탕으로 작품활동과 치유활동을 병행하고 있다.

잭슨빌Jacksonville에서 온 잭슨, 탤러해시Tallahassee에서 온 탈리

김소울 작가는 동물을 좋아하지 않았지만, 그녀가 사랑에 빠진 남자는 고양이를 좋아했다. 그리고 김소울 작가는 알러지가 있었지만 그녀와 결혼한 남자는 고양이를 키우고 싶어 했다. 결혼 후 미국에 살게 되면서부터 남편은 그녀를 가까운 동물보호소로 이끌었다. 깨끗한 환경에서 쾌적하게 생활하는 동물들을 만나면서 조금씩 김소울 작가의 마음이 열리기 시작했다. 새끼 고양이를 데려오고 싶어 했던 남편과 달리 김소울 작가는 보살필 것이 많은 새끼 고양이와 함께 사는 것에 자신이 없었다. 두 사람은 한 걸음씩 양보해 다 자란 고양이를 데려오기로 했고, 동물 입양 사이트에서 눈에 띄는 고양이 한 마리를 발견했다. 그 고양이와 처음 만났을 때 고양이가 "날 데려가 줘요"라고 말하는 것 같았다고. 그도 그럴 것이 그 고양이는 고양이를 위한 가장 기본적인 용품 하나 없이 같이 살던 시베리안 허스키의 사료와 배변패드를 공유하며 지내고 있었다. 꼭 데려오겠다는 생각보다 어떤 고양이인지 보려고 갔던 길이었는데 그 자리에서 함께 살기로 마음먹었다. 미국 플로리다Florida 주 잭슨빌Jacksonville에서 만난 이 고양이의 이름은 잭슨이 되었다.

올해 6살 된 수컷 잭슨은 랙돌Ragdoll[1]이라는 품종이다. 개와 함께 살았기 때문인지 산책을 좋아하는데, 바깥 구경을 나오면 우아한 걸음걸이로 길을 따라 걷는다. 미국에서 지낼 때는 차가 별로 없어 몸줄 없이 산책을 다니기도 했다. 다시 서울로 돌아와서는 집 근처 올림픽공원으로 산책하

034

1

랙돌Ragdoll은 '봉제인형'이라는 뜻이 있는데, 랙돌을 안아 올리면 몸에 힘을 빼고 축 늘어져 사람에게 몸을 맡기기 때문에 붙은 이름이다. 느긋한 성격으로 사람을 좋아하는 중대형 종이다.

러 나가곤 하는데 잭슨처럼 산책하는 고양이가 흔치 않으니 사람들이 강아지인 줄 알고 모여들어 사진을 찍기도 한단다. 낯선 사람들에게 사진 찍히는 것도 즐길 줄 아는 잭슨, 자신에게 쏟아지는 관심에 행복해하는 고양이다.

메인쿤Maine Coon[2] 품종의 암고양이 탈리는 올해 5살이다. 우여곡절 끝에 함께 살게 된 반려견 리안과 베키[3] 사이에서 외로워 보이던 잭슨을 위해 데려온 둘째다. 플로리다 주의 탤러해시Tallahassee라는 지명을 줄여 부를 때 '탈리'라고 하는데, 탤러해시 동물보호소에서 데려온 고양이라 탈리라고 부르게 됐다. 잭슨에게서 볼 수 없었던 새끼 고양이의 모습을 탈리를 통해 보게 되면서 이느 것 하나 신기하지 않은 것이 없었다. 그러다 보니 잭슨에게 미안한 마음이 들 정도로 탈리에게 관심을 쏟을 수밖에 없었다고. 김소울 작가 부부의 관심과 사랑으로 1kg도 안 되었던 탈리는 어느새 어엿한 성묘가 되었다.

2
메인쿤Maine Coon은 쿤고양이Coon Cat이라고 불리기도 한다. 중대형의 장모종으로 성장이 느려 완전히 자라기까지 3~4년이 걸리는데, 야성적인 외모에 비해 상냥한 성격을 가졌다.

3
리안 카운티Leon County 보호소에서 온 비글 리안과 베커 스트리트Baker St에서 데려 온 시베리안 허스키 베키는 '뜻밖의 여정' 속에서 김소울 작가 부부 그리고 잭슨과 함께 살게 된 개들이다. 올 때부터 나이가 많았던 리안은 김소울 작가 부부가 한국으로 돌아오기 전 세상을 떠났고, 베키는 다른 가족과 함께 미국에서 살고 있다.

고양이, 뜻밖의 여정

처음 미국에 갔을 때 '노 펫No Pet' 아파트에 살고 있었거든요. 반려동물을 절대 키우면 안 되는 아파트다 보니 잭슨을 데려올 때 정말 고민을 많이 했어요. 그래도 고양이는 조용하니까, 집을 망가뜨리지 않으니까, 하면서 데려왔고 몰래 키우기 작전이 시작됐죠. 잭슨에게 제일 미안했던 건 창문을 다 가렸던 거예요. 밖에서 보고 신고할까 봐 사람이 없을 때나 밤에만 잠깐씩 열어줬거든요. 외출하게 되면 혹시 울까 봐 오페라 〈마술피리〉를 크게 틀어 놓고 나가곤 해서 지금도 잭슨은 〈마술피리〉를 싫어해요. 그렇게 3개월쯤 지나 긴장이 풀어졌을 때 규정을 위반했다는 편지가 왔어요. 고양이는 보호소로 보낼 테니 정식 절차를 거쳐 입양하라는 내용이었죠. 그 정식 절차라는 게 저희 같은 유학생 부부에게는 높은 벽이었어요. 미국 플로리다 주의 경우 반려동물과 함께 살려면 우선 반려동물을 허용하는 아파트여야 하고, 집주인은 물론 주변에 사는 사람들에게도 허락을 받아야 하고, 또 입양하려면 반려인의 수입과 세금, 주거 공간의 크기까지 따져보거든요. 집까지 찾아와서 제출한 내용과 다름없는지도 확인할 정도니까요. 그래서 잭슨을 데려올 때 보호소를 통하지 않고 개인이 올린 분양글을 보고 데려온 거였는데 법은 법이었어요. 아무리 사정해도 소용없었죠. 24시간 이내에 내보내야 한다고 해서 급하게 이 집에 잠깐, 저 집에 잠깐 맡기면서 반려동물을 키울 수 있는 아파트를 구하러 다녔어요.

새로 이사 간 집은 매니저도 친절하고 아파트도 깨끗해서 안심하고 들어갔는데, 자고 일어났더니 TV가 없어졌더라고요. 어느 날은 지갑하고 돈 될만한 물건이 없어지고, 통학용으로 샀던 자전거도 없어지고, 또 한 번

은 저희 집 우편함을 뜯어서 그 안에 든 소포 속 내용물까지 가져갔더라고요. 미국에 간 지 얼마 안 되었을 때라 잘 몰랐던 것 같아요. 무심결에 창문을 다 열어둔다든가 커다란 태극기를 걸어둔다든가 현지 사람들이 거부감을 느낄 수도 있는 행동들을 했던 게 잘못이었나 싶기도 하고. 결국 집주인에게 이야기해서 계약을 파기하고 다른 곳으로 이사했어요.

고양이의 귀환

한국에 돌아오는 것도 만만치 않았어요. 검역 문제 때문에 데려오려면 꼬박 두 달을 준비했어야 했는데 그런 절차들을 전혀 몰랐던 거예요. 잭슨은 워낙 산책을 자주 다녔으니까 때맞춰 백신이나 광견병 주사를 맞혔는데 탈리는 집안에만 있어서 전혀 준비가 안 되어 있었어요. 우선 탈리는 옆집에 맡기고 잭슨부터 데려가려고 하니까 고양이 몸무게가 5kg 이하면 같이 탈 수 있고 넘으면 수하물과 같이 와야 했어요. 어떻게든 기내에 같이 타려고 다이어트를 시켜보기도 했는데 효과가 없었죠. 하는 수 없이 안전한 비행기용 상자에 넣어서 데려왔어요. 그런데 살던 곳이 플로리다에서도 소도시여서 인천까지 직항이 없어 경유를 해야 하더라고요. 고양이 환승은 경유지에서 찾아서 다시 태우면 된다는데, 기내에 같이 타는 것도 아니어서 이건 아니다 싶더라고요. 그래서 직항이 있는 애틀랜타Atlanta까지 온 짐을 다 싣고 운전해서 갔어요. 애틀랜타에서 짐 부치고 차 팔고 결국 같이 한국으로 왔죠.

검역 문제로 탈리는 같이 못 오게 되어서 잭슨 혼자 지내게 됐어요. 탈리의 빈자리를 힘들어하더라고요. 그래서 한동안 임보[4]를 했어요. 경계하

4
임시 보호의 줄임말. 주로 구조된 길고양이가 새로운 주인을 만날 때까지 임시로 보호해주는 것을 가리킨다.

고 싫어해도 다른 고양이가 있으면 좀 나은 것 같았거든요. 저야 검사겸
사 좋은 일하는 것이기도 하니까 여섯 마리 정도 임보를 했는데 잭슨은
어땠는지 모르겠네요. 친해질 때쯤 헤어지는 게 반복되니 별 도움이 안
됐으려나 싶기도 하고요.

잭슨은 직접 데려올 수 있었는데 탈리는 아예 수하물로 혼자 왔어요. 그
것도 탈리를 맡아 주셨던 분이 언제 보내주겠다고 하고는 번복하는 상
황이 반복되면서, 9개월 만에야 같이 살 수 있게 되었어요. 열 시간이
훌쩍 넘는 비행시간만도 탈리에게는 고역이었을 텐데, 인천공항에서 바
로 고양이를 데려갈 수 없다는 거예요. 검역원 업무가 이미 끝났으니 다
음날 다시 오라고 하더라고요. 고양이 혼자 열 몇 시간이나 비행기를 타
고 왔다고, 어떻게 안 되겠느냐고 사정했는데도 통관법 규정상 안 된대
요. 결국 탈리는 수하물 창고에서 하룻밤을 더 보내고서야 집에 올 수
있었어요.

지금 생각해 보면 그 고생을 어떻게 했는지 모르겠어요. 아마 그때가 잭
슨하고 탈리에게는 가장 고통스러운 시간이었을 거예요. 사람은 어떤 상
황이 벌어졌을 때 왜 그렇게 됐고, 왜 그래야 하는지 알지만 고양이들은
모르잖아요. 그때를 생각하면 아직도 정말 미안해요.

인간의 삶에 입장한 고양이의 입장에 대한 고민

고양이를 키우고 개를 키웠을 뿐인데, 인간 아닌 생명에 관한 관심이 높
아졌어요. 생명 자체의 소중함에 대해서도 실감하게 됐고요. 그래서 고
양이뿐 아니라 다른 동물에게도 혜택이 주어지면 좋겠다는 생각으로 동
물자유연대 후원 전시를 계속하고 있어요. 그렇다고 해서 애지중지하는
건 또 아니에요. 물론 잭슨과 탈리는 저에게 둘도 없는 보물이고, 고양이

고양이가 필요해 김소울 & 제슨과 릴리

들 덕에 삶이 풍요로워졌지만 고양이니까 고양이답게 살 수 있도록 해주
는 게 좋은 것 같아요. 간혹 고양이를 통해 대리만족을 느끼려는 분들이
보이더라고요. 그런 분들은 값비싼 사료나 간식, 호화로운 장난감을 사
주는데 반려동물로서는 가격이 아니라 교감이 더 중요한 거잖아요. 그런
모습을 볼 때마다 고양이는 어떻게 생각하는지 궁금해요. 호화로운 삶은
저도 안 살아봤으니 모르겠지만 고양이에게 뭔가 해줄 때는 고양이를 기
준으로 해야 하지 않을까요? 고양이 관점에서 풍요롭게 산다는 건 자연
스럽게 사는 거라는 생각이 들어요. 고양이도 고양이만의 공간이 있는
게 좋다고 하더라고요. 그래서 이사 다닐 때마다 꼭 베란다가 있는 집을
고집했고, 베란다는 항상 고양이 전용 공간으로 뒀어요. 제때 사료하고
물 챙겨주고, 아프면 병원에 데려가고, 무료해 보일 때 놀아주고. 고양이
가 필요로할 때 사랑을 주는 게 좋은 것 같아요. 어차피 고양이는 사람과
사는 것도 인위적인 삶이겠지만 그걸 최소화하면 더 건강하게 오래 살지
않을까 싶더라고요.

많은 사람이 반려동물을 키우면서 키우는 이유를 찾고 싶어 하잖아요.
고양이는 예쁘고 귀여워서 키우는 거 같아요. 제 경우에는 그게 전부인
것 같아요. 개는 행동으로 애정표현을 하지만 고양이는 그렇지 않거든
요. 그저 자신의 필요에 의해 다가오는 거죠. 개와 고양이의 장단점을 비
교하자면 개를 이길 수 없을 거 같아요. 개만큼 사람을 위하고 배려하는
동물이 없잖아요. 고양이가 사람을 위해 뭔가 하고 있다고 생각하는 건
사람이 고양이를 인격화하고 고양이에게 바라는 점을 투영하는 게 아닐
까 싶어요. 실제 고양이는 악의도 선의도 없이 사는 거고, 다만 좋고 나
쁨을 잘 기억하는 것뿐이라는 생각이 들더라고요. 어떤 행동을 하면 간
식을 먹을 수 있다든지, 어떤 장소에서 불쾌한 경험이 있었다든지. 장난
치는 게 새끼 고양이 본능인데 자라면서 사회적 위치가 생기고, 책임질

것들이 생기면서 새끼 때 버릇을 버리게 되는 거거든요. 그런데 사람과 사는 고양이들은 그럴 필요가 없어서 새끼 때 본능이 남는다고 하더라고요. 그렇게 태어난 대로 살아가는 거고 그 모습을 사랑하면 되는 거지 서로 억지로 짜 맞출 필요는 없는 거 같아요. 그래서 제가 잭슨과 탈리의 삶을 존중하는 만큼 고양이들도 제 삶을 존중해줬으면 하는 바람이 있어요. 저는 늘 같은 시간에 일어나거든요. 그리고 자율급식이라 사료가 떨어지는 날도 없는데 잭슨하고 탈리는 아침마다 저를 깨워요. 그러면 정말 별생각이 다 들어요. 그저 나라는 존재를 확인하고 싶은 건지, 거기서 안정감을 찾는 건지, 아니면 내가 무사한지 걱정하는 건지, 아니면 내가 뭐 잘못한 게 있어서 불만 표시하는 건지 아직도 잘 모르겠어요.

끌어주고 밀어주는 고양이

미대 졸업하고 미술치료 쪽으로 진학하면서 소재 찾기가 힘들었어요. 작업하고 싶어지는 그 '무언가'가 있어야 하는데 그게 억지로 되는 것도 아니고요. 도예를 전공했는데 도자 작업 자체나 작업에 필요한 공간에 대한 부담이 있었죠. 그러다 잭슨을 그리기 시작했어요. 내 고양이니까, 내 고양이를 그리고 싶었어요. 서툴게 그린 그림을 활동하던 인터넷 고양이 카페에 올렸는데 반응이 오더라고요. 그게 재미있어서 또 그리게 되고 다른 사람들이 키우는 고양이도 그려보고, 작게만 그릴 게 아니라 키워볼까, 하면서 큰 그림도 그리게 되고요. 그림 작업하면서 공간 제약 없이도 작업할 수 있다는 매력을 발견하게 됐어요. 그렇게 즐겁게 그리는 동안 여러 가지 기회도 생겼고, 한국에 돌아와 전시했을 때 반응도 좋았던 것 같아요.

작품을 그릴 때는 고양이의 모습만을 묘사하는 게 아니라 제가 교감했던 고양이의 내면이 자연스럽게 녹아들었던 것 같아요. 박사 과정으로 유학

을 간 거여서, 학교 일정이 빠듯하지 않았거든요. 집에 있는 시간이 많다 보니 자연스럽게 같이 사는 고양이를 관찰하는 시간도 많아졌는데, 가만 지켜보다 보면 왜 이런 행동을 하는지 궁금해지더라고요. 그런 고민들이 단순한 관찰만으로는 얻을 수 없는 교감으로 이어지고 그렇게 깊어진 관계가 작품으로 연결됐던 것 같아요. 잭슨은 작품의 소재가 돼 주었고, 또 많은 영감을 주기도 했지만 무엇보다 제가 다시 그림을 그릴 수 있게 해줬어요. 아마 잭슨이 없었으면 그림은 포기하고 미술치료 공부만 했을 거예요. 포기할 뻔 했던 작업을 다시 할 수 있게도 해줬지만 공부하고 있는 분야도 넓혀줬죠. 최근에 동물 매개치료라는 분야도 공부하기 시작했거든요. 미술치료가 심리치료 안에서 미술을 매개로 하는 거라면, 동물 매개치료는 말 그대로 동물을 매개로 한 심리치료 분야예요. 아직은 관련 분야의 서적을 보는 정도인데, 공부 자체가 재미있어서 하고 있어요.

그러고 보면 잭슨은 끌어주고 밀어주는 고양이네요. 미국에서 급하게 반려동물을 키울 수 있는 집으로 이사했다가 사건사고가 많아 두 번째로 이사하면서 개를 키우게 됐거든요. 사람들이 왜 개를 키우는지 그때 알겠더라고요. 리안 카운티Leon County의 동물보호소에서 데려와서 리안이라고 불렀던 비글이었죠. 보호소에 갔을 때 다른 동물들은 데려가 달라는 듯이 짖기도 하고 꼬리도 흔드는데 리안은 가만히 웅크리고 있어서 더 눈에 띄었던 것 같아요. 상처받은 아이지만 잘 보듬어서 우리 편으로 만들자는 생각에 데려왔는데 한 번 상처를 겪어 그런지 무기력한 모습만 보이더라고요. 그때 잭슨이 놀라운 모습을 보여줬어요. 리안이 가족 구성원이 될 수 있도록 보듬어 주더라고요. 사료도 같이 먹고, 같이 산책하고, 리안이 혼자 구석에 있으면 가서 놀아주거나 가만히 옆을 지키고 있기도 하고. 잭슨이 어릴 때 개의 생활 방식대로 살았던 게 고양이 입장에서 대접받으며 산 건 아니었을 텐데 그런 기억이 있어서 리안을 보

듣어 주게 된 건 아닐까 싶기도 해요. 잭슨이 어떤 마음이었는지는 잘 모르겠지만 상처받은 리안이를 세상 밖으로 이끌어 줬다는 게 정말 놀라웠어요.

가끔 얄미울 때도 있지만 괜찮아요.
가끔 말썽을 피울 때도 있지만 괜찮아요.
예쁘니까, 좋으니까 함께 사는 거고,
당연히 감수해야 하는 부분도 있는 거죠.
잭슨과 탈리 모두 저한테는 보물이거든요.
털만 빼고.

Story2

고양이와 그녀의 대화법

고양이
이야기

그 여자
이야기

고양이
이야기

잭슨과 탈리,
꿍꿍이짓하다

#1

이따 인간들 돌아오면 반응하지 마.
응.
고르릉고르릉 소리도 내지 마.
응.
왜 하지 말라는 건지는 알아?
응.
왜 하지 말라는 거 같니?
음…….
아까 서걱서걱 소리가 나서 갔는데, 고기가 아니었어. 코 찡긋하게 만드는
냄새 나는 거더라고. 고기가 아니었다니까. 어떻게 그럴 수가 있어? 아무튼 하지 마.
뭘?
이따 인간들이 오면 반응하지 말라고.
응.
왜 하지 말라는 건지는 알아?

음…….

그냥 하지마. 아무 것도 하지 마.

응.

왔다. 방금 문에서 삑삑 소리가 났어. 가만히 있는 거다. 알았지?

잭슨이 다그치듯 캣타워 아래 칸을 내려다보는데, 탈리는 없었다.

"탈리, 잭슨이는 어디 가고 왜 너 혼자 나와 있어?"

#2

도무지 참을 수가 없어.

…….

아직도 축축한 것 같아. 온통 물이었어. 온통. 물이 계속 쏟아지고, 물이 계속 내 위로 쏟아졌어. 싫다고 하악하악 했는데도 멈추지 않았어. 계속 물이…….

그만. 더는 듣고 싶지 않아.

참을 만큼 참았어.

그런데 그게 언제였지?

그건 중요하지 않아. 나한테 물이 쏟아졌다는 게 중요한 거지. 뭔가 보여줄 거야.

어떻게?

두고 봐.

잭슨은 탈리를 뒤로하고 한 발자국씩 힘주어 걸었다. 탐스럽고 긴 털이 파르르 떨릴 만큼 힘주어 걸어간 잭슨은 인간들의 주위를 한 바퀴 돌았다. 인간이 무슨 소리를 내든 잭슨은 신경 쓰지 않았다. 잭슨은 인간이 손을 뻗어도 닿지 않을 만한 거리에 자리를 잡고 앉았다. 저희들끼리 소리를 주고받는 인간을 잠시 지켜보던 잭슨은 자리에서 일어나 바닥을 몇 번 긁었다. 두 앞발을 번갈아 가면서 여느 때보다 힘주어 바닥을 긁었다.

"여보, 근데 잭슨이 땅 파요."
"잭슨이, 뭐 하는 거야?"

드디어 인간의 눈동자가 모두 잭슨에게 모였다. 바로 그때, 잭슨은 똥을 쌌다. 똥
덩어리 주변을 한 바퀴 돌며 앞발로 바닥을 몇 번 가볍게 긁은 후 뒤도 돌아보지
않고 캣타워 맨 꼭대기 위로 올라갔다.

그 여자
이야기

그녀,
그것이 알고 싶다

#1

그녀는 마트에서 장을 보고 있다. 원 플러스 원 행사를 알리는 표지판이 자꾸
그녀의 시야를 가렸지만 사야 할 물건 목록에 있는 것들만 골라 담는다. 카트를
계산대 방향으로 틀던 그녀가 멈칫한다. 점심에 마지막 양파를 써버렸다는 사실을
떠올린 것이다. 채소 코너로 가 양파 한 망을 담고 계산대 방향으로 가던 그녀가
또 걸음을 멈춘다. 양파를 썰 때 발밑으로 다가와 맴돌던 고양이들이 떠올랐기
때문이다. 고기가 아니라는 것을 확인시켜주려고 코앞에 양파를 대주었더니 몇 번
코를 움찔거리다 콧잔등에 주름을 잡으며 돌아서던 잭슨의 뒷모습이 그녀의 걸음을
멈추게 한 것이다. 저녁 메뉴를 보쌈으로 정한 그녀는 정육 코너에서 보쌈용 고기와
고양이들을 위한 닭고기를 카트에 담고서야 계산대로 향한다.

장 본 짐을 들고 현관문 앞에 선 그녀. 번호키를 누르고 문을 연다. 신발 벗는 곳
옆에 탈리만 덩그러니 앉아 그녀를 올려다본다.

"탈리, 잭슨이는 어디 가고 왜 너 혼자 나와 있어?"

대답처럼 종아리에 볼을 비비는 탈리를 쓰다듬어 주고 허리를 펴는 그녀의 눈에
베란다 유리문 너머로 잭슨의 모습이 들어온다. 마치 인상을 쓰고 있는 것 같다.
그녀는 잭슨이 왜 인상을 쓰고 있는지 궁금했지만 저녁식사 준비를 서둘러야
했으므로 이내 잊어버리고 말았다.

#2

잠시 숨을 돌린 그녀가 저녁식사를 준비한다. 먼저 닭고기를 다듬은 다음 잘게
다져 작은 접시 두 개에 나누어 담았다.[5] 고기 다듬는 소리를 기억하는 고양이들이
어느새 다가와 그녀의 발밑에서 접시가 바닥에 놓이기만 기다리고 있었다. 그녀가
접시를 들고 사료 그릇 근처로 가는 동안 고양이들도 그녀를 올려다보며 나란히
걸었다. 채 10여 초나 걸릴까 싶은 그 짧은 시간 동안, 고양이의 부드러운 털이
발목에 스칠 때의 감촉이나 한층 뜨거워진 고양이의 눈빛—그녀가 아닌 간식을
향한 열망이라는 것을 알면서도—을 한껏 만끽했다. 그녀가 접시를 내려놓자마자
정신없이 생식을 먹는 고양이들의 동그란 뒤통수를 흐뭇하게 내려다보던 그녀가
밥솥 알림 소리를 듣고 부엌으로 돌아갔다.

남편과 함께 하는 저녁식사 시간. 그녀는 기분이 좋았다. 보쌈 고기도 맛있게 잘
삶아졌고, 고기가 익는 시간에 맞춰 밥솥도 밥 짓기를 끝냈고, 보쌈에 곁들일
채소를 준비할 무렵 돌아온 남편은 자상하게도 상차림을 거들어 주었다. 그녀는
남편과 함께 먹고, 마시고 이야기를 나누는 시간이 참 좋았다. 별다를 것 없는
일상이고 변수랄 것 없는 하루여도 무얼 보고 어딜 갔었는지 이야기 나누는 시간이
좋았다.

5
고양이도 생식을 한다. 주식으로 먹기도 하고 간식으로 먹는 예도 있는데 생식은 건식사료 보다 반려동물
의 기호성이 좋고 수분 함유량이 많아 건식사료가 유발할 수 있는 결석, 비뇨기계 질환 등을 예방할 수 있
다. 그 외에 모질이나 변 상태가 좋아지는 등 건강 증진 효과도 얻을 수 있다. 최근 반려동물의 생식에 관한
관심이 높아지면서 다양한 레시피가 공유되고 있지만 어떤 경우라도 반려동물에게 가장 적합한 급여 및 관
리법을 정확히 숙지한 후에 생식을 진행해야 한다.

"여보, 근데 잭슨이가 땅 파요."
"잭슨이, 뭐 하는 거야?"

그녀와 그녀의 남편을 빤히 쳐다보며 잭슨은 똥을 쌌다. 그녀가 눈을 동그랗게
뜨거나 말거나 잭슨은 흙 덮는 시늉을 몇 번 하더니 바닥에 똥을 싸고 유유히
캣타워가 있는 베란다로 나가버렸다. 그녀의 남편이 고양이 똥을 치우는 동안
그녀는 베란다로 나가 잭슨의 얼굴을 가만 들여다 봤다. 잭슨은 아무것도 읽어낼 수
없는 표정을 하고 있었다. 고개를 저으며 다시 테이블로 오는 그녀를 향해 남편이
물었다.

"잭슨이 요즘 스트레스받는 거 있나?"
"아니, 아까 간식도 줬는데 왜 저러지?"
"간식?"
"고기 사 와서 오랜만에 고기 조금."
"그런데 왜 그럴까요?"
"물을 늦게 채워줘서 그런가?"
"여보, 요즘 자주 안 놀아줘서 그런 거 아닐까요?"
"자기네들끼리 더 잘 노는데."
"뭐지? 요즘 스트레스받을 일이 뭐였지?"
"아, 며칠 전에 목욕했잖아요. 잭슨이 설사하는 바람에."
"설마 그것 때문에? 며칠이 지났는데 그걸 지금?"

그녀와 남편은 목욕 때문일 거라고 결론을 내렸다. 부부의 기억 속 잭슨은 그날따라
더 목욕을 싫어했었다. 그녀는 뜻밖의 고양이 똥을 맞닥뜨릴 때마다 조금 낯설었다.
이 뜻밖의 똥에 담긴 것이 단순한 실수가 아니라 명백한 항의이고 저항이었으니까.
고양이용 화장실이 아닌 곳에서 고양이 똥을 발견할 때마다 고민해봐도 잭슨이
불만을 드러내거나, 일종의 복수를 할 방법은 똥밖에 없었다. 그렇다면 똥으로라도
할 수밖에 없다고 생각했다. 똥으로라도 하고 싶은 말은 해야 고양이의 정신
건강에도 좋을 거라고, 그녀는 생각했다.

고양이가 필요해 김소율 & 잭슨, 탈리

이재민

그래픽 디자이너

⋮

시루

이재민

그래픽 디자이너 이재민은 서울대학교에서 시각디자인을 공부했고,
2006년 설립한 그래픽 디자인 스튜디오 'fnt(www.studiofnt.com)'를 기반으로
동료들과 함께 다양한 인쇄매체와 아이덴티티, 디지털 미디어 디자인에 이르는
여러 분야의 프로젝트를 진행하고 있다. 2011년부터는 정림문화재단과 함께 건축,
문화, 예술 사이에서 교육, 포럼, 전시, 리서치 등을 아우르는 다양한 프로젝트들을
통해 건축의 사회적 역할과 도시, 주거 문제에 대해 고민하고 있다. 서울대학교,
서울시립대학교에서 시각 디자인을 가르치고 있다.

겁꾸러기 시루

이재민 디자이너의 시루는 세 살 된 암고양이로 검은 얼룩무늬가 매력적이다. 부산의 한 시장에서 구조된 시루는 말 그대로 길에서 생활하는 길고양이였다. 발견 당시 건물의 구조물 사이에 새끼 고양이가 끼어 있는 위험한 상황이어서 어미와의 관계를 따질 겨를도 없이 구조할 수밖에 없었고, 사람 손을 탄 고양이는 길에서의 삶이 더 어려워질 수 있다는 말에 함께 살기로 했다. 작고 여렸던 새끼 고양이는 '시루'라는 이름을 선물 받았고 2013년 5월부터 이재민 디자이너와 함께 살고 있다.

선천적으로 체구가 작은 시루는 독특한 꼬리 모양을 갖고 있는데 마치 돼지꼬리처럼 꼬리 끝부분이 한 번 꼬여 끊겨 있다. 어미 고양이의 태중에 새끼가 많으면 꼬리 기형[1]이 생기기도 한다는데 그렇다면 시루는 어미 뱃속에서부터 살아남으려고 애쓰느라, 몸집을 키울 겨를이 없었는지도 모르겠다. 고되기만 한 길에서의 생활을 잇는 것이 바빠서였는지 아니면 어미 곁에서 충분히 지내지 못한 탓인지 시루는 화장실 습관도 별나다. 고양이용 화장실을 두고 꼭 욕실 샤워부스 바닥에 변을 본다. 데려왔을 때부터 고양이 화장실이 없던 것도 아니었고 이재민 디자이너가 여러모로 노력을 기울였는데도 시루는 여전히 모래를 쓰지 않는다. 이재민 디자이너는 시루가 고양이용 화장실이 아닌 곳에 변을 보지만 다행히 그곳이 욕실 바닥이어서 불편하지 않단다.

056

[1]
어미 고양이가 임신 중 영양이 부족하거나, 뱃속 태아들의 위치가 잘못 되거나 너무 좁았을 경우 꼬리 기형이 생길 수 있다. 또 출산 중 꼬리 쪽에 과한 압력이 가해졌을 경우나 근친 교배로 인한 유전적 결함으로 꼬리 기형이 생기기도 한다. 꼬리 기형이 고양이의 일상 생활에 문제가 되지는 않지만 고양이 꼬리는 척추에 연결되어 있어 통증에 민감하므로 꼬리를 잡아 당기거나 꽉 잡아서는 절대 안 된다.

초인종만 울려도 몇 시간씩 숨어 있을 정도로 겁꾸러기 고양이인 시루는 겁이 많은 만큼 어리광도 많다. 목소리가 보채듯 칭얼대듯 여려서 '애기'라는 별칭으로 불리기도 하는 시루는 이재민 디자이너의 마음에 늘 '어린' 고양이다.

나의 어린 고양이

어렸을 때 마당이 있는 집에서 개를 키웠거든요. 치와와 같은 소형견부터 콜리 같은 대형견까지 여러 마리를 기웠어요. 터울이 많이 나는 형과 누나가 주로 돌봤는데 부모님도 형, 누나도 나이 들면서 동물을 안 키우게 됐어요. 챙길 것도 살필 것도 많으니 점점 힘에 부치는 것 같더라고요. 무엇보다 먼저 떠나는 게 너무 싫어서 안 키우게 된 것 같아요. 그런데 그게 뜻대로 되지 않더라고요. 어느 날 불쑥 새끼 고양이가 왔는데, 꼼지락거리는 새끼 고양이를 태어나 처음 본 거였거든요. 도저히 받아들이지 않을 수 없더라고요.

시루하고 같이 살게 되면서 일상이 바뀐 건 별로 없는 것 같아요. 어두운 색의 옷을 아무데나 걸어두지 않는 것, 가구를 살 때 시루가 망가뜨릴만한 구조나 재질은 아닌지 따져보는 것 정도네요. 가능한한 더 많은 시간을 함께 보내려고 하는데 여건 상 쉽지 않아서 시루에게 미안해요. 동물의 시간은 인간보다 훨씬 빠르게 흐르잖아요. 그래서 제가 일하는 동안 집에 혼자 있을 시루를 생각하면 마음이 아려요. 고양이 나이로 치면 이제 성묘이긴 해도 시루가 저한테는 여전히 아기 고양이라 늘 걱정이 앞서더라고요. 10년 후에 시루에게 벌어질 일들을 생각해보기도 하는데 그

것도 걱정돼요. 좋은 날만 있는 게 아니잖아요. 궂은 일도 제가 다 감당해야 하는데 잘 할 수 있을까 싶은 거죠. 시루가 아직 어리니 먼 이야기이긴 하지만 혼자 두는 시간이 많아서 미안하고 애잔하고……. 다른 사람에게 갔으면 더 좋은 환경에서 잘 지낼 수 있었을 것 같고 그렇더라고요. 어떻게 하면 좀 더 좋은 반려인이 될 수 있을지에 대한 고민에서 비롯된 걱정인 것 같아요.

동물을 좋아하기는 했어도 고양이에 대해서는 특별한 관심이 없었기 때문에 시루 오고 나서 고양이에 대해 공부를 하기 시작했어요. 시루 덕분에 고양이란 동물이 훨씬 특별한 존재가 됐어요. 자연스럽게 길고양이에 대한 정보도 접하게 됐고요. 알면 알수록 묘생이 참 고단하더라고요. 사람들이 길고양이의 삶에 조금만 더 관심을 가졌으면 좋겠어요. 그래서 기회가 닿는 대로 길고양이에게 밥을 주거나 길고양이와 관련된 후원이나 모금에도 참여하는 거고요.

마음에 어린 고양이

고양이라고 하면 〈톰과 제리〉를 떠올릴 만큼 고양이에 대해 아는 게 거의 없다 보니 백지상태에서 알아가는 과정이 신비로웠어요. 고양이가 주는 말랑말랑하고 따뜻한 느낌도 참 좋았죠. 일하면서 즐거운 부분도 있지만 감정의 소모가 크거든요. 우리나라에 사는 30대 남성들이 공통적으로 지니고 있는 여러 가지 상황들이 있잖아요. 비루하다고 할 수 있을 '현실' 같은 거요. 그런 것들을 고양이가 잊게 해주더라고요. 그래서 일하다가도 문득 시루를 생각하게 되는 때가 많아요. 집에 가면 시루가 기다렸다는 듯이 문가에서 저를 빤히 바라보고 있거든요. 그런 시루를 보고 있으면 하루의 고단함이 씻겨가는 기분이 들어요. 집에 돌아왔을 때 마음을 나눌 수 있는 시루가 있어서 다행이라고 생각해요.

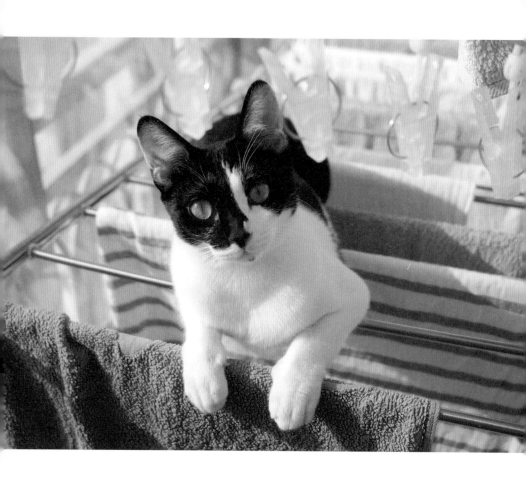

제가 품고 베풀고 있다고 생각할 수도 있지만 그렇다고 하기에는 받는 것도 정말 많아요. 세상을 바라보는 시선이 바뀌었으니까요. 급진적으로 바뀐 건 아니지만 전보다 넓어졌더라고요. 똑같은 현상을 바라볼 때도, 예를 들면 길고양이를 보고 '길고양이가 있네'라고 생각하던 것이 '길고 양이치고 깨끗한데, 밥 챙겨주는 사람이 있어서 상태가 좋은 건가, 몇 살 쯤 돼 보이는데, 털 색이 완전히 노랑인 걸 보니 수컷이겠구나'라고 생각 하는 식으로 넓어진 거죠. 고양이뿐 아니라 다른 존재에 대해서도 관찰 하게 되고 그 입장이 되어보기도 하면서 따뜻한 시선을 갖게 된 것 같아 요. 고양이 체온이 사람보다 2℃ 정도 높다던데 꼭 그만큼 따뜻해진 게 아닌가 싶어요. 시루가 제 삶의 방식에 어떤 식으로든 영향을 미치고 있 을 거예요. 작은 변화지만 시간이 흐른 뒤에 돌아보면 크게 변해 있는 나 비효과처럼요.

벌써 3년째 시루하고 살고 있지만 아직도 적응하는 중인 것 같아요. 함 께 할 날이 더 많으니까 이제는 미안해하지만 말고 느긋하게 생각하려 고요. 요즘은 미안하다가도 그 때 죽었을 수도 있었는데 저한테 온 것 도 시루 팔자다 싶고, 그렇게 체념할 부분은 체념하고 해줄 수 있는 부 분에서 최선을 다하려고 해요. 너무 집에만 있는 게 안타까워서 이런 저 런 구경을 시켜주고 싶은데 시루는 겁이 너무 많아서 나가면 죽는 줄 알 거든요. 만약에 시루가 말을 할 줄 알면 같이 출퇴근하자고 설득하고 싶 어요. 오가는 길에 볼 게 많으니 구경도 하고 종일 혼자 집에 있지 않아 도 되고 좋을 것 같은데. 집에서도 창 밖 구경을 하긴 하지만 창 밖으로 보이는 거라고는 건물이 전부거든요. 하다못해 외출이라도 같이 할 수 있으면 시루가 신기해하고 재미있어 할만한 것들을 많이 보여주러 다닐 텐데 그걸 못하는 게 아쉬워요. 그런데 산책냥은 3대가 덕을 쌓아야 한 다더라고요.

눈에 어린 고양이

집에서 시루를 보고 있으면 시간 가는 줄 모를 때가 많아요. 고양이는 곡선 몇 개로 실루엣을 그려낼 수 있는 상황들이 많더라고요. 기지개 켤 때 나른한 몸짓처럼 고양이에게 일상적인 몸짓이나 동선이 조형적으로 매력적이에요. 냥모나이트[2]도 그렇고 앉아서 꼬리로 착, 발을 감싸고 있는 모습들이 조형적이잖아요. 개의 몸짓이나 동선은 우악스럽고 직선적인 반면에 고양이는 나긋나긋한 느낌들이 있어서 가만 보고 있으면 마음이 평온해지는 게 있더라고요. 완전 무결한 느낌의 품종묘보다는 길고양이를 좋아하는데, 고양이마다 가진 개성이 극대화 되는 게 코리안 쇼트 헤어라고 생각하거든요. 자연 그대로여서 더 끌리기도 하고요. 길고양이 중에도 오래 보는 고양이들은 그 새끼 고양이까지 보게 될 때가 있는데 어떻게 저 어미에게서 이런 새끼 고양이들이 나오는지 신기할 때가 많거든요. 그런 것처럼 조합 가능한 경우의 수를 가늠할 수 없는 것도 재미있고요. 무늬, 색깔, 크기가 다 다르다는 것 자체가 매력이에요. 시루만해도 무늬가 비대칭인데 그게 그렇게 귀여울 수가 없어요. SNS에서 다른 사람들이 키우는 고양이를 보면 이 고양이는 이래서 예쁘고 저 고양이는 저래서 귀엽지만 시루가 제일 예뻐요. 당연한 거 아닐까요. 내 고양이가 제일 예쁜 순간들을 제일 많이 보는 게 바로 저잖아요.

손 끝에 어린 고양이

클라이언트 잡이 대부분이다 보니 고양이가 작업의 주제가 되는 일은 거의 없지만 저도 모르게 고양이를 등장시키려는 노력을 하게 되더라고요.

2
고양이가 모로 누워 몸을 동그랗게 말고 있는 모습이 화석 '암모나이트'와 닮았다고 해서 만들어진 단어다.

그리고 일을 하다 마주치게 되는 비관적이고 극단적인 감정들을 고양이가 정화시켜주는 경우도 많죠. 시루가 주는 포근함과 따뜻함이 작업 이미지를 좀 말랑말랑하게 만들어줘요. 작업이라는 게 주제를 부여받고 해결하는 과정인데 그 과정에서 해결할 수 있는 범위가 풍성해지는 것도 있고요. 글 쓰는 사람을 예로 들면 사용하는 어휘가 좀 더 풍부해지는 것과 비슷하다고 할 수 있을 거예요.

최근 작업한 것 중에 '밤신사'라는 그룹의 음반 디자인이 있어요. 〈실화를 바탕으로〉라는 앨범이었는데 그 앨범은 LP하고 카세트테이프로만 발매가 됐고요. 그 앨범의 뮤직비디오 주제가 '고양이 탐정'이어서 카세트테이프 내지에 시루 사진을 넣어서 디자인한 적이 있었어요. 뮤직비디오에 등장하는 건 '고양이를 찾는 탐정'이었지만 탐정을 고양이로 치환해서 작업했었죠. 그리고 《플래그 오브 피스Flags of Peace》에 참가한 적이 있었는데 44개국 44명의 디자이너가 평화의 깃발을 디자인해서 전시하는 프로젝트였고, 저는 '갤럭시 뮤Galaxy Meow'라는 평화의 깃발을 출품했어요. 작고 따뜻하고 폭신하고 말랑말랑한 고양이와 함께하는 게 내 마음의 평화를 가져올 수 있는 가장 빠른 길이라는 생각으로 작업한 거예요. 평화라고 하면 거창하게 인류애 같은 것을 떠올릴 수도 있겠지만 고양이의 호기심 가득한 몸짓에서 행복을 느낄 수 있다면 그것 또한 평화라는 생각이 들었거든요.

개인적으로 사진에 관심이 많아서 시그마라는 카메라를 가지고 있는데 시루 오고 나서는 아무래도 시루 사진을 많이 찍게 되더라고요. 이 카메라가 사실 별로예요. 오토 포커스도 느리고 렌즈도 느리고 부팅도 느리고 엉망이지만 특유의 색감이 좋아서 쓰고 있어요. 고양이가 참 사진 찍기 어려운 피사체잖아요. 내셔널지오그래픽 사진가들처럼 기다리지 않

인물 이재민 & 시루 고양이가 들여다봐

는 한 마음에 드는 사진을 얻기가 어려워요. 그래서 요즘에는 스마트폰으로 동영상도 많이 찍어요. 사진만으로는 아무래도 아쉽더라고요.

지금까지의 시루는 반전이 없는 고양이에요.
앞으로 어떤 반전을 보여줄지 기대가 돼요.
다만 나이 들면 사람 곁에 더 많이 온다던데
시간이 흘러 정말 그렇게 되면 마음이 많이 시릴 것 같아요.
그래서 새해 계획을 나중에 후회하지 않을 수 있게
지금 해 줄 수 있는 건 다 해주자는 걸로 세웠어요.

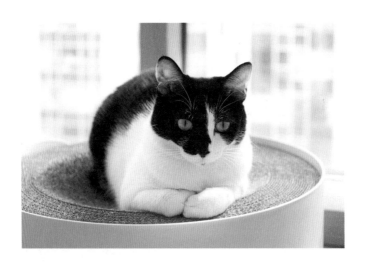

Story3

그 남자, 그 고양이의 사정

고양이
이야기

그 남자
이야기

고양이
이야기

시루,
가면을 벗다

소란스러운 걸 보니 인간이 일어난 것 같다. 다른 인간은 어떤지 모르겠지만 같이
살고 있는 인간은 주로 아침에 조금 더 소란스럽다. 여기 저기 왔다 갔다 움직이던
인간은 거무스름한 가방을 들고 나를 바라본다. 그럴 때 인간의 눈빛은 조금 나른해
보인다. 졸리면 그냥 자면 될 텐데 아침마다 어딜 가는지 모르겠다. 인간은 아침에
들고 나갔던 것을 밤이 되면 그대로 들고 돌아온다. 아침이나 밤이나 인간이 들고
다니는 가방의 냄새가 그대로인 것을 보면 사냥을 다니는 것도 아닌 것 같은데
나가서 뭘 하는지 궁금하기는 하다.
인간이 나갔다.

디딤대캣타워에서 일어나며 천천히 기지개를 켠다. 간단히 세수를 하고 가면과
외투를 벗는다. 가면과 외투는 인간과 있을 때 절대 벗지 않는다. 엄마에게 받은
유일한 물건이기도 한데, 가면과 외투의 색깔이나 모양으로 보아 엄마는 꼼꼼하지
못한 성격인 것 같다. 특히 가면은 썼을 때 콧등과 눈 사이가 갈라져 있어 여차하면
벗겨질 것 같아 좀 불안하다. 자꾸 보다 보니 나름 멋스러운 것 같기도 하지만
조금만 더 신경 써줬으면 좋았을 텐데. 벗은 가면과 외투를 디딤대에 올려놓고
집안을 한 바퀴 돌아본다. 구석구석 돌며 '그림자'들을 점검한다. '그림자'는 인간

모르게 넣어둔 물건을 보관하는 곳이다. 주로 가구와 바닥 사이의 틈을 '그림자'로 쓰는데 이사 오고 나서는 '그림자'로 쓸만한 공간이 좀 줄었다. 전에 살던 집을 나오면서 손쓸 겨를도 없이 상자 속에 들어가 있느라 애써 모아둔 것들을 다 잃어버리고 말았다. 무엇을 모아두었는지 기억나지 않아서 처음부터 다시 모으고 있지만 어떤 물건이 좋다기보다 그저 모으는 게 좋아서 모으는 거니까 상관 없다. '그림자'들은 그대로이고 더 모을 만한 물건도 없어 커다랗고 투명한 벽 앞으로 가 앉는다. 가면과 외투를 벗어 놓고 투명한 벽 앞에 앉아 있으면 두둥실, 구름이 뜬다. 내가 움직이는 대로 따라 하는 걸 보면 구름도 내가 좋은 모양이다. 햇빛도 따뜻하고 조용하고 어느 것 하나 거슬리는 게 없으니 졸음이 쏟아진다.

한숨 자고 일어났더니 하늘이 빨개졌다. 하늘이 완전히 까매지면 인간이 돌아온다. 빨개진 하늘은 금세 까매지니까 오래지 않아 인간이 올 것이다. 그리고 하루 중에 하늘이 가장 예쁜 시간이기도 하다. 여러 가지 빨강이 마구 섞여 있는데 저걸 뭐라고 해야 하지, 되게 예쁘다. 되게 예쁜데 어떻게 예쁜지는 모르겠다. 가끔 비가 오거나 눈이 오거나 구름이 없거나 구름이 너무 많을 때는 안 보이는 색깔인데 그런 날은 좀 아쉽다. 예쁜 걸 못 보는 것도, 인간이 돌아올 시간을 가늠할 수 없는 것도. 의자 등받이 위로 올라가 엎드린다. 여기서 앞발을 늘어뜨리고 있으면 진짜 구름이 된 기분이 든다. 그 때 발자국 소리가 들린다. 인간이다. 서둘러 내려와 디딤대로 뛰어 올라간다. 아직 돌아올 시간이 아닌 것 같은데 진짜 인간이 돌아온 걸까. 철컥, 하는 문소리. 진짜다. 외투와 마스크를 한 번에 뒤집어 쓰며 돌아보니 문이 열린다. 잰 걸음으로 문 앞에 가 앉는다.
인간이 돌아왔다.

"시루, 뭐하고 놀았어?"

조금만 늦었어도 들킬 뻔 했어.

"우리 애기 심심했지?"

되게 예쁜 빨강 보고 있었어. 인간도 그거 봤어?

인간이 알아듣지 못하는 걸 알면서도 자꾸 이야기를 하게 된다. 인간도 내가
알아듣지 못한다는 걸 알면서 소리를 낸다. 알아듣지 못한다는 것이 조금
답답하기는 해도 그게 소리 내지 못할 이유가 되지는 않는다. 그래도 열 번에
한 번쯤은 무엇을 원하는지 알아챌 때도 있으니까. 가방을 내려놓은 인간이 내미는
손을 피해 반걸음 물러난다.

그거 봤냐고. 응? 응?

"귀찮은데 먹고 들어올 걸 그랬나."

인간이 부산스럽게 집 안을 오가더니 책상에 앉아 빛이 나오는 판노트북을 골똘히
들여다본다. 나도 책상 위로 올라가 인간이 보고 있는 걸 본다. 뭔가 조그만 것이
왔다갔다하는데 뭐가 좋다고 계속 들여다 보는지 모르겠다. 나는 그저 딸깍,
딸깍딸깍하는 소리가 우습다. 인간이 손을 올려두는 둥근 것에서 내는 소리였는데
왜 소리가 나는지는 모른다. 괜스레 기분이 좋아져 인간의 손에 볼을 부빈다. 인간도
볼을 쓸어준다. 기분이 조금 더 좋아지려는데 인간이 쓰다듬기를 멈춘다. 지금 뭐하는
건가 싶어 보니 가방에서 짧고 가느다란 막대를 꺼내 가볍게 흔들기 시작한다.
쓰다듬는 일이나 마저 할 일이지, 저게 뭐라고 흔드는지 모르겠다. 저게 뭔지
자세히 보고 싶은데 인간이 놓질 않는다. 그때 도로록도로록, 작은 소리가 울린다.
인간이 막대를 내려놓고 일어선다. 기회다. 앞발로 막대를 건드리니 툭, 책상 밑으로
떨어져버린다. 책상 아래로 내려가 막대를 다시 건드려본다. 구를 듯 말듯 조금씩
미끄러지기만 할 뿐 인간이 하던 것처럼 흔들리지는 않는다. 이걸 흔들어 봐야 인간이
왜 흔드는지를 알 텐데. 일단 '그림자'에 넣어두고 계속 건드려봐야겠다. 집중했더니
목이 마르다.

"어, 펜이 어디갔지? 시루, 아빠 펜 못 봤어?"

그거 내가 잘 보관해 뒀어.

막대를 찾는 인간을 뒤로하고 물을 마시는데 갑자기 문 두드리는 소리가 난다.
뭐지, 누구지, 일단 숨어야 한다. 수염 한 가닥도 보이지 않을, 내가 들어가고도
남을 만큼 넉넉한 '그림자'로 달려간다. 인간은 다 좋은데 가끔 다른 인간을 들인다.
아무리 말해도 알아듣질 못하니 어쩔 수 없지만 마주치지 않고 싶은 내 기분도
이해해 줬으면 좋겠다. '그림자' 가장 안 쪽에 자리를 잡고 귀를 기울인다. 낯선
인간 소리는 들리지 않는 것 같은데 진짜 나간 건지 모르겠다. 낯선 인간들이 아주
못 오게 할 수는 없는 거냐고, 놀라지 않게 미리 말이라도 좀 해주면 안 되겠느냐고
인간과 얘기를 좀 해봐야겠다.

그 남자
이야기

그는 모른다

일찍 일어나도 빠듯하게 일어나도 그의 아침은 늘 바쁘다. 출근 준비에 포함되는
모든 과정은 몇 번이나 반복되었는지 헤아리기도 힘들 정도로 되풀이되어 온
것이라 번잡할 것이 없다. 몸보다 먼저 일을 시작하는 머리 때문에 바쁜 것이다.
어제 마무리 짓지 못한 일, 오늘 새로 시작해야 하는 일, 그제부터 혹은 일주일
전부터 계속되고 있는 일들을 정리하고 나누고 계산하느라 바쁘다. 그러는 틈틈이
눈에 시루도 담아야 하니 일찍 일어나든 늦게 일어나든 바쁜 아침일 수밖에 없는
것이다. 그의 분주한 머릿속은 알 바 아니라는 듯 시루는 사료를 먹고 물을 마신
다음 사분사분 캣타워 위로 올라가 자리를 잡고 앉는다. 앞 발을 가볍게 핥은
시루가 그가 하는 양을 가만 바라본다. 출근 준비를 마친 그가 캣타워 위 시루를
가볍게 쓰다듬고 현관으로 간다. 신발을 신고 집안을 훑어보며 빠뜨린 것은 없는지
확인한 그가 마지막으로 시루를 바라본다. 자려는 듯 웅크리던 시루가 그의 시선을
마주 받는다. 시루의 초록빛 구슬 속에 담긴 것이 혼자 두고 나가서 서운하다는
것인지 무사히 잘 다녀오라는 응원인지 보고 또 봐도 알 수 없어서 조금 심난해진
채로 그가 집을 나선다.

사무실에 도착하니 어제도 했고 오늘도 해야 할 일들이 그를 기다리고 있다. 그는

우선 메일함부터 열어 수신된 내용을 확인한다. 어떤 것은 그럴 듯한 말 사이를 돌고
돌아 이러저러한 부분이 마음에 들지 않으니 이곳 저곳 또 곳곳을 수정해 달라는
내용이었고, 또 어떤 것은 단도직입적으로 수정해달라는 내용이었고, 또 어떤
것은 더 이상 수정할 것이 없으니 다음 절차를 진행해 달라는 내용이었다. 어쨌든
수정이 필요한 작업이 둘, 인쇄만 남은 작업이 하나. 점심 시간에는 자질구레하지만
자질구레하다고 밀쳐두었다가는 자칫 일상에 균열이 생길 수도 있는 은행 업무를
처리해야 한다. 뜨거운 커피 한 모금으로 가슴 속 화기를 누른 그가 디자인
프로그램과 수정사항이 줄줄이 적힌 메일을 오가며 작업을 시작한다.
짤막한 점심 시간 동안 짧은 끼니를 때우고 아무리 짧아도 짧지 않은 은행에서의
시간을 보낸 뒤 사무실로 돌아온 그가 오후 업무를 시작한다. 어떻게 하면 모니터
안으로 들어갈 수 있을지 고민하는 사람처럼 작업에 집중하고 있던 그가 문득 의자
등받이에 비스듬히 기댄다. 뻐근해진 목을 스트레칭하던 그의 눈에 창 밖 풍경이
들어온다. 거리를 오가는 사람들의 옷은 두꺼웠는데 그의 등에 스민 햇볕은 너무도
따뜻해서 창 밖 풍경은 좀 비현실적으로 보였다. 겨울 오후의 햇볕만큼 사람을
헷갈리게 하는 것도 없었다. 여느 계절보다 비스듬하게 누운 햇볕에서 풀어내는
온기와 나른함은 창 밖의 온도를 가늠할 수 없게 만들고, 장갑이나 목도리 같은
것을 더 챙겨야 하는지 고민하게 만들고, 아니, 고민이 필요하다는 것도 잊게
만들고, 아무 생각 없이 거리로 나서자마자 햇볕의 온도와 추위는 상관 없다는 것을
가혹하리만치 상기시켜준다. 어쩌면 겨울은 이상과 현실이 마구 뒤섞인 계절일지도
모른다는 생각을 하던 그의 머릿속에 시루가 사분사분 걸어 들어온다. 볕이 잘 드는
곳에 자리를 잡고 고양이 세수를 하던 시루가 몸을 동그랗게 말고 눕는다. 시프트
키를 누르며 드래그해 만든 원3보다 더 완벽하고 예쁜 동그라미가 된 시루가
고롱고롱 잔다. 가볍게 기지개를 켠 그가 동그라미 시루를 텍스트 레이어 뒤로
보내며 오랜만에 일찍 퇴근할 수 있도록 좀 더 집중해야겠다고 생각한다.

고양이가 필요해 이지민 & 시루

071

3
포토샵, 일러스트레이터, 애프터 이펙트 등의 프로그램에서 원 툴Ellipse Tool을 이용해 원을 그릴 때 시프트
키를 누른 상태에서 드래그하면 정원형正圓形을 그릴 수 있다. 시프트 키를 누르지 않고 드래그하면 다양한
비율의 타원이 그려진다.

번호키를 누르려던 그가 멈칫한다. 문 안쪽에서 가볍게 우당탕하는 소리가 들렸기 때문이다. 현관문을 여니 문가에 앉은 시루가 그를 올려다 보고 있다.

"시루, 뭐하고 놀았어?"

신발 벗는 그를 시루가 가만 지켜본다.

"우리 애기 심심했지?"

시루가 그의 정강이에 닿을 듯 말듯 볼을 부비고 앞서 걷는다. 가방을 내려놓고 곁에 다가와 있는 시루를 쓰다듬으려는데 시루는 그의 손을 피해 슬쩍 물러난다. 처음부터 고양이를 쓰다듬으려던 게 아니라 개켜두었던 옷을 집으려던 것처럼 자연스럽게 옷을 갈아입은 그가 부엌으로 가 저녁거리를 가늠해 본다.

"귀찮은데 먹고 들어올 걸 그랬나."

한 끼 차려 먹기에는 냉장고 속 재료가 애매했고, 이제와 장을 보거나 저녁을 먹으러 다시 나가기에는 귀찮아서 배달음식을 시키기로 한 그가 노트북을 켠다. 시루도 책상 위로 올라와 모니터를 유심히 바라본다. 웬일인지 기분 좋아진 시루가 그의 손에 제 볼을 부빈다. 그는 시루의 보드라운 볼과 작고 동그란 뒤통수를 쓰다듬으며 적당한 배달음식을 고른다. 중식과 한식 사이에서, 반주를 할 것인가 말 것인가를 두고, 소주와 맥주를 오가며 고민하던 그가 아차, 하는 얼굴로 가방에서 수첩과 펜을 꺼낸다. 까맣게 잊고 있던 일이 생각난 것이었다. 그저 해야 할 일 목록에 적어두는 것만으로도 안심이 될 만큼 가벼운 일이지만 그렇다고 완전히 잊어버려서는 안 되는 일이었다. 적당한 메뉴를 골라 주문하고 나니 스마트폰 진동음이 울린다. 그가 스마트폰을 찾아 자리에서 일어난다. 신발장 위에서 스마트폰을 찾은 그가 메시지를 확인한 다음 숫자 배지가 걸려 있는 SNS 어플리케이션을 실행해 새로운 알림을 확인하고서야 다시 노트북 앞으로 돌아온다. 조금 전 노트 위에 올려 두었던 펜이 보이지 않는다.

"어, 펜이 어디갔지? 시루, 아빠 펜 못 봤어?"

시루는 그런 걸 왜 자신에게 묻느냐는 듯 그를 지나 물그릇으로 간다. 그는 책상
주변과 바닥까지 꼼꼼히 살펴보았지만 펜은 어디에도 없었다. 필기감이 좋아
아끼던 것이었는데 잠깐 사이에 증발해 버렸다. 괜스레 의자를 이리저리 밀며
펜의 행방을 찾고 있던 그때 문 두드리는 소리가 난다. 물 밖으로 나온 생선이 몸
뒤채듯 후다닥 방 구석으로 가 숨는 시루를 눈으로 쫓으며 문을 여니 택배 상자가
덩그러니 놓여 있다. 상자를 들여놓고 문을 닫으며 그는 조만간 시루와 얘기를 좀
해봐야겠다고 생각한다. 어차피 못 알아듣겠지만 아빠 못 믿느냐고, 뭐가 그렇게
무서운 거냐고 물어볼 생각이다.

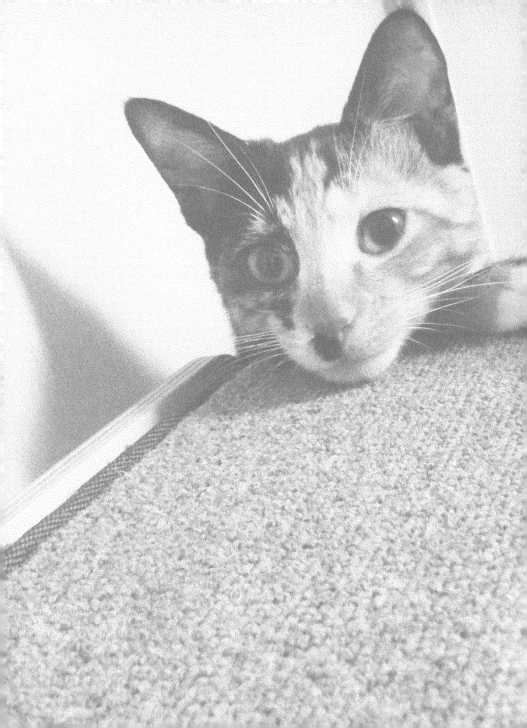

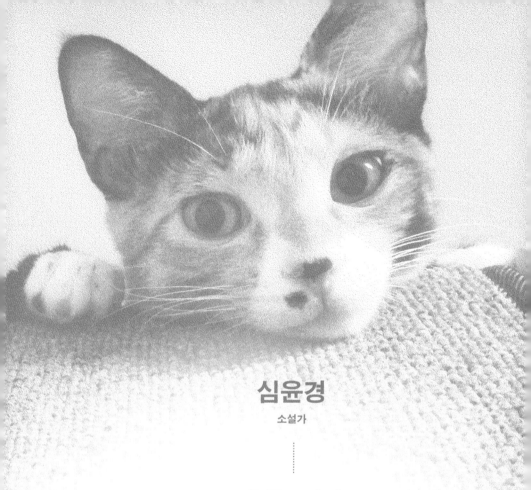

심윤경

소설가

호두와 피칸

심윤경

소설가 심윤경은 서울대 분자생물학과를 졸업하고 동 대학원에서 석사과정을
마쳤다. 대학을 졸업 후 얼마간의 직장생활을 거쳤으며, 1998년부터 소설을 쓰기
시작했다. 2002년 세상에 처음 내놓은 장편『나의 아름다운 정원』은 인왕산 아래
산동네에서 자랐던 어린 시절의 경험이 고스란히 녹아 있는 자전적 소설이기도
하다. 제7회 한겨레문학상을 수상하며 작품활동을 시작한 이래, 2004년 장편소설
『달의 제단』을 발표해 2005년 제6회 무영문학상을 수상했다. 그 밖의 작품으로
『이현의 연애』,『서라벌 사람들』,『사랑이 달리다』,『사랑이 채우다』그리고 동화
'은지와 호찬이' 시리즈(전 6권) 등이 있다.

견과류 자매, 호두와 피칸Pecan

애묘가로 소문난 황인숙 시인이 돌보던 길고양이가 다섯 마리나 되는 새
끼 고양이를 낳은 뒤 사라졌다. 황인숙 시인은 급한 대로 근처 동물병원
에 새끼 고양이들의 임시보호를 부탁하고 절친한 조은 시인에게 새끼 고
양이들을 입양해 줄 사람을 함께 찾아봐 달라고 부탁했다. 조은 시인은
며칠 전 심윤경 작가가 고양이를 키우고 싶다던 것을 떠올렸고, 마침 잘
되었다 싶어 그 길로 심윤경 작가에게 새끼 고양이들의 사연을 기별했
다. 그 사이 다섯 마리 새끼 고양이 중 셋은 새로운 보금자리로 떠났고,
남아 있던 두 자매 고양이가 심윤경 작가의 일상에 스며들게 됐다. 그렇
게 심윤경 작가의 집에 온 첫날, 호두와 피칸은 대부분의 고양이가 낯선
공간에서 그러하듯 구석에 숨지 않고 원래 살던 곳에 돌아온 것처럼 편
안해했다. 심지어 피칸이 바닥을 긁기에 모래 상자에 넣어줬는데 그 다
음부터 두 고양이 모두 화장실을 가리는 바람에 고양이는 모두 똑똑하다
던 풍문을 실감할 수 있었다.

갈색과 검은색 털이 멋지게 섞인 카오스 고양이 자매의 이름은 '호두'
와 '피칸'이 되었다. 5년 전 잠시 머물렀던 고슴도치 잔디가 심윤경 작가
의 집에서 출산을 했는데 태어난 새끼들이 꼭 콩알 같아서 '녹두', '완두',
'자두'라고 불렀었다. 그 '두'자 돌림의 전통을 호두가 이어받은 것이다.
피칸은 얼굴이 동그래서 만두나 연두라고 지으려고 했는데 연두는 콩류
와 거리가 멀었고 만두는 딸아이가 반대하는 바람에 호두의 가족 격인
피칸이라 부르게 됐다.

처음 온 날부터 지금까지 한결같이 소심한 고양이 자매는 초인종 소리를
가장 무서워한다. 호두는 그래도 씩씩한 편이라 초인종 소리만 무서워할
뿐 막상 낯선 사람이 와 있으면 구경도 하고 곁에 머물기도 한다. 그러나

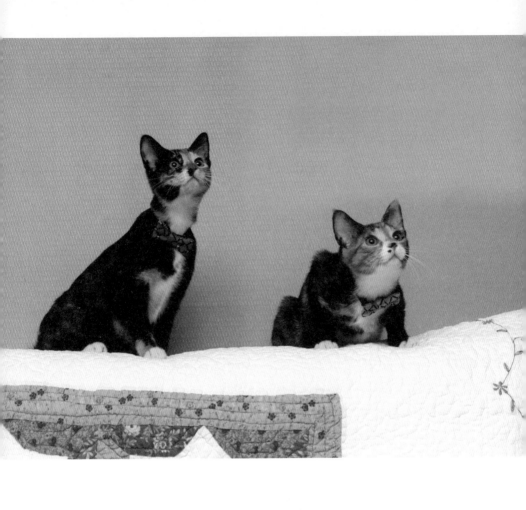

피칸은 늘 공포에 질려 있는 데다 같이 사는 식구들에게도 잘 다가오지 않을 정도로 낯가림을 심하게 한다. 그래서 심윤경 작가의 집을 찾은 사람들은 피칸이 흩뿌려 놓은 털만 보고 돌아가는 경우가 부지기수다. 그토록 경계심이 많은 고양이지만 심윤경 작가의 딸을 가장 사랑하는 피칸은 아이의 친구들만큼은 스스럼없이 다가가 함께 어울리곤 한단다.

Interview_ 함께 사는 이야기

매력이 매력인 고양이

호두랑 피칸이 집에 오자마자 곰팡이성 피부병[1]에 걸렸어요. 병원에 데려갔더니 5일에 한 번 약용 샴푸로 목욕을 시키라고 하더라고요. 샴푸에 푹 절이다시피 해서 10분씩 방치했다가 씻기라는데 고양이와 사람 모두에게 어려운 일이었어요. 고양이는 물을 싫어하고, 저는 고양이를 목욕시켜본 적이 없었던 데다 두 마리나 씻겨야 했으니까요. 어째야 하나 고민하다 딸하고 고양이 두 마리랑 넷이서 목욕한다는 생각으로 해보자고 했죠. 욕실 안 샤워부스에 넷이 들어가서 샤워기를 틀었더니 고양이들이 귀신의 집에라도 온 것처럼 공포에 질려서 난리를 피우는데 아찔하더라고요. 저는 괜찮지만 딸을 할퀴기라도 할까 봐 걱정했는데 호두와 피칸 모두 발톱을 안 꺼내는 거예요. 물줄기 피해서 사람을 타고 올라가다 미끄러지면서도 발톱 한 번 안 꺼내는 게 정말 신기했어요. 평소에도 품에

1
링웜Ringworm이라고도 부르는 곰팡이성 피부병은 면역력이 약한 1년 미만의 새끼 고양이가 걸리기 쉬운 병으로 다른 고양이나 사람, 개에게 쉽게 전염된다. 주로 머리나 귀, 꼬리 쪽 털이 둥근 모양으로 빠지는 증상이 나타나며 초기에 발견할수록 쉽게 치료되니 증상이 발견되면 즉시 병원으로 데려가 치료받게 하는 것이 좋다.

안겨 있다가 갑자기 뛰어야 할 때 발톱이 나오는 경우가 있는데 그럴 때도 맨 살일 때는 발톱을 안 꺼내요. 그런 걸 보면 동물도 사람을 보호할 줄 아는구나 싶어서 기특하더라고요. 그때 곰팡이성 피부병하고 발정[2]이 동시에 오는 바람에 정말 힘들었어요. 고양이에 대해 아무것도 모르고 친밀감도 형성되지 않았는데 여러 가지 상황이 한꺼번에 진행됐으니까요. 그래도 그 이후로는 고양이들이 잔병치레 한 번 하지 않고 건강하게 잘 지내주고 있어서 다행이에요.

두 고양이 모두 스킨십을 좋아하지 않아서 먼저 다가오는 일이 드물지만 호두는 이따금씩 무릎 위로 올라오거나 곁에서 자거든요. 그런데 피칸은 하도 오질 않으니까 어쩌다 다가오면 어찌나 좋은지 성은이 망극할 정도예요. 한 번은 추우면 올까 싶어서 일부러 난방을 안 했는데 추워하면서도 안 오더라고요. 물론 애교 많고 사람 좋아하는 고양이였으면 더 좋았겠다 싶지만 내 아이의 성격도 내가 생각했던 것과 전혀 다른 것처럼 바람과 현실은 다르잖아요. 그래도 조금씩 가까워진다는 느낌을 받을 때 행복하고, 또 그걸 기다리는 재미도 있죠.

고양이의 매력은 '매력'인 것 같아요. 개도 좋아하고 키워 보기도 했지만 고양이는 사람이 먼저 다가가게 만들잖아요. 그런 건 한 번도 상상하지 못했던 거거든요. 특히 피칸은 우리 식구 말고는 아무도 그 애의 매력을 이해 못 해요. 늘 두려워하고 숨어 있고, 가족에게 애정표현을 하더라도

2
고양이는 이르면 생후 5~6개월부터 발정이 시작된다. 발정기의 암컷은 반려인의 몸이나 손에 몸을 비비거나 바닥에 뒹굴며 냄새를 남기고, 아기 울음소리와 비슷한 소리를 내며 밤늦도록 운다. 따뜻하고 밝은 환경일수록 발정을 자주 겪게 되고 1년에 20번 정도 발정을 겪는다. 수컷의 경우 영역표시를 위해 소변을 뿌리기 시작하는데 다른 수컷에게는 영역을 침범하지 말라는 경고이며 암컷에게 보내는 초대 메시지인 셈이다.

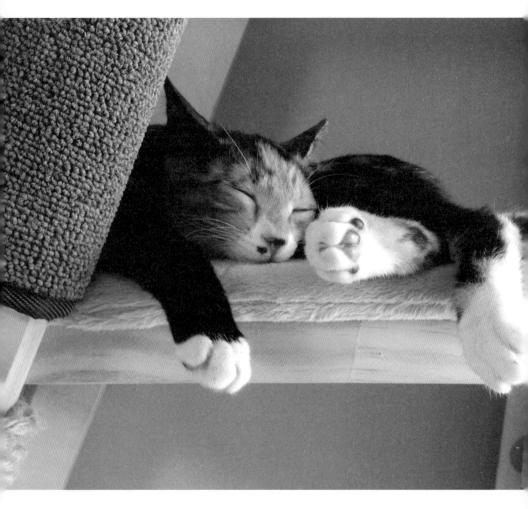

소심하게 조금씩만 하고. 그런데도 눈만 마주치면 예뻐서 어쩔 줄 모르겠어요. 호두를 사랑하는 건 예상이 되거든요. 어려서 개를 키웠을 때도 그랬으니까. 그런데 피칸은 전혀 예측할 수 없었어요. 내가 동물을 사랑하는 건, 동물도 나를 사랑해주기 때문이라고 생각했는데 피칸은 좀처럼 애정표현을 하지 않으니까요. 그런데도 피칸에게는 바라는 것 하나 없이 넘치는 사랑으로 감당이 안 될 정도에요. 정말 처음 경험해 보는 감정이어서 딸이랑 농담 삼아 '우리는 피칸 교인'이라고 할 정도죠. 사실 처음에 고양이 데리러 갔을 때 한 마리만 데려올 생각이었거든요. 키워본 적이 없으니까. 막상 가서 보니 남겨질 고양이가 안쓰러워서 모두 데려왔어요. 만약 한 마리만 데려왔다면 호두를 데려왔을 거예요. 제가 생각하던 고양이의 모습이었고, 눈에 콕 박히기도 했고. 그런데 지금은 둘 다 데려오길 잘했다고 생각해요. 안 그랬으면 우리는 이 사랑을 몰랐을 테니까요.

감격스러운 고양이

저는 동물을 좋아했어요. 어려서 개를 키웠었고, 동물을 키운다면 개를 키우고 싶었죠. 그래서 결혼하자마자 개를 키우자고 했더니 남편이 심하게 반대하더라고요. 그러다 아이가 세 돌 됐을 때 강아지 한 마리를 주웠어요. 인연이다 싶어 키우려고 데려왔더니 이혼까지 언급할 정도로 심하게 반대하는 바람에 입양처를 구해 다른 곳으로 보냈어요. 고작 사흘같이 있었는데도 정이 들 만큼 너무 예쁘고 똑똑한 강아지였는데…… 그러다 덜컥, 고양이를 데려온 거예요. 호두와 피칸이 올 무렵 아이가 사춘기를 겪고 있었는데, 이웃인 조은 선생님[3]께 고양이가 있으면 딸과의 관계

3
시인. 1988년 『세계의 문학』 시 「땅은 주검을 호락호락 받아주지 않는다」 등을 발표하며 등단했다. 심윤경 작가의 이웃이기도 하고, 문단에서 '고양이계의 대모'라 일컬어지는 황인숙 시인과는 절친한 사이여서 황인숙 시인이 구조한 새끼 고양이들을 심윤경 작가가 키울 수 있도록 다리를 놔 주기도 했다. 조은 시인은 고양이를 키우진 않지만 캣맘으로 활동하며 길고양이들을 보듬고 있다.

에 도움이 될 것 같다는 말을 했었거든요. 조은 선생님과 황인숙 선생님은 절친한 사이시니까 조은 선생님이 제가 했던 이야기를 기억하시고 고양이를 데려올 수 있게 중간에서 다리를 놓아주셨죠. 어떻게든 합의가 이뤄져야 한다고 생각해서 포기하고 있었는데 제가 저지르고 본 거예요. 남편은 끝까지 동의하지 않았지만 기왕 이렇게 된 것 최대한 잘 키워 보자는 쪽으로 바뀌더라고요. 이럴 줄 알았으면 진작 데려오는 건데 그랬어요. 사실 남편도 동물을 싫어하는 사람은 아닌데 워낙 깔끔한 걸 좋아하다 보니 반대했던 거예요. 지금은 고양이들 예뻐하고, 특히 피칸 따라 다니는 거 보면 그렇게 반대했던 사람 맞나 싶어요. 고양이들이 온 지 벌써 3년이 지났지만 아직도 꿈인가 생시인가 싶을 때가 있어요. 우리 집에 고양이가 있다니, 호두랑 피칸 볼 때마다 감격스러워요. 이젠 편안한 일상의 한 부분이 됐지만 그래도 감격스러워요.

고양이들이 올 무렵 아이가 한창 사춘기였고, 그게 아니더라도 세 식구가 유난할 정도로 자기 주장이 강하거든요. 그런 것들이 곧잘 부딪히곤 했었죠. 특히 남편은 모든 것이 정돈되고 계획에 따라 움직여야 하는 사람인데 호두랑 피칸이 오니 그 모든 계획과 정돈은 도루묵이 돼버렸어요. 온 집안이 털 투성이라는 것만으로도 남편 입장에서는 정말 싫었을 거예요. 그런데 고양이가 오고 나서 식구들의 모서리가 둥글어지더라고요. 서로에게 까칠하게 굴던 것이 고양이로 인해서 더 이상 그렇게 살 수 없게 된 거예요. 서로 이해하지 못하고, 이해받지 못한다고 생각하다가 고양이를 대하는 모습을 보면서 서로 괜찮은 사람이라고 생각하게 된 거죠. 남편이 고양이를 위해서 귀찮은 것도 마다않고 수고하는 모습을 보면서 따뜻한 사람이었다는 걸 알게 됐고, 딸은 고양이를 키울 수 있게 해주는 좋은 부모라고 생각하고. 호두랑 피칸이 오자마자 딸의 사춘기가 끝났어요. 아이의 서릿발 같던 불만과 방황을 고양이가 멈춰 준 셈이에

요. 그렇게 가족들이 서로의 새로운 모습을 발견하고 개발하게 된 게 가장 큰 변화죠. 특히 아이에게는 고양이가 굉장한 자랑거리예요. 집에 친구들 데려와서 호두와 피칸 자랑하기도 하는데 우리 고양이들이 아이 또래들에게는 낯을 안 가리더라고요. 특히 피칸은 그렇게 사람을 경계하면서도 아이 친구들이 오면 숨지도 않고 꽤 친근하게 굴어요. 그래서 딸은 피칸이 자기를 제일 좋아한다는 것에 자부심이 있어요. 어느 날은 서점에서 딸이랑 만나기로 했는데 안 오더라고요. 전화했더니 지금 피칸이 무릎 위에 있어서 못 나가겠다고, 약속 취소하자고 하더라고요. 황당하면서도 이해가 되데요. 저라도 피칸이 무릎 위에 올라와 있으면 안 나갔을 테니까요.

'고양이회🐾'와 어떤 약속

고양이 키우기 전에 작품에 고양이가 등장한 적이 있어요. 『이현의 연애』라는 작품에서 두 주인공의 관계를 고양이에 빗대어 묘사한 장면이 있는데 그때 그 장면 외에 제 글 속에 고양이가 등장했던 적은 없어요. 이제는 너무나 자연스러운 일상의 일부이기 때문인지 소재로 쓰고 싶다는 생각은 안 들더라고요. 앞으로는 어떨지 모르겠지만 고양이를 소재로 쓰겠다 안 쓰겠다의 문제는 아닌 것 같아요. 삶 속으로 워낙 깊이 들어와 있으니까.

고양이에 대한 생각이 사람마다 다르잖아요. 길고양이에 대한 시선은 더 그렇고요. 고양이를 사랑하고 사랑하지 않는지 구분하는 게 종교나 정치에서 그러듯이 서로 비난하는 것처럼 보이잖아요. 그러다 보니 나와 다른 입장을 가진 사람에게 상처받을 때도 있고요. 동물을 좋아하는 사람이라는 확신이 서지 않으면 이야기를 안 꺼내게 되더라고요. 그래서 고양이 이야기 실컷 하려고 '고양이회'를 만든 거죠. 고양이 키우는 문인 모

임이에요. 한 달에 한 번 모여서 술도 마시고 '내 고양이' 자랑도 마음껏 하고요. 소설 쓰시는 이경자 선생님, 서울문화재단 대표로 계시는 조선희 선생님, 아트앤스터디 현준만 대표님, 시 쓰시는 방남수 선생님, 그리고 저까지 모두 5명이에요. 이 모임이 저의 유일한 문단 사교생활이고요. 모임이 만들어지기 전, 그러니까 고양이를 키우기 전이었는데 한번은 조선희 선생님이 "고양이를 키워보지 않고 한 번뿐인 인생을 흘려보내는 건 만용이다"라는 말씀을 하시더라고요. 그 말씀 들으면서는 그 정도로 매력적인 동물인가보다 하고 생각만 했었는데 정말 매력이 매력인 고양이 두 마리와 살게 됐죠. 고양이회 회원들이 키우는 고양이들 미모가 워낙 쟁쟁해서 처음에 호두와 피칸은 못난이라고 그랬거든요. 그런데 지금은 모임 안에서 각광받는 고양이가 됐어요. 볼 때마다 오묘하게 중독되는 매력이 있다고들 해요.

요즘은 고양이들의 애정표현이 조금씩 늘어서 뿌듯해요. 그렇게 조금씩 가까워지면 좋겠어요. 바라는 것 없이 사랑할 수 있는 존재니까 뭘 어쩌든 다 좋아요. 얼마나 곁에 머물러 줄지, 언제 어떻게 떠날지 모르지만 마지막은 꼭 지켜봐 줄 거예요. 남편이 고양이든 개든 키우는 걸 반대했던 제일 큰 이유가 어려서 키웠던 동물과 헤어질 때 너무 힘들었다는 거였어요. 저도 그런 추억이 있거든요. 개 두 마리를 12살, 15살이 될 때까지 키웠는데 늙은 개가 집에서 죽으면 안 좋다는 미신 같은 이야기 때문에 부모님이 다른 곳으로 보냈어요. 그런 이야기에 휘둘리는 분들이 아닌데 그땐 왜 그러셨는지……. 집에 자주 놀러 오시고, 우리 개들도 예뻐하던 분이 잘 키우겠다며 데려가셨죠. 그 후로 종종 놀러 오실 때마다 개들의 안부를 물어봤는데 계속 대답을 얼버무리시더니 어느 날은 없어졌다는 거예요. 시골이라 밖에 나갔다가 길을 잃어버린 것 같다고. 그 얘기 듣고 하늘이 무너지는 것처럼 슬펐어요. 정말 길을 잃었을 수도 있겠

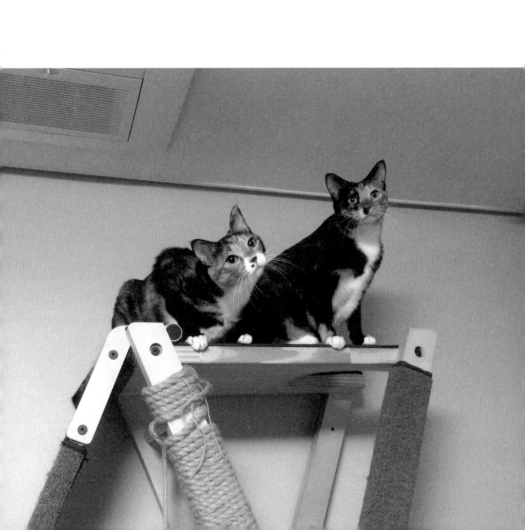

지만 지금 생각해 보면 그 분이 잡아먹었을 수도 있었을 것 같아요. 그 땐 그런 시절이었으니까 그럴 수도 있었겠다 싶어요. 뭐가 됐든 좋은 결과가 아니잖아요. 옛날 일인데도 마지막을 함께 해주지 못했다는 게, 지금까지도 너무 미안해요. 함께 살던 동물에게 해줄 수 있는 것 중에 가장 좋은 게 마지막을 지켜봐 주는 거라고 생각해요. 가슴 아프겠지만 그건 명예로운 일이라고 생각해요. 그때 개들의 마지막을 지켜주지 못했던 죄책감은 충분히 사랑해줬다는 것이나, 잊지 않았다는 것으로 만회되지 않더라고요. 그래서 호두랑 피칸이 오자마자 약속했던 게 그거였어요. 어떻게 될지 모르겠지만 마지막은 꼭 지켜주겠다고. 이별은 슬픈 거지만 마지막을 지켜줄 수 있다면 자부심을 가지고 맞이할 수 있을 것 같아요.

너희는 너희 성격대로 살아.
내가 알아서 사랑할게.

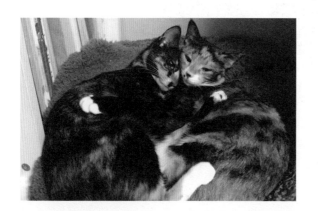

Story4

그녀와 고양이의 동상이몽

고양이
이야기

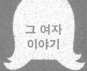

그 여자
이야기

고양이
이야기

호두,
그녀를 가르치다

마지막 한 알의 사료를 씹어 삼킨 호두가 자동 급식기 앞에 주저앉는다. 몇 알
먹지 않은 것 같은데 더 먹을 것이 없었다. 코끝에는 사료 냄새가 여전한데 그릇은
비어있다는 게 믿기지 않아 호두는 자꾸 코를 핥는다. 인간은 사료 외에 따로
요깃거리를 챙겨 주기는 했지만 배고프다는 것을 잠시 잊어버리게 만들어 줄 뿐
기분 좋아질 때까지 넉넉히 주지는 않았다. 호두는 인간이 맛 좋은 것들을 보관하는
상자가 어디에 있는지 알고 있었다.

그까짓 것 열어버리면 그만이긴 한데.

하지만 그것들은 대게 딱딱하고 둥근 통에 들어 있거나 비닐에 싸여 있어서 꺼낸다
해도 먹기가 번거로웠다. 비닐에 덮인 것들은 먹으려면 먹을 수 있지만 비닐
조각이 부드러운 살코기와 같이 씹혀서 어떤 때는 입천장을 찔렀고, 무엇보다 맛을
즐기는 데 방해가 되었다. 이것은 호두가 직접 먹을 것이 가득한 상자를 열지 않는
단 하나의 이유였다. 호두는 인간이 상자에서 간식을 꺼내 맛을 방해하는 비닐을
벗기고 그릇에 담아서 고개만 떨구면 닿을 곳에 놓아주기를 바랐다. 그러자면
인간에게 요깃거리가 필요하다는 것을 알려야 했는데 그게 문제였다.

내 소리를 알아듣질 못하는 걸 보면 보나 마나 맹꽁이겠지.

요깃거리 상자가 있는 곳으로 갈 방법은 두 가지였다. 커다란 문을 지나가거나 방에 있는 창문에서 뛰어내리면 되는데 인간은 뻣뻣해서 고양이처럼 사뿐히 뛰어내릴 수 없을 것 같았다. 그래서 호두는 커다란 문으로 인간을 유인해 요깃거리 상자 앞으로 데려갈 계획이었다. 상자 앞으로 데려가기만 하면 인간이 아무리 맹꽁이여도 호두가 무엇을 원하는지 모를 수 없을 거라고 생각한 것이다. 인간이 다가오는 것을 본 호두가 벌떡 일어나 커다란 문 앞으로 갔다.

자, 여기야. 여기. 이리로 와서 문을 열어.

인간이 커다란 문을 옆으로 밀어 열기가 무섭게 베란다로 들어간 호두가 서랍장 앞으로 갔다.

이제 상자를 열고 맛있는 걸 꺼내.

"왜, 호두 간식 먹고 싶어?"

자, 상자 여는 거 할 수 있잖아. 열고 꺼내. 열고 꺼내면 돼. 어려운 거 아니야.

"안돼, 조금 전에 사료 먹었잖아."

인간은 오라는 상자 쪽은 거들떠보지도 않고 팔을 휘적대며 푹신하고 부드러운 것들을 끌어당겨 안고 있다.

아무래도 못 알아듣는 것 같아.

인간의 뒤를 따라 들어온 호두가 커다란 문에 기대어 앉았다. 벌써 몇 번이나 같은 행동을 반복하고 있는데도 인간은 눈치채지 못하고 있었다. 상심에 빠진 호두 곁에

피칸이 다가앉으며 묻는다.

뭐해?
인간에게 뭘 좀 가르쳐 보려던 중이야.
뭘?
나한테 요깃거리가 필요하다는 걸 알아채는 거.
잘 돼?
아니. 근데 너 밥 먹었어? 맛있는 냄새 난다.

호두는 곁에 앉은 피칸의 입에서 나는 사료 냄새를 맡으며 생각했다. 인간은
고양이가 아니니 모든 일을 고양이 달걀 굴리듯[4] 할 수는 없는 거라고, 고양이가
기다려줘야 하는 일도 있는 거라고. 그 정도쯤은 얼마든지 기다려줄 수 있다고
생각했다.

4
'고양이 달걀 굴리듯'이라는 말은 무슨 일을 재치 있게 잘 할때 쓰는 속담이다. 공 같은 물건을 재간 있게
잘 놀릴 때도 쓰이는 속담이다.

그 여자
이야기

그녀,
호두와 피칸에게
감격하다

희미하게 호두의 울음소리가 들렸다. 그릇에 비누 거품을 묻히고 있던 그녀가
서둘러 손을 헹군다. 마른행주에 손을 닦으며 안방 쪽으로 간 그녀가 가만 귀를
기울인다. 문 안쪽에서 또 야옹, 호두의 울음소리가 들린다. 그녀가 방문을 여니
호두가 미끄러지듯 빠져나온다. 그녀는 한 뼘이나 열렸을까 싶은 문틈 사이로 털끝
하나 닿지 않고 미끄러지듯 빠져나온 호두의 유연함이 새삼스러웠다. 안방 문을
넉넉히 열어두고 돌아선 그녀가 눈으로 호두를 좇는다. 호두는 부엌과 거실이
만나는 곳에 서서 고개만 빼고 기웃거리다 멈칫하더니 자동 급식기 앞으로 가
사료를 먹는다. 그녀도 호두가 섰던 자리에 서본다. 호두처럼 집안을 둘러보던
그녀가 고개를 갸웃하더니 그 자리에 쪼그리고 앉는다. 고개를 빼고 호두가
보았음직한 곳들을 다시 훑어보는데 문간방의 문틈과 책장 사이로 피칸의 엉덩이가
빼꼼 보인다. 힘주어 일어선 그녀가 다시 개수대로 돌아가 비누칠 해 놓은 그릇들을
헹군다. 호두와 피칸은 온종일 꼭 붙어 다니진 않아도 서로 어디에 있는지 늘
확인하곤 했다. 고양이들은 어쩌다 방문을 닫아두는 바람에 방에 갇혀 있다 나올
때면 곧장 다른 하나가 어디 있는지 확인한 후에야 제 할 일을 했다. 그녀는 두
고양이가 제 핏줄 챙기는 모습을 볼 때마다 뭉클해졌다.

"떼어 놨으면 어쩔 뻔했어."

설거지를 마친 그녀가 베란다로 간다. 이번엔 호두가 그녀를 따라간다. 그녀의
발끝에 채일 만큼 바투 붙어 걸으며 야옹야옹, 쫑알거리던 호두가 베란다 문을
열자마자 간식 서랍 앞으로 간다.

"왜, 호두 간식 먹고 싶어?"

호두가 그녀와 서랍장 사이를 오가다 뒷발로 서서 앞발로 서랍장을 디디고
야옹야옹, 아우성이다.

"안돼, 조금 전에 사료 먹었잖아."

이불을 걷어 안은 그녀가 거실로 들어가 버리자 체념한 듯 따라 나온 호두가
베란다 문 앞에 털썩 주저앉는다. 그녀는 서랍이라는 서랍은 다 열면서도 간식
서랍은 열지 않는 호두의 속내가 궁금했다. 안방 창문을 통해서도 베란다로 넘어가
간식 서랍을 열 수도 있는데 유독 베란다 문만 열면 간식 서랍 앞으로 달려가 먹을
것 달라고 아우성인 것도 의아했다. '호두는 어쩜 그렇게 맹꽁이 같을까? 귀여워
죽겠단 말이야.' 속엣말로 중얼거린 그녀가 안방 침대에 펼쳐 놓은 이불을 개켜
장롱에 넣고는 주방으로 가며 아이를 부른다.

"엄마 차 마실 건데 같이 마실래?"
"방으로 갖다 주면 마실래."
"나와서 같이 마시지 왜."
"지금 내 무릎에 피칸이 와 있어."

찻주전자를 가스레인지 위에 올려놓고 불 조절을 하던 그녀가 아이의 방으로 간다.
피칸은 정말 아이의 무릎 위에 있었다.

"진짜 부러운데 부러워하지 않을래."
"엄마 무릎에도 갈 거래."
"언제 온대?"
"언젠간 가겠지."

아이가 짓궂게 키들거리자 앞다리를 핥고 있던 피칸이 그녀를 올려다본다. 그녀와
눈이 마주치자 슬쩍 눈동자를 내리깔며 시선을 피하는 모습이 새초롬하다 못해
요염하기까지 하다. 그녀가 피칸의 눈빛에 뻐근해진 가슴을 슬며시 짚어 누르며
묻는다.

"마시긴 마실 거지?"
"응."

물 끓는 소리에 주방으로 돌아온 그녀가 가스레인지를 끄고 두 개의 머그잔에 홍차
티백을 넣는다. 뜨거운 물을 붓자 수증기를 따라 차 향이 은은하게 퍼진다.

"피칸 내려가서 그냥 나왔어."

아이의 시선 끝에 피칸이 사료를 먹고 있다. 피칸은 몇 알 먹는 둥 마는 둥 하더니
호두 옆으로 가 앉는다. 호두와 피칸이 서로의 냄새를 맡으려 코를 맞대고 있는
모습이 꼭 소곤거리는 것처럼 보인다.

"엄마, 쟤네 무슨 얘기하는 거 같아?"
"글쎄, 저렇게 다정한 거 보면 서로 걱정해주는 거 아닐까?"
"걱정할 게 뭐 있어. 맨날 같이 있는데."
"걱정할 게 왜 없어. 가족인데."

얼굴을 맞대고 있는 호두와 피칸, 머그잔을 사이에 두고 앉은 그녀와 아이의 모습이
데칼코마니처럼 닮았다.

고양이가 들여와 심영경 & 호두야 피칸

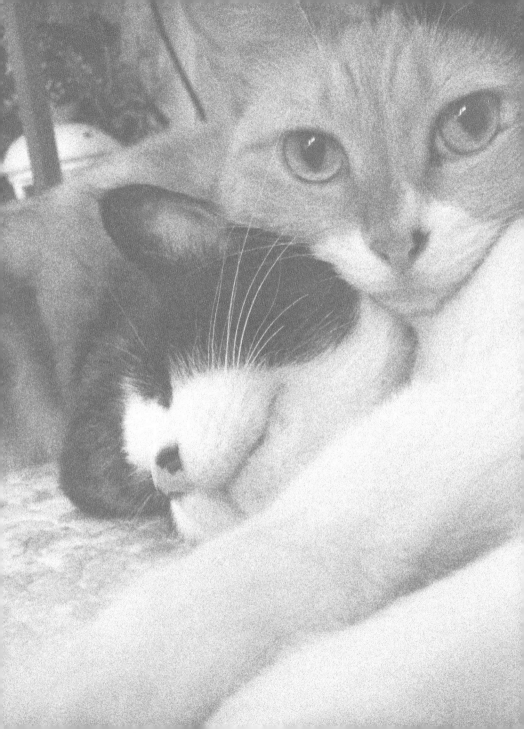

SOON

웹툰 작가

미유와 앵두

SOON

웹툰 작가 SOON은 2006년부터 블로그에 연재하던 웹툰 〈탐묘인간_{貪猫人間}〉을 2011년부터 2013년까지 포털사이트 다음_{Daum} '만화속 세상'에서 연재했다. 고양이를 사랑하고 아끼는 사람이라는 의미의 '탐묘인간'은 SOON 작가가 미유와 앵두라는 이름의 두 고양이와 함께 살면서 보고 느낀 것들을 다른 사람들과 나누고 싶어 그리기 시작한 웹툰이다. 현재 차기작을 준비 중인 SOON 작가는 고양이 발바닥 냄새와 선크림 백탁현상을 좋아한다.

매일매일 예쁜 고양이 미유

2004년 7월, SOON 작가는 장 보고 돌아오는 길에 고양이 한 마리를 만났다. 마르고 못생긴 고양이는 넘치는 애교로 소시지를 얻어내고서, 그녀가 살고 있는 고시텔까지 스스럼없이 따라 왔다. 깡마른 모습이 안쓰러워 밥이나 든든히 먹여 보내려던 고양이는 고시텔의 구조를 훤히 꿰고 있었다. 알고 보니 누군가 고시텔에서 기르다 고양이만 두고 떠난 것이었다. 고시텔 관리인을 통해 수소문해보니 원래 주인은 더 이상 고양이를 키울 수 없다고 했다. 그래서 밥 한 끼 양껏 먹여 보내려던 계획은 새 주인을 찾을 때까지만 데리고 있는 것으로 바뀌었다.

고양이를 좋아하시 않을뿐더러, 키우고 싶은 이상형의 깅아지까지 있었던 그녀는 아는 것, 모르는 것을 총동원해 고양이를 돌보기 시작했다. 그런데 고양이는 새끼를 네 마리나 임신한 상태였고 품종묘도 아닌 임신한 길고양를 데려가겠다는 사람은 좀처럼 나타나지 않았다. 말끔한 모습이면 괜찮을까 싶어 위험한 줄도 모르고 임신한 고양이를 씻겨 재차 입양 공고를 내 보았지만 소용이 없었다. 관리인에게 허락받은 시간이 다 되어가서 애를 태우던 중에 기적처럼 고양이가 출산할 때까지 돌봐주겠다는 사람이 나타났다. 그렇게 고양이를 맡기고 돌아서는데 홀가분할 줄 알았던 그녀의 마음에선 눈물이 흘렀다. 고작 2주 머무는 동안 SOON 작가의 마음에 몹쓸 짓(?)을 하고 떠났던 고양이는 임보처에서 무사히 출산하고 새끼들을 떠나보낸 다음 거처를 옮긴 SOON 작가에게로 왔다.

아름다울 미美에, 유복하다의 넉넉할 유裕를 쓰는 이름 미유는 임보처에 있을 때 임보인이 지어준 이름이다. 이름 따라간다더니 미유는 아름다움이 넘쳐흐르는 고양이가 되었고 어느새 12살 '쯤' 나이를 먹었다. 처음 만났을 때 이미 다 자란 고양이여서 나이를 가늠할 수 없었고, 동물병원에

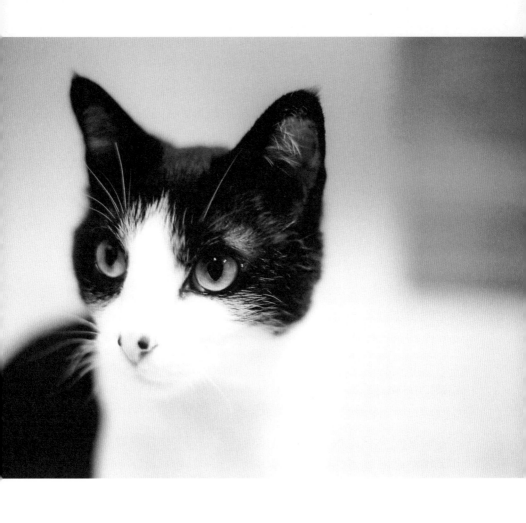

서는 적어도 5~6살쯤 된 것 같다고 했으나, 그 역시 정확한 것은 아니었다. 함께 산 것이 2004년부터라 12살 '쯤'으로 계산할 뿐. 그 사이 윤기가 흐르던 미유의 검은 털은 색이 바랬고, 발바닥의 무늬도 옅어졌다. 시간이 흐르고 있음을 발견할 때마다 애틋한 마음이 드는 SOON 작가의 눈에, 너무나도 예쁜 미유는 매일매일 다른 예쁨을 선보이는 고양이다.

미유의 고양이 앵두

2005년 봄에 태어난 암고양이 앵두는 그 해 여름부터 SOON 작가와 함께 살고 있다. 버려졌던 탓인지 유난히 외로움을 많이 타는데다 반려인에 대한 의존도와 분리 불안이 높았던 미유는 SOON 작가가 잠시만 자리를 비워도 심하게 불안해했다. 어디선가 둘째를 늘이면 괜찮아진다는 이야기를 듣고 모험처럼 데려온 고양이가 앵두다. 앵두는 고양이 카페에 올라온 입양 글을 살피던 중에 발견한 고양이였다. 정말 예쁜 털 색과 무늬를 가진 고양이였는데 입양 순위에서 계속 밀리고 있었다. 혹시나 싶어 연락했더니 아직 새 주인을 찾고 있다고 해서 SOON 작가가 데려오게 됐다. 임보인이 지어준 이름을 그대로 쓰는 앵두는 '카오스' 고양이다. 털 색깔이 불규칙하게 섞여 있는 경우를 흔히 카오스라고 하는데 SOON 작가는 카오스만 보면 정신을 못 차릴 정도로 빠져든다. 말 그대로 자연이 선물한 무늬처럼 느껴져 유독 카오스 고양이를 좋아한다.

앵두가 올 당시 미유는 중성화 수술을 하고 나서도 젖이 돌고 있었는데 새끼였던 앵두는 그 젖을 먹고 컸다. 그래서인지 지금도 앵두는 미유가 없으면 불편한 기색을 보이거나, 사람을 낯설어한다. 미유가 없을 때 뿐만 아니라 문득문득 SOON 작가를 낯선 사람 보듯 바라본다는 앵두. 종잡을 수 없는 이 고양이가 SOON 작가와 함께 산 지도 어느덧 10년이 넘었다.

내 고양이 내 곁에

미유는 한결같아요. 관심받지 못하면 불안해하고, 야단을 맞더라도 사고를 쳐서 꼭 관심을 끌어요. 제가 중요하게 생각하는 물건이 뭔지 알아서 불만이 있을 때마다 그걸 망가뜨리거든요. 반면에 엄마 같은 느낌이 들기도 하죠. 밖에 나갔다 오면 미유가 항상 확인하거든요. 예전에 타로를 본 적이 있었는데 그때 고양이에 대해서도 물어봤어요. 타로 보는 분이 말하길 미유가 저를 너무 사랑한다고 하더라고요. 저는 그게 집착이라 생각하고 힘들어했는데 미유한테는 그게 사랑이고 그걸 받아주지 못하는 저를 답답해한다는 거예요. 미유를 보면 제가 돌봐주는 사람이긴 하지만 더 많은 사랑을 받는 건 제 쪽이라는 생각이 들어요.

앵두는 소심하고 겁이 많은 편이어서 제 발소리를 듣고 나왔다가도 놀라서 숨을 때가 있어요. 10년을 같이 살았는데도 어떤 날은 '누구세요'하는 얼굴로 볼 때도 있고요. 앵두 특유의 눈빛이 있거든요. 여긴 어디, 너는 누구, 하는 그런 눈빛이에요. 화장실에 있으면 밖에서 지나칠 정도로 걱정하는 것도 앵두에요. 앵두한테는 화장실이 좋은 장소가 아닌데 제가 들어가 있으니까 걱정되나 봐요.

똑같이 버려진 고양이였는데도 미유는 입이 짧고 앵두는 식탐이 많아요. 감정을 표현하는 것도 미유가 직접적이라면 앵두는 간접적이고요. 미유가 롤테이프로 털 떼는 걸 좋아하는데 옷에 붙은 털 떼고 있으면 꼭 와서 자기도 해달라고 하거든요. 잘 때도 제 옆에서 자는 거 좋아하고. 앵두는 좋다는 표시를 저한테 안 하고 다른데 해요. 볼을 비벼도 꼭 신발이나 책장에 하지 저한테는 안 하거든요.

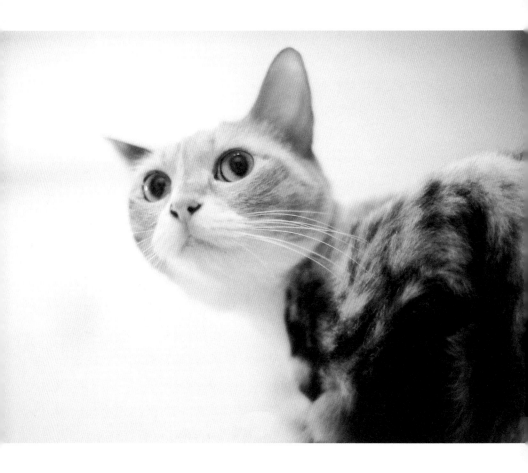

신기한 건 앵두가 제가 일하는 중인지 쉬는 중인지를 아는 거예요. 웹서
핑하고 있을 때는 놀아달라고 보채는 데 일 할 땐 그냥 두더라고요. 작업
을 하고 있으면 CRT 모니터 위에 앉아서 가만히 보고 있었어요. 펜 움직
이는 게 장난감 움직이는 거랑 비슷해서 장난칠 만도 한데, 장난감을 너
무 좋아해서 낯선 사람이 있어도 장난감 보면 정신 못 차리는 게 앵두거
든요. 그런데 가만히 지켜보고 있는 걸 보면 손 움직이는 걸 보는 게 아
니라 그림을 보고 있다는 느낌이 들더라고요.

미유하고 앵두는 하나부터 열까지 다 다른데, 공통점이 있다면 제가 힘
들 때 둘 다 옆에 가만히 있어 준다는 거예요. 일이 밀려 있으면 바빠서
아무도 못 만나니까 외로워지고, 또 작업을 주로 밤에 하다 보니까 더 외
롭다는 생각이 들 때가 있는데, 그럴 때 혼자가 아니라고 느끼게 해주더
라고요. 제가 잠버릇이 안 좋은 편이라 몸부림이 심한데 미유는 꼭 팔에
안겨서 자요. 사실 미유도 불편할 텐데 저를 좋아하니까 그러는 거잖아
요. 나중에야 다른 데서 자는지 몰라도 제가 잠들 때까지 옆에 있어 주는
게 어디예요. 대화를 할 수 있는 건 아니지만 사람하고 다른 위로가 있는
것 같아요. 뭐라고 말을 하거나 해결책을 제시해 주는 게 아니라 그냥 가
만히 옆에 있어 주는 거. 그거 정말 하기 힘든 거잖아요.

어떤 후회

미유하고 앵두랑 살게 된 걸 후회할 때가 있어요. 남은 시간이 별로 없
다는 걸 깨닫게 될 때. 저 같은 경우에는 특히 두려운 게 아직 소중한 사
람을 잃어본 적이 없거든요. 이별을 겪어보지 않아서 더 두려운 것도 있
어요. 고양이들하고는 이제 12년인데, 말이 12년이지 다른 사람들과의
12년하고 다르거든요. 늘 집에서 작업하고 밖에 나갈 일이 없으면 24시
간 붙어 있으니까 고양이들이 없는 게 상상이 안 가더라고요. 이별이 두

렵죠. 그래서 미유, 앵두가 살아 있는 동안 잘 해주는 게 목표고. 차기작 준비하면서 동물병원에서 일했는데 그 병원에는 주로 나이 든 동물이 많이 왔어요. 17살, 19살짜리 개가 죽는 걸 그 때 봤죠. 그 때까지 건강하면 좋은데 사람도 90살, 100살 되면 신체 기능이 정상적이지 않잖아요. 개도 그렇더라고요. 멍하니 한 곳만 보고 있기도 하고……. 그런 거 보면서 마음의 준비를 좀 한 것 같아요. 이왕이면 아프지 않고 건강하게 살다 갔으면 좋겠고요.

앵두는 몸이 약해서 고비가 좀 있었어요. 앵두가 아직 어릴 때 아침에 사료를 주는데 이 먹보가 안 오는 거예요. 사료 뚜껑 열면 소리 지르면서 달려오는 고양이가 안 오길래 왜 그런가 했더니 한쪽 다리를 못 쓰더라고요. 병원에 가니 선천적인지 후천적인지 정확히 알 수 없지만 신경이 마비 됐다는 거예요. 수술해도 좋아질 거라는 보장은 없다고 했어요. 결국 수술을 했는데 다행히 결과가 정말 좋았어요. 그때 얼마나 놀랐는지 몰라요. 미유도 가슴 철렁한 순간이 있었죠. 유선에 종양이 생겨서 수술을 해야 했어요. 가슴부터 배까지 자잘한 종양으로 덮여 있어서 큰 수술을 해야 했고, 수의사가 오늘밤 못 넘기면 죽는다고 했는데 그 고비를 잘 넘겨줬어요.

나이는 미유가 더 많아도 앵두가 먼저 죽을 수도 있는 거고, 사실 모르는 거잖아요. 그래도 앵두는 이제 10살 넘었으니 조급한 마음은 없는데 미유는 요새 너무 애틋해요. 이별이 멀지 않았다는 생각이 드니까 매일 예뻐요. 매일 네가 이렇게 생겼지, 오늘도 예쁘구나, 하는 마음이 드는 거에요. 처음에는 고양이라 신기하고 예쁜 짓 하니까 예쁘고 그냥 예쁘니까 예뻤는데 지금은 사랑하는 마음이 오래되다 보니까 정말 미유한테만 느껴지는 게 있는 것 같아요. 미유라서 예쁜 거. 나이가 드니까 검은 털

이 희어지고 발바닥도 전부 포도색이었는데 색소가 빠져서 얼룩덜룩해졌어요. 그런 변화들을 발견할 때마다 애틋해지고 그만큼 더 예쁘다가 또 애틋해지고 그래요. 한번은 병원에 데려갔는데 미유가 막 울더라고요. 조용히 하라고 달래도 우니까 병원에 있던 사람들이 케이지 안에서 우는 미유 소리를 듣고 어떤 고양이 목소리가 이렇게 예쁘냐고 하더라고요. 저는 같이 사니까 몰랐던 걸 남들이 발견해준 건데, 그런 식으로 매일매일 예쁜 모습을 발견하게 되는 거예요. 늘 보는 미유지만 날마다 조금씩 변해가는 걸 발견할 때마다 예쁘고 애틋하고 그런 거죠. 목소리가 예쁘다는 건 제가 먼저, 좀 더 일찍 발견했으면 좋았을 텐데 어쨌든 매일 예뻐지고 있어요, 미유는.

추억을 기록하는 방법
고양이들하고 살면서 매일 생각나는 것들을 그냥 흘려보내기가 아까운 거예요. 디자이너 겸 일러스트레이터로 일하고 있을 때 블로그에 일기처럼 올리기 시작했어요. 일하면서 틈틈이 하는 거여서 100화 올리는 데 5년 정도 걸린 것 같아요. 고양이와의 생활을 정리하고 기록하는 것에 더 가까운 작업이었어요. 그래서 책으로 만들고 싶다는 생각은 했어도 정식으로 연재하고 그걸로 돈을 벌겠다는 생각은 없었는데 출간과 연재 제의가 2주 간격으로 오더라고요.

처음 블로그에 연재할 때는 이거 재미있네, 그려보고 싶다, 하는 것들을 메모해 뒀다가 그렸어요. 예를 들어 친구들하고 술집에 가면 기본 안주로 '에다마메'라고 하는 풋콩이 삶아져 나오잖아요. 어느 날은 콩깍지 벗기면 나오는 콩알이 꼭 미유랑 앵두 얼굴 같다는 생각이 들더라고요. 그걸 메모해 뒀다가 시간 날 때 그려서 블로그에 올리고 그랬죠. 고양이 키우는 사람들은 비슷한 생각을 다 하지 않을까 싶어요. 무얼 봐도 같이 사

는 고양이랑 연관지어서 생각하게 되고, 무심코 눈에 들어온 물건이 내 고양이를 닮은 것 같고. 제 경우에는 웹툰이라는 도구가 있어서 그런 순간들을 기록할 수 있었던 거죠.

제 블로그에 올릴 때는 몰라도 어제는 이랬고 오늘은 저랬다고 하면 웹툰이 아니라 그냥 일기가 돼 버리잖아요. 웹툰에서는 사람들이 공감할 수 있는 부분을 짚어줘야 하는데 그게 고양이 자체에 대한 내용이면 좋겠더라고요. 사실 고양이라는 동물을 관심있게 봤던 적은 없었거든요. 그런데 고양이는 제가 생각했던 것보다, 보통 사람들이 가진 편견하고 다른 매력이 있었어요. 그래서 연재할 때도 고양이라는 대상 자체에 대해서 이야기하려고 했어요. 제 고양이에 관한 관심이 확장된 거죠. 특히 카오스 고양이는 사람들의 호불호가 강한 편인데, 저는 카오스 고양이를 보고 있으면 먹구름이 지나가는 것 같고, 들판이 살아 움직이는 것 같다는 생각이 들거든요. 꼭 잭슨 폴락Jackson Pollock의 작품처럼 보이기도 하고. 그런 걸 얘기하고 싶었던 것도 있어요. 고양이가 이렇게 멋진 생물이라고. 제가 무신론자에 진화론자인데, 신이 존재한다는 증거가 있다면 그게 고양이일 거라는 생각이 들더라고요. 처음부터 완벽했을 것 같아요, 고양이는.

웹툰 연재하면서 미유에게 남은 시간이 별로 없다는 것 때문에 불안했던 걸 조금이나마 덜어낼 수 있었어요. 연재할 때 미유가 8살 무렵이었는데 몇 년 뒤에 없을 수도 있다는 생각이 드니까 미치겠더라고요. 물론 독자를 위한 공간이지만 독자만을 위해서 그리는 게 아니라 저를 위해 그린 것도 있었어요. 댓글에서 "있을 때 잘 해주자" 같은 반응을 보면서 제 불안도 조금씩 누그러졌던 것 같아요. 저를 위해 그린 거지만 다른 사람과 공감할 수 있는 지점이 생길 때가 제일 좋았어요.

탐묘인간

[貪猫人間]

『탐묘인간』이 매일 하던 게 일이 된 경우라면 다음 작품에서는 조금 다른
이야기를 해보고 싶어졌어요. 막상 연재가 끝나고 나니 무슨 이야기를
해야 할지 생각나는 게 없더라고요. 다들 연재 끝나기 전에 다음 걸 준비
해 놓고 쉰다던데 저는 그걸 몰랐던 거예요. 그래서 흐름이 조금 끊겨 있
는 상태이긴 한데 동물병원을 주제로 한 작품을 준비 중이에요.

전에는 고양이들이 오래오래 살았으면 했는데
그보다도 건강했으면 좋겠어요.
1~2년 덜 살아도 좋으니까
아프지 않게 지내다 갔으면 좋겠어요.

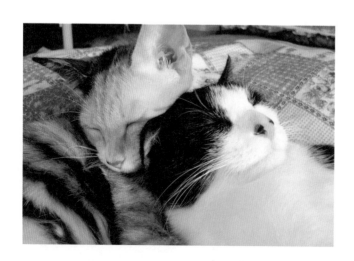

Story5

그들의 밤은 낮보다 아름답다

고양이
이야기

그 여자
이야기

고양이
이야기

미유와 앵두,
좋아하는 것에 대해 이야기 하다

뭘 그렇게 봐?

저거.

저게 그렇게 좋아?

좋아.

왜?

옛날에. 따뜻한 거 있었잖아. 추울 때 우리 자주 올라가 있던 거.

있었지. 빛이 나오던 거. 인간이 거기서 나오는 빛을 자주, 오래 바라보던 거.

우리가 올라가 자기에 딱 좋던 그거.[1]

인간이 그 상자 비슷하게 생긴 거 앞에서 네모나고 하얀 거 위에 가늘고 긴 것을

흔들면 기분 좋은 소리가 났거든. 나는 그 소리가 참 좋더라고.

지금은 없잖아, 그런 소리.

1

CRT 모니터를 말한다. 가장 오래되고 대중적인 디스플레이 장치로 LCD 모니터보다 전력 소비량이 많고
부피도 크고 무거워 단종되었다. 사람에게는 보는 각도에 상관없이 선명도가 일정하고 색상 표현력이 뛰어
난 모니터였지만 고양이에게는 최적의 난방기구이자 안락한 가구였다.

없지. 그래도 인간이 막대기를 흔들면서 앉아 있으면

그때 그 소리가 생각나서 좋아.

그 소리가 왜 좋아?

그냥. 좋았어. 상자에 들어가 있을 때 움직이면 나는 소리랑 비슷한 것 같기도 하고.

그랬던가…….

모르겠어. 듣고 있으면 기분이 좋았어. 그냥 좋았어. 그런데 그때도 그렇고 지금도

그렇고 막대를 흔들 때마다 뭐가 생기잖아. 그땐 사각사각 소리도 났었는데, 아무튼

막대랑 비슷하게 가느다란 것들이 어떤 모양이 되는데 그게 뭔지 알아?

글쎄. 봐도 모르겠던데.

나도. 계속 봐도 모르겠어. 그래도 좋아. 그때 그 소리가 생각나서 좋은 걸까? 뭐가

생기는 게 좋은 걸까? 어, 저거 깜깜해졌어.

봐도 모른다면서.

응. 그래도 좋아.

별 것이 다 좋구나, 넌.

좋은 게 좋은 거고 좋으니까 좋은 거지. 좋은 거 없어?

미유는 기지개를 켜면서 일어났다. 잠시 그 자리에 앉아 털을 고른 다음 천천히
펼쳐져 있는 이불 위로 걸어 올라갔다. 이불 위로 작은 홈을 만들며 걷던 미유가
멈추자 이불 한 귀퉁이가 슬쩍 들어올려졌다.

"자자, 미유."

좋은 게 왜 없겠어.

미유가 미끄러지듯 이불 안으로 들어가는 것을 보며 앵두는 방석 위로 올라가
자리를 잡았다. 이불이 잠시 들썩이더니 이내 잠잠해졌다. 뭔가 진지한 생각을 하고
있는 것처럼 앞발을 핥던 앵두도 눈을 감았다. 그렇게 작은 방은 잠을 청했다.

그 여자
이야기

그녀,
마감은 늘 고되다

등허리가 서늘하다. 돌아보니 고양이들은 바닥에 드리워진 빛 그림자의
끄트머리를 붙들고 누워있다. 고개만 돌려 올려다보는 미유의 눈빛이 나른하다.
한 번 들여다보기 시작하면 하염없이 바라보게 되는 저 눈동자는 시간을 훔치는
유리구슬이다. 고개를 흔들어 옮겨오려던 나른함을 떨어내고 다시 모니터에
집중한다. 마감이 얼마 남지 않았다.
뒷덜미가 뻣뻣하다. 돌아보니 앵두의 눈빛이 유심하다. 계속 눈을 맞추었더니 슬쩍
시선을 돌린다. 나를 보고 있었던 게 아니었다는 듯이. 지금까지의 작업 내용을
저장하며 돌아보니 앵두가 기지개를 켜며 일어난다. 지금은 곤란하다. 무릎이나
책상 위로 올라오면 아무래도 방해가 된다. 앵두는 그저 바라볼 뿐이었지만 무릎은
앵두의 무게만큼 저리고 책상은 앵두가 누운 자리만큼 좁아진다. 책상 쪽으로
다가오던 앵두가 방향을 틀어 창문 아래에 놓인 의자 위로 올라간다. 의자 위에서
앵두가 식빵 굽는 것[2]을 확인하고 작업에 집중한다. 마감이 얼마 남지 않았다.

2
고양이 특유의 앉는 자세 중 하나로 엎드려 앉아있는 모습이 '식빵'과 비슷해 애묘인 사이에서는 '고양이가
식빵 굽는다'고 표현한다. 우선 적당한 자리에 엉덩이를 대고 앉은 다음 앞발을 뻗어 엎드린 후 몸을 감싸
듯 꼬리를 말아 붙인다. 그 다음 앞발을 몸 아래로 접어 넣으면 '식빵'이 완성된다. 고양이에 따라 '식빵'을
완성하는 순서에 차이가 있을 수 있다.

110

등 뒤쪽이 조용하다. 어느새 두 고양이가 서로에게 기댄채 잠들어 있다. 나도 자고
싶다. 고양이 사이로 파고들어 자고 싶다. 두 고양이 사이로 손을 집어넣는다.
미유는 하품을 하며 자세를 바꾸고 앵두는 화들짝 놀라 일어난다. 고양이들에게
작업해야 할 것들을 설명한다.

"그러니까 이건 심플하게 구성하면서 은은한 파스텔 톤 컬러를 메인으로 하고
비비드한 빨강으로 포인트를 준 다음 엣지있는 오브젝트 몇 개 깔아주고
마무리하면 돼. 쉽지? 자, 미유는 섬세하니까 스케치를 하고 컬러풀한 앵두가
채색을 맡으면 되겠네. 오늘이 수요일이니까 오늘 밤 안으로 끝내는 거야. 알지?
미유가 앵두 한 눈 못 팔게 잘 보고. 그럼 난 좀 쉴게. 좀 쉬자. 좀 쉬면 안 될까."

미유가 듣는 척 마는 척 자세를 고쳐 눕는다. 그새 물 마시고 돌아온 앵두가 미유
곁에 눕는다. 내가 바쁠수록 두 고양이는 세상 가장 나른한 모습으로 잔다. 그래도
애들이 무던해서 일도 하면 잘할 텐데.
기지개를 켜며 시계를 보니 어느덧 새벽 세 시다. 아직 채색해야 할 한 페이지가
남아 있다. 그만 잘 것인지 마저 할 것인지 고민하게 되는 꼭 그만큼의 분량.
내일로 넘기면 오늘 마무리하지 못한 한 페이지의 무게는 두 배가 되겠지만 잠을
잘 자야 그 무게를 견딜 수 있다. 그러니까 잔다. 오늘은 이만 자는 걸로. 작업
파일을 저장하고 데스크톱 전원을 끈다. 이부자리를 펴고 양치질을 하고 누가
쫓아 오기라도 하는 것처럼 이불 속으로 들어가 눕는다. 다리를 쭉 펴니 허리도
펴지는 것 같다. 하루가 고된 것은 밤이 길기 때문이다. 그래도 밤이 길어 마감을
맞출 수 있다. 미유가 이불 위를 걸어온다. 이불 위로 느껴지는 미유 발자국이 조금
가벼워진 것 같아 마음이 또 시리다. 걷는 것도 예쁜 내 고양이.

"자자, 미유"

대답이라도 하듯 이불을 받치고 있는 팔에 볼을 부비며 이불 안으로 들어온
미유가 내 팔을 베고 눕는다. 미유 털에는 수면 가루 같은 것이 묻어 있나. 미유의
보드라운 털이 닿으면 이내 잠이 쏟아진다. 그렇게 긴 밤이 나른하게 접힌다.

방준석

음악감독

.

미짱과 꼬맹이

방준석

방준석은 뮤지션이자 기타리스트, 그리고 영화음악감독으로 활동하고 있다.
1994년 이승열과 함께 '유앤미블루'를 결성하여 데뷔했다.
영화 〈텔 미 썸딩〉을 시작으로 〈공동경비구역 JSA〉, 〈라디오 스타〉,
〈너는 내 운명〉, 〈만신〉, 〈경주〉, 〈사도〉, 〈베테랑〉 등의 영화음악을 작업했다.
최근 어어부 프로젝트의 백현진과 함께 '방백'으로 활동하고 있다.

가까이 두고 오래 사귄 미짱

방준석 음악감독의 고양이 미짱은 작업실 환풍구에서 발견되었다. 어디선가 아기 울음소리가 나기에 살펴봤더니 아주 작은 새끼 고양이 한 마리가 있었다. 어미 고양이가 새끼 고양이들을 옮기다 미짱만 떨어뜨리고 간 것인지 아니면 어미에게 무슨 일이 생겼는지 몰라도 겁에 질린 새끼 고양이를 그대로 둘 수는 없었다. 고양이 알러지가 있던 방준석 음악감독은 이 새끼 고양이와 함께 살아야 할지 말아야 할지 고민하다 결국 곁에 두기로 했다. 건강상태를 알아보려고 처음 동물병원에 데려갔을 때 암컷이라기에 '미셸'이라는 이름을 지어주었는데 함께 산 지 1년쯤 지났을 무렵 미셸은 영역표시를 하듯 집안 곳곳에 오줌을 싸기 시작했다. 아무래도 수상해 다른 병원에 다시 데려갔더니, 암컷이 아니라 수컷이라고 했다. 그때부터 미셸은 미짱이 되었다.

헤아릴 수 없이 많은 추억이 켜켜이 쌓이는 동안 수다스럽던 미짱은 말수가 줄었고, 뛰어노는 시간보다 누워서 보내는 시간이 더 많아졌다. 예전 같지 않지만 예전과 다름없이, 방준석 음악감독과 어제보다 조금 더 깊은 마음을 주고받는 미짱은 이제 18살, '모시고 사는 어르신'이 됐다.

선택한 고양이, 꼬맹이

일을 마치고 집으로 돌아와 차에서 내렸을 때, 작고 여린 새끼 고양이 한 마리가 방준석 음악감독에게 다가왔다. 낯을 가리지도 않고 먼저 다가온 새끼 고양이가 너무 허약해 보여 우선 병원부터 데려갔다. 그는 새끼 고양이의 건강상태를 확인한 뒤에 좋은 입양처를 찾아 보낼 생각이었기 때문에 이름도 지어주지 않고 그저 꼬맹이라고 불렀더랬다. 그러다 방준석 음악감독은 자신을 선택한 새끼 고양이와 함께 살기로 선택

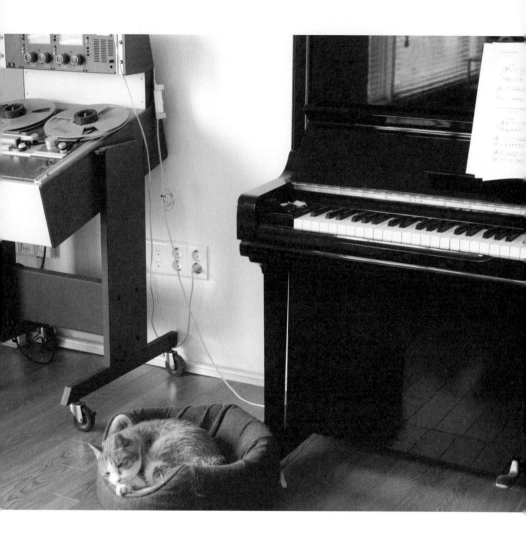

했고. 고양이보다 강아지에 더 가까운 성격의 꼬맹이는 군이[1]의 빈자리를 채워주었다.

어느덧 5년 가까이 함께 살고 있는 꼬맹이는 동네에서 서열 1위 고양이가 됐다. 외출을 즐기는 꼬맹이가 밖으로 나가면 동네 고양이들이 슬금슬금 피할 정도라고. 밖에서는 일인자 노릇을 하는 꼬맹이지만 집에서는 강아지 탈을 쓴 고양이로 돌변한다. 새초롬한 고양이의 매력은 어디에 숨겼는지 안기는 것을 좋아할 뿐 아니라 아침마다 방준석 음악감독의 침실 문 앞에서 기다리고 있다 그가 나오면 뒷발로 서서 안기듯 인사하는 고양이가 꼬맹이다. 꼬맹이는 미짱에게도 살가워 미짱의 컨디션이 좋을 때면 함께 외출하기도 하고, 시로 그루밍 해주며 온기를 나눈다. 이사온 후로는 그만두었지만 외출했다 하면 쥐나 새 같은 처치 곤란한 선물을 가져와 방준석 음악감독을 난감하게 했던 꼬맹이는 오늘도 이중생활을 즐기고 있다.

Interview_ 함께 사는 이야기

고양이 같은 미짱, 강아지 같은 꼬맹이

미짱도 꼬맹이도 아주 새끼 때부터 같이 살기 시작했어요. 그맘때는 어떤 동물이든 다 귀여우니까, 그 귀여운 맛에 금세 정 붙이게 되더라고요.

[1]

미짱과 3개월 차이로 방준석 음악감독에게 온 래브라도 리트리버. 지인에게 선물받은 개에게 그는 '군'이라는 이름을 붙여주고, 13년을 함께 살았다. 함께 동네 뒷산을 산책할 정도로 미짱과 우애가 좋았던 군이는 5년 전 무지개다리를 건넜고, 그로부터 얼마 후 꼬맹이가 왔다.

그렇게 시간이 쌓이면서 같이 사는 식구가 된 거죠. 나이 들면서 자주 안 나가긴 하지만 미짱도 꼬맹이 나갈 때 가끔 바깥에 나갔다 오거든요. 이 고양이들은 여기가 집이라고 생각하고, 저를 가족이라고 생각하니까 저도 그렇게 사는 거예요. 특히 미짱하고는 물리적 시간이 십수 년 쌓였잖아요. 각자의 시간이 별개의 것으로 쌓인 게 아니라 같이 살면서 주고받은 마음들이 그만큼이나 쌓인 거고요. 이제는 미짱하고 눈빛만 봐도 서로 무슨 이야기를 하려는지 아는 것 같아요.

꾸준히 밥 주고 있는 길고양이가 세 마리 있는데 그 고양이들에게는 마음을 안 주려고 하거든요. 마음을 준다는 게 그만큼 아파야 하는 부분도 있으니까요. 그래도 매일 보니까 다른 의미의 정이 들더라고요. 물론 미짱이나 꼬맹이하고는 비교할 수 없어요.

미짱하고 꼬맹이는 성격이 워낙 달라요. 미짱은 제가 고양이에 대해 갖고 있던 선입견에 부응하는 고양이거든요. 자기 위주고, 새초롬하게 굴다가도 애정 표현을 하죠. 이제는 나이 들어서 잘 움직이질 않아요. 먹는 거 외에 낙이 없어 보여요. 그래서 그런지 미짱은 이제 제가 밥으로 보이나 봐요. 저만 보면 밥, 밥 하는데 맛없는 거 주면 안 먹어요. 나이 들면서부터는 습식을 하는데 맛없는 건 절대 안 먹고 되게 까다로워요. 그런가 하면 꼬맹이는 강아지 같은 고양이에요. 계속 다가오고, 안기고…… 침실하고 작업하는 방에는 못 들어오게 하는데 아침에 일어나면 문밖에서 꼬맹이가 계속 울어요. 어려서 목을 다쳤는지 꼬맹이는 소리를 제대로 못 내거든요. 다른 고양이들처럼 울지 못하고 되게 얇고 가느다란 소리를 내면서도 계속 울어요. 문 열고 나가면 쓰다듬어 달라고 까치발로 서서 다리에 매달리고. 미짱은 열 번 불러야 한 번 올까 말까 한데, 꼬맹이는 열 번 부르면 여덟 번은 오거든요. 미짱하고 달리 꼬맹이는 새초롬한 구석이 하나도 없지만 저는 오히려 그런 면이 재미있더라고요.

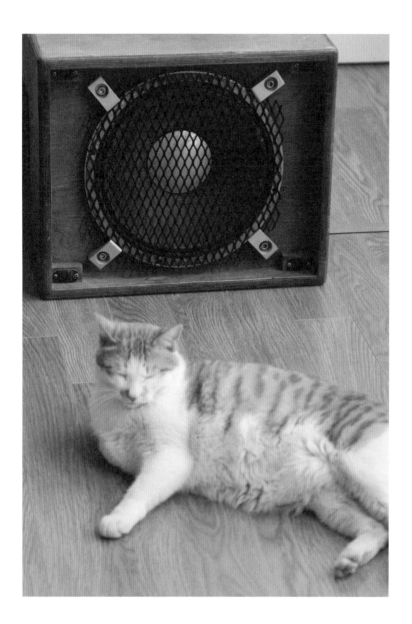

미짱은 의사 표현도 확실하게 해요. 제가 미국에 자주 가는데, 캐리어를 꺼내면 며칠 집 비운다는 걸 알고 가방에 오줌을 싸요. 골탕먹이려거나 불만이 있을 때 그런 식으로 의사 표시를 하더라고요. 다른 데는 치우면 그만인데 장비 위에 오줌을 싸면 다 부식되고 못 쓰게 되는 경우가 생기니까 그럴 땐 좀 얄밉죠. 반면에 꼬맹이는 불만이 없는 고양이 같아요. 처음에 왔을 때 워낙 상태가 안 좋았기 때문인지 원래 성격이 좋아서 그런지 뭐든 '오케이'예요. 그런데 꼬맹이는 밖에 나가면 자꾸 쥐하고 새를 물어오더라고요.[2] 처음엔 정말 놀랐어요. 죽이지 않고 산 채로 물고 오는데 쥐 같은 경우에는 내려놓으면 막 돌아다녀서 잡느라고 고생이었어요. 작고 귀여운 쥐들을 잡아오는데 한동안 너무 많이 잡아와서 청소하다 보면 죽은 쥐가 나올 정도였죠. 어떻게 그렇게 죽이지 않고 산 채로 잡아오는지 모르겠어요. 새도 물고 와서 내려놓으면 멀쩡한 거예요. 새가 도망가려고 하니까 꼬맹이가 다시 잡으려다 다치게 하고. 쥐는 두 마리 정도 살아서 나갔어요. 새는 꼬맹이가 날개를 다치게 해서 병원에 데려갔더니 치료해 줄 수 있지만 완치는 어렵다고 하더라고요. 그래도 일단 치료해서 풀어줬는데 그 뒤로 어떻게 됐는지 모르겠네요. 1년 전에 지금 집으로 이사 오고 나서는 안 잡아와요. 잡아오지 말라고 해서 그런지…… 모르죠. 봄 되면 또 잡아올는지.

2

반려인에게 사냥 능력이 없다고 생각해 사냥 방법을 가르쳐 주려는 것이다. 어미는 새끼에게 사냥을 가르칠 때 처음에는 죽어 있는 먹이를 가져와 맛을 알려주고, 그 다음에는 죽어가는 먹이를 가져와 숨통 끊는 방법을 가르친다. 마지막으로 살아있는 먹이를 가져와 잡는 방법을 연습시킨다. 고양이가 물어오는 '사냥감'의 상태로 고양이가 반려인의 사냥꾼 레벨을 어떻게 평가하는지 짐작할 수 있다. 어쨌든 반려인을 향한 깊은 애정을 바탕으로 한 행동이며, 경우에 따라 감사의 의미가 담겨 있기도 하다.

고양이와 주거니 받거니

동물하고 같이 살면 부지런해져야 하는데 그게 쉽지 않더라고요. 소위 애지중지하면서 키우던 때도 있었어요. 그런데 저한테 애지중지한다는 건 결국 관계인 것 같아요. 관계는 교감으로 쌓이는 거고요. 소리로 알아듣는 것도 있지만 동물하고는 어떤 기운으로 소통하는 거라고 생각해요. 그런 생각을 하게 된 계기가 있어요.

예전에 미국 요세미티Yosemite에 갔을 때 한 백인 아저씨가 큰 개를 데려왔는데, 가까이 다가가 보니 개의 기운이 범상치 않더라고요. 덩치가 커서 그런가보다 하고, 저도 워낙 동물을 좋아하니까 호기심이 생겨서 주인한테 말을 붙이기 시작했죠. 한참 얘기를 나누다 보니 개가 아니라 늑대였어요. '늑대'라고 인식하게 된 순간 '야생', '사납다' 같은 단어들이 연달아 떠오르면서 무섭더라고요. 나중에 알게 된 건데 사람이 개나 늑대 같은 동물을 보고 두려움을 느끼면 사람의 감정이 동물에게 그대로 전해지기 때문에 동물도 두려움을 느끼게 되는 거라고 하더라고요. 사람과 동물이 같은 기운을 느끼는 거죠. 그저 기운이라고만 뭉뚱그려서 이야기할 수는 없겠지만, 제가 기쁠 때 고양이들도 같이 기뻐하는 것도 같은 이치 아닐까 싶어요. 말이나 소리처럼 명확하진 않아도, 이를테면 온기 같은 어떤 기운이 교감에 작용하는 것 같아요. 고양이들이 기분 좋을 때 그르렁거리잖아요. 꼭 그런 소리를 내지 않더라도 와서 안기고 하는 것도 정말 기분 좋은 상태에서 좋은 기운을 저한테 전해주는 거라는 생각이 들어요. 그래서 저도 미짱이랑 꼬맹이한테 좋은 기운을 주려고 노력하고요. 그런 의미에서 미짱과 꼬맹이는 저한테 고마운 존재에요.

꼬맹이하고도 그렇지만 미짱하고는 정말 시시콜콜한 것까지 다 얘기하면서 살았어요. 미짱도 그만큼 소통하고 있다고 생각하는 것 같고요. 어쨌든 꼬맹이는 계속 와서 간섭하는 스타일이고, 미짱은…… 요즘의 미

짱에게는 주로 안부를 묻게 되는 거 같아요. 제가 미짱에게 해줄 수 있는 건 그냥 놔두는 거거든요. 제가 다가가면 오히려 못살게 구는 격이 되는 거죠. 필요한 게 있을 때 저한테 오면 그때 챙겨주면 돼요. 마치 어르신 모시듯이 미짱에게 필요한 거라면 밤에라도 나가서 사다 주고. 저한테 미짱은 그렇게 해주고 싶은 존재에요. 이제 미짱은 기쁨이나 슬픔이나 다 똑같은 경지에 오른 것 같아요. 놀지도 않고 무슨 자극을 줘도 반응이 없으니까. 정말 도가 텄다는 느낌이 들 때가 있어요. 그래서 어르신이 된 미짱하고는 서로 바라보고 있으면 그게 대화하는 거예요. 눈이 마주칠 때마다 그때그때의 기분이나 감정 같은 것들이 오가는 거죠. 반드시 말로 소통하려고 하는 건 사람만 그런 것 같아요. 따지고 보면 반려동물이 사람의 넋두리를 더 많이 받아주고 있잖아요.

더할 나위 없는 고양이

좋은 건 좋은 거고, 안 좋은 건 안 좋은 거고, 언제나 솔직하다는 점을 보면 개나 고양이나 크게 다르지 않은 것 같아요. 한결같다는 것도 마찬가지죠. 군이도 그랬고 미짱이나 꼬맹이도 그렇고 한결같은 모습을 볼 때 인간이 동물만 못할 때가 많다는 걸 엿보게 되는 것 같아요. 인간보다 동물에게 좋은 면이 더 많은 것 같다는 생각도 들고요. 미짱이랑 꼬맹이를 보고 있으면 걱정 없이 언제나 지금을 사는 것처럼 보이거든요. 그리고 그런 것들을 저한테 자꾸 상기시켜 줘요. 그런 면에서 미짱이랑 꼬맹이한테 배우게 되는 게 많아요.

살다 보니 고양이나 개를 인간화시키려는 게 있는 것 같더라고요. 사람이 반려동물을 어떤 욕구의 대상으로 보기 시작하면서부터 동물들에게 안 좋은 영향을 끼치게 되는 것 같고. 반려동물은 인간의 욕구를 받아주기만 하는데, 그런 것들이 동물에게 지나친 강요를 하고 있다는 생각이

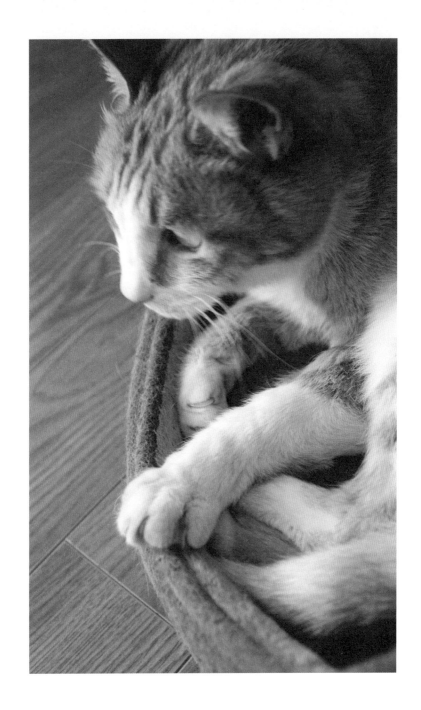

들 때가 있어요. 물론 많이 사랑해주는 건 좋지만 그게 오히려 못살게 구
는 건 아닐까 싶기도 하고요. 최근 반려동물에 관한 문제가 많잖아요. 쉽
게 키우기 시작했다가 쉽게 버리는 일이 많아지니까 길고양이도 너무 많
아지고. 동네에서 밥 먹으러 오는 고양이가 세 마리 정도 있어요. 며칠
전부터 못 보던 고양이 한 마리가 더 오던데, 어쨌든 작은 고양이들이 왔
다갔다하기에 밥을 주기 시작했거든요. 몇 마리는 죽었는지 어쨌는지 안
보이고 세 마리가 남았어요. 이 고양이들이 조금 컸는데 중성화 수술을
해줘야 하나 고민이에요. 인간의 입장이긴 하지만 길고양이에게 지금의
환경이 안 좋으니까요.

가족처럼 함께 지내고 있는 미찡과 꼬맹이 덕분에 혼자 있다는 생각이 안
드니까, 그런 것에서 안정감을 느끼죠. 직접적으로 고양이를 주제로 작업
한 건 없지만 그런 것들이 제 작업에 자연스럽게 스며들지 않았을까요. 이
런 경우는 있어요. 이사 오기 전 작업실에서 녹음할 때 미짱 울음소리가
가끔 들어갔거든요. 미짱이 원래 어려서부터 소리를 많이 내던 고양이기
도 했고, 여러 소리가 섞여 있어서 울음소리만 걷어내기가 힘들었거든요.
그래도 다른 소리랑 섞여 있으니까 집중해서 찾아 들으려고 해도 잘 안 들
려요. 그래서 테이크가 좋으면 그냥 쓰는 거죠. 이런 경우는 의도치 않게
미짱 울음소리가 새어 들어간 건데, 그런 게 아니더라도 아마 모든 작업에
녹아있겠죠. 제가 하는 모든 것에 군이, 미짱, 꼬맹이가 있을 거예요.

다시 그때로 돌아가도
미짱, 꼬맹이 그리고 군이와 함께 살 거예요.

Story6

고양이는 고양이요, 인간은 인간이다

고양이 이야기

그 남자 이야기

고양이
이야기

미짱,
아는 것은 알고 모르는 것은 모른다

나는 알고 있다. 햇빛은 매일 환하고 따뜻하다는 것. 물은 차갑고 축축하다는 것.
바람은 털끝에 닿을락 말락 할 정도로 가벼운 것부터 수염이 뒤로 젖혀질 만큼 힘센
것까지 다양하다는 것. 흙은 고슬고슬한 것부터 진득한 것까지 여러 가지가 있다는
것. 딱딱한 돌은 뾰족뾰족한 것과 둥그스름한 것이 있고 크기가 여러 가지라는 것.
나무마다 풀마다 냄새가 조금씩 다르다는 것. 비는 어디에든 찰싹 달라붙어 있다가
미끄러지거나 톡톡, 떨어진다는 것. 코끝이 아릴 만큼 차가운 공기는 아주 천천히
서늘해졌다가 선선해지고 미지근해지다가 갑자기 뜨거워지고, 다시 미지근해지다가
갑자기 선선해지고 서늘해졌다가 어느 순간 차가워진다는 것. 그렇게 천천히,
또 갑자기 바뀌는 것은 바깥에 있는 공기이고 내가 머무는 이 영역은 늘 적당히
따뜻한 상태를 유지하고 있다는 것. 바깥에는 먹을 만한 것이 없지만 이곳은 늘 마실
물과 먹을 것이 부족함 없다는 것. 그리고 몇 개의 문으로 공간이 나뉘는 이곳을
나와 털 색이 비슷하지만 나보다 어린 고양이 한 마리, 인간 하나와 같이 쓰고
있다는 것을 알고 있다.

나는 모르는 것이 있다. 모르는 것은 모르긴 해도 알고 있는 것보다 훨씬 많을
것이다. 햇빛은 어떻게 늘 환하고 따뜻할 수 있는지, 바람은 어디서 시작하는지,

흙이나 돌은 어쩌다 여러 가지가 되었는지, 나무의 이파리는 왜 색깔이 바뀌는지, 색깔이 바뀌지 않는 나무는 왜 이파리를 떨어뜨리지 않는지, 비는 왜 오는지, 공기의 온도는 왜 바뀌는지, 그리고 엄마와 헤어졌을 때 무서움보다 슬픔이 왜 더 컸는지 모르겠다. 조금 빨리 헤어진 것뿐인데 뭐가 그렇게 슬펐을까. 아니면 슬픈 게 아니라 무서웠던 것일까. 어차피 헤어질 거였는데 뭐가 그렇게 무서웠을까. 그때 그것이 무서움이었는지 슬픔이었는지도 모르겠다. 인간과 개, 그리고 어린 고양이와 함께 지내는 동안 까맣게 잊고 지냈던 것인데 문득 생각이 났다. 왜 생각이 났는지 왜 지금까지 기억하고 있는지 모르겠다.

뭐해?
생각.

어린 고양이가 곁에 와 앉는다. 어린 고양이에게 흙, 나무, 돌 냄새가 난다. 개와 함께 산책하던 밤이 생각난다. 밟으면 바스락 소리를 내는 풀을 밟고, 부드러운 흙과 자잘한 돌멩이를 밟고, 앞에서 걷다가 나란히 걷다가 뒤에서 걸었던 밤. 코끝에 스치는 공기에는 흙, 나무, 돌 냄새에 물 냄새가 섞여 선득한 기분이 들곤 했다.

저기, 궁금한 게 있어.
…….
인간은 왜 몇 시간씩 소리하고만 있어?
글쎄.
내가 내는 소리는 알아듣지도 못하면서 무슨 소리를 저렇게 듣는 걸까?
나도 몰라……. 그치만 괜찮아.
그래도 이상해.
그래도 괜찮아. 인간이 내는 소리는 따뜻하니까.

어린 고양이는 귀를 쫑긋 세우고 골똘히 생각하는가 싶더니 이내 잠이 든다. 마침 인간이 소리 듣는 방도 잠잠하다. 발끝부터 천천히 힘을 주어 기지개를 켠다. 전에는 기지개 한 번이면 온 몸의 뼈들이 가지런히 정돈되는 기분이었는데 요즘은 기지개

한 번 시원하게 켜는 것도 힘이 든다. 그래서 힘들지 않게 천천히 걸어간다. 방에서
나온.인간과 눈이 마주친다. 인간은 아무 소리도 내지 않고 그 자리에 서서 나를
바라본다. 나도 멈춰 서서 인간을 바라본다. 인간이 다가와 내 앞에 앉는다.
나도 그 자리에 앉는다. 인간이 천천히 나를 쓰다듬는다.

응. 이게 필요했어.

그 남자
이야기

그는
필요한 일만 한다

그는 벌써 몇 시간째 '그림'에 음악을 붙였다 떼기를 반복하고 있었다. 애써 찾은
음악을 붙여 놓으면 몇 프레임 지나지 않아 여러 번 사용한 접착메모지처럼
나풀거리며 떨어져 버렸다. 프레임마다 양면테이프라든가 순간접착제 같은 것으로
음악을 붙이기라도 해야 하는지, 정말 그렇게라도 할 수 있으면 좋겠다고 생각했다.
그는 음표들을 프린트해서, 아니 드럼, 기타, 베이스 같은 악기 그림을 인쇄해서
흰 여백이 보이지 않게 꼼꼼히 칼로 도려내어 프레임마다 하나씩 혹은 서너 개씩
테이프로 얼기설기 붙이는 상상을 하다 실소를 터뜨렸다.

"아, 어떡하지."

의자 등받이에 무너지듯 기대어 기지개를 켜던 그가 불현듯 샌드페블스의 "나
어떡해"를 찾아 프레임에 붙여 보았다. 경찰차 사이렌과 맞물려 붙여나가다 조연
배우들이 흩어지며 뛰기 시작하면 주인공 배우는 허공에 삿대질하며 춤을 추고,
다급해서 촐싹거리게 되는 추격 장면을 지나 두 배우가 대사를 주고받기 시작할
때 슬그머니 떼어냈다. 그는 몇 번이고 영상을 다시 돌려보면서 음악이 제대로
붙고 있는지, 잘 붙어 있는지 확인했다. 미세하게 어긋나는 프레임과 음악을 다시

붙이고 시작되는 부분과 끝나는 부분의 음량이 적당한지, 너무 빨리 시작하거나
너무 빨리 끝나는 것은 아닌지 검토했다. 마지막으로 한 번 더 영상을 확인한
그가 이번에는 의자 등받이에 파고들듯 기대어 앉았다. 마른세수를 한 그가
의자에서 일어나 작업실 안을 서성이다 방을 나섰다. 주방으로 가던 그의 눈에
미짱이 들어왔다. 미짱은 거실 복판에 서 있었다. 미짱은 그를 마주 보며 천천히
눈을 몇 번 깜빡였는데 마치 잠깐 와보라고 하는 것 같았다. 그는 미짱 앞으로
가 앉았다. 미짱도 제자리에 앉았다. 그가 천천히 미짱을 쓰다듬기 시작했다.
정수리부터 꼬리까지, 콧잔등부터 목덜미까지, 천천히 쓸어내리기도 하고 등허리
부분은 가볍게 힘을 주어 주물거리기도 하면서 오래도록 쓰다듬어 주었다. 미짱은
지그시 눈을 감고 가르릉거리기 시작했다. 그도 조금 나른해졌다. 그의 왼쪽
볼이 햇볕에 데워지고 있었고 손바닥에 감기는 미짱의 털은 부드러웠다. 미짱을
쓰다듬으며 그는 집안을 천천히 둘러보았다. 미짱이 주로 앉아 있거나 잠드는
방석 옆에 꼬맹이가 자고 있었다. 창밖에는 길고양이 한 마리가 사료를 먹고
있었다. 그러다 그는 햇살 속에 떠다니는 고양이 털을 발견했는데, 미짱의 것인지
꼬맹이의 것인지를 고민하던 그때 누군가 일시정지 버튼이라도 누른 것처럼
시공간이 멈춘 것 같은 느낌이 들었다. 그것도 잠시, 미짱의 하품을 시작으로 더할
나위 없이 편안하게 멈췄던 시간이 다시 천천히 움직이기 시작했다. 미짱이
그를 올려다보았다. 쓰다듬던 손을 멈추고 그도 미짱을 마주 보았다. 그는 미짱이
천천히 일어나 기지개를 켜는 모습을, 다시 제 전용 방석으로 돌아가는 모습을
가만 지켜보았다. 미짱은 방석 위로 올라가 몸을 동그랗게 말고 누웠다. 사실
방석이 아니라 둥그스름한 돔 같은 것이 덧대어 있어 방석 겸 집으로 쓸 수 있게
만들어진 것인데 미짱은 돔 부분을 찌그러뜨려 방석으로만 쓰고 있었다. 미짱은 돔
부분이 눌리면서 불룩 솟아오른 부분에 얼굴을 기대고 그를 바라보았다. 미짱의
유리구슬 같은 눈동자가 금빛으로 일렁이고 있었다. 이제 그가 미짱에게 해줄 수
있는 것은 그대로 놔두는 것 뿐이었다. 자리에서 일어난 그가 주방으로 들어가
이번에는 자신에게 필요한 것을 준비하기 시작했다. 전기주전자에 물을 받아 올린
다음 찻잔과 다관, 찻잎을 꺼냈다. 다관에 찻잎을 넣고 끓인 물을 한소끔 식혀
다관에 부었다. 다관과 찻잔을 작은 쟁반에 담아 부엌에서 나왔다. 그새 꼬맹이는
어디서 무얼 하는지 보이지 않고 미짱은 방석 위에 잠들어 있었다. 작업실로 돌아온

그가 찻잔에 차를 따랐다. 찻잔에 찻잎 대신 고양이 털 한 가닥이 둥둥 떠 있었다. '고양이 털 같은'. 문장이 되지 못한 단어들이 그의 머릿속에 떠올랐다. 보이는 것보다 보이지 않는 것이 훨씬 많지만 이 집 어디에나 있는 것이었고, 그의 마음을 가득 채우고 있는 것이기도 했다. 그는 '고양이 털 같은' 뒤에 올 수 있을 만한 단어에 대해 고민하다 찻잔을 내려놓았다. 사랑이든 위로든 따뜻한 기운을 가진 단어라면 무엇이든 어울릴 거라고 생각하며 그는 다시 작업에 몰두하기 시작했다.

길상호

시인

··········

물어 그리고 운문, 산문

길상호
2001년 《한국일보》 신춘문예로 등단했고,
시집 『오동나무 안에 잠들다』,
『모르는 척』, 『눈의 심장을 받았네』와
사진에세이집 『한 사람을 건너왔다』를
출간했다. 〈현대시동인상〉, 〈이육사
젊은시인상〉, 〈천상병 시상〉 등을 수상했으며,
현재 한남대학교와 안양예고에서 학생을
가르치며 시를 쓰고 있다.

고양이 다운 고양이, 물어

길상호 시인의 첫 번째 고양이 물어는 시인과 함께 산 지 10년이 넘었다. 처음 만났을 때 낯을 가리지 않고 다가오기에 '내가 싫지 않은가 보다' 싶었다. 그때까지만 해도 물어는 친하게 지내는 형, 박지웅 시인의 고양이였다. 그런데 박지웅 시인에게 개인적인 사정이 생겨 고양이를 맡아 달라고 했을 때 길상호 시인은 확답을 할 수 없었다. 동물을 좋아하긴 했지만 방 안에서 키우는 건 생각해 본 적이 없었기 때문이었다. 승낙보다 거절로 마음이 기울어 있던 어느 날, 문 두드리는 소리에 나가보니 박지웅 시인이 물어와 고양이 용품을 한 짐 들고 서 있었다. 그렇게 반쯤 강제로 고양이와의 동거가 시작됐다.

물어라는 이름은 물어가 아직 박지웅 시인과 살고 있을 때 한 술자리에서 붙여졌다. 술을 마시면 이따금 으스대곤 한다는 길상호 시인. 박지웅 시인의 집들이를 겸한 술자리에서 얼큰해진 길상호 시인의 재는 버릇이 도지고 말았다. 그 모습이 못마땅했던 박지웅 시인이 품고 있던 고양이더러 장난스레 "길상호 물어!"라고 했고, 이름 없던 새끼 암고양이의 이름은 그렇게 해서 물어가 됐다.

두세 살 무렵까지 물어는 외출을 만끽하는 고양이였다. 전 주인과 함께 살 때부터 창문을 열어두어 자유롭게 드나들 수 있게 했었다. 물어는 한 번 외출하면 반 시각 가량 크고 작은 골목들을 탐색하며 야생성을 채웠고, 그 야생성은 고양이의 가장 큰 매력이었으므로 길상호 시인은 늘 창문을 열어두었다. 그러던 어느 하루, 언제나처럼 집을 나선 물어가 돌아올 시간이 지났는데도 돌아오지 않았다. 이제나저제나 애를 태우다 결국 집을 떠난 거라고 체념했을 때 물어는 비와 함께 돌아왔다. 아무리 비가 왔다지만 온통 흙투성이에 털까지 뽑힌 것으로 보아 다른 고양이와 싸웠

고양이가 필요해 김성훈 & 물어 그리고 문문, 산문

던 모양이었다. 그 뒤로 물어는 외출을 그만두었고, 그 후로 길상호 시인은 물어의 발톱을 깎지 않는다. 언젠가 다시 낯선 고양이와 발톱을 겨루게 되었을 때 고양이로서 싸울 수 있도록.

거침없는 운문과 새침한 산문

운문과 산문은 2015년 4월, 봄이 짙어질 무렵 길상호 시인에게 왔다. 그해 봄, 계룡에서 농사짓는 친구의 비닐하우스를 드나들던 고양이들이 한꺼번에 출산을 했다. 어미 셋에 새끼 고양이 열다섯. 탄생의 기쁨보다 고양이들의 앞날을 걱정할 수밖에 없는 숫자였고, 시인은 그중 두 마리를 데려오게 됐다.

길 시인이 시 수업을 나가는 안양예고 학생들을 대상으로 새끼 고양이의 이름을 공모했는데 학생 중 한 아이가 제안한 이름이 '운문'과 '산문'이었다. '운이', '산이'라고 줄여 부르기도 편해 그렇게 이름을 붙여주었었는데, 지인들은 "묘생이 기구해질 것 같다"는 이유로 반대했다. 운문이나 산문이라는 단어를 이름으로 쓰면 삶이 순탄치 않을 거라고 반대한 것은 글 지어다 밥상 차리는 일이 수월치 않은 일이기 때문일 것이다. 어쨌든 시인은 그 자신이 글 쓰는 사람이니 고양이들과 같이 글 쓰면 좋을 것 같아 운문, 산문으로 부르고 있다.

운문은 수컷, 산문은 암컷이다. 운문은 사람도 잘 따르고 거침없는데, 산문은 조심성이 많고 사람과 쉽게 친해지지 않는다. 안으면 운문은 가만히 안겨 있지만 산문은 발버둥쳐 품을 벗어나기 바쁘다. 안기는 게 싫은 산문이지만 운문이 시인의 품에 안겨 있는 것을 보면 다가와 시인의 다리를 슬며시 붙든다. 제가 안기기는 싫어도 다른 고양이가 시인의 품에 있는 건 싫다는 듯이.

책이 많은 집이다 보니 혈기 왕성한 운문과 산문은 책을 쌓아 만든 계단 위를 뛰어다닌다. 이따금씩 밥상에 책을 올려두면 책장을 넘길 때도 있다고. 장난삼아 넘기는 거겠지만 시인은 고양이들이 책 읽느라고 책장을 넘기나 싶다. 어느 때는 시인이 원고를 쓸 때 고양이들도 함께 자판을 두드린다. 그러면 시인은 고양이들을 옆에 앉히고 "이제부터 제목을 '고양이'로 할 테니 너희가 써 봐"라고 하지만 고양이들은 그저 키보드 두드리는 소리가 좋을 뿐이다. 길 시인의 원고가 실린 잡지에서 고양이에 관한 글을 발견할 때면 소리 내어 읽어 주는데 물어, 운문, 산문은 듣는 척도 안 하지만 가끔은 "그건 내 얘기인 것 같은데"라고 말하는 것처럼 야옹거리기도 한다. 운문과 산문이 이름에 걸맞게 책장을 넘기며 놀면 물어는 이름처럼 책을 문다.

Interview_ 함께 사는 이야기

발톱 가는 시간

제가 독립적인 성향이 강해서 혼자 있는 걸 좋아해요. 누가 내 영역을 침범하거나 물건을 만지면 화가 날 정도였거든요. 그러니 물어가 오고 첫 두 달은 많이 싸울 수밖에 없었죠. 여기저기서 들었던 고양이 상식하고 물어의 행동들이 달라서 당황하기도 했고, 물어가 제 물건을 망가뜨리는 게 짜증 났거든요. 물어가 물건을 넘어뜨리고 망가뜨릴 때마다 머리를 톡톡 때려주었는데 그러면 물어도 가만있지 않고 할퀴거나 물곤 했어요. 그렇게 두 달쯤 지난 어느 날, 물어를 바라보고 있으려니 '한 공간에 살면서 왜 서로 상처를 주고 있을까'하는 생각이 들었어요. 물어도 저도 불쌍하더라고요. 상처를 주는 게 아니라 서로 도움이 되면 좋겠다는 생각을 하고부터 마음이 열리기 시작했어요.

운문하고 산문이 오니 또 적응 기간이 필요했어요. 아무래도 새끼다 보니 운문, 산문에게 신경을 더 많이 썼거든요. 물어가 계속 하악질을 해서 운문, 산문은 작은방에 격리해두고 그 방에서 잤어요. 전에는 물어하고 항상 같이 잤는데 제가 운문, 산문 방에서 자니까 물어가 작은방 앞에서 울더라고요. 그게 안쓰러워 자다 말고 나와서 물어하고 누워있으면 운문, 산문이 우니까 다시 그 방으로 가는 밤이 계속됐죠. 깊은 잠도 못 자고 힘들었어요. 지금은 고양이들끼리도 많이 친해져서 물어가 운문, 산문도 잘 챙기고 서로 그루밍도 해주고 그래요.

화초 기르는 걸 좋아했는데 고양이가 오고부터 다 치워야 했어요. 수시로 옷을 뜯어 놓기도 하고 컵을 깨뜨리기도 하죠. 앞발이 닿는 곳에 있는 모든 책들은 다 긁어놔서 성한 게 없어요. 온갖 스크래쳐를 사다 줘도 책 등 긁는 걸 더 좋아하더라고요. 이제는 고양이가 물건을 망가뜨려도 아깝다는 생각이 안 들어요. 후회하지 않았어요. 예뻐서 데려왔으니까. 고양이도 시간이 걸릴 테니 기다려주자, 하는 마음이 생기더라고요. 운명이려니 하는 거죠. 물어 처음 데려왔을 때 "쟤하고 어떻게 살까"싶었는데, 얼마 전 물어를 앞에 두고 "너 없었으면 어쩔 뻔했니"했어요. 제가 그만큼 많이 변했어요.

발톱이 무뎌지면

고양이 때문에 사람 됐다는 이야기를 많이 들었어요. 전에는 저만의 규칙으로 만든 틀 안에서만 살았는데 고양이들을 만나서 그걸 무너뜨리기 시작했거든요. 청소가 안 되어 있거나 흐트러진 걸 못 봤는데 고양이들이 오고 나선 청소가 의미 없어지더라고요. 청소를 포기하게 되고, 그런 것들이 늘어나면서 스스로를 어느 정도 놓게 되고 그만큼 여유로워졌어요. 늘 치우고 확인하고 계획대로 되지 않으면 초조했던 것들이 사라진 것 같

아요. 시간이 지나면 되겠지, 고양이들이 있는데 뭐. 그렇게 변한 거예요.

고양이가 원래 독립적이어서 같이 사는 사람이 뭘 하든 제 할 일 해야 되는데 제가 글 쓸 때면 꼭 셋이 나란히 앉아 지켜보더라고요. 고양이들이 그렇게 지켜보고 있으면 똑바로 쓰라는 것 같기도 하고, 사람이라 참 힘들겠다고 말하는 것 같기도 하고 그래요. 감수성이 뛰어나고 예민한 동물이잖아요. 고양이가 말을 하거나 글을 쓸 수 있으면 세상을 바라보는 눈도 훨씬 세심하지 않을까 하는 생각도 많이 해요.

글 쓰는 환경도 바뀌었지만 글 자체도 많이 변했어요. 제 두 번째 시집에 어두운 시들이 많아요. 날카롭고, 부정적이고, 암울하다는 평을 많이 들었죠. 물어하고 지내면서 준비한 세 번째 시집은 부드러워지고 밝아졌다는 이야기를 많이 들었고요. 그런 변화가 좋아요. 독자는 저 사람이 갈급한 상태에서 바닥에 있는 것까지 보여주길 바라는 마음도 있겠죠. 편안한 마음으로 쓴 글은 '끝까지 간 게 아니야'라는 독자로서의 욕심이 있더라고요. 하지만 제 삶에 상처를 내기 위해 글을 쓰는 게 아니거든요. 글은 삶을 풍요롭게 만들기 위해 쓰는 거라고 생각하는데, 제 경우에는 그 풍요를 고양이에게서 찾았어요. 그걸 시로 담아낼 수 있다는 게 행복한 일이라는 생각이 들어요.

사실 시를 쓰면서 가장 바랐던 건 위로였거든요. 전에는 아픈 사람은 아픈 시가 위로할 수 있을 거라고 생각해서 일부러 제 상처를 건드려 시를 꺼낼 때도 많았어요. 지금은 따뜻한 시도 위로가 될 수 있다고 생각해요. 그런 면에서 고양이들이 정말 많은 영향을 끼쳤죠. 고양이의 체온에서 커다란 위로를 받았거든요. 제 시가 아픔을 아픔으로 위로하는 것에서 따뜻하게 다독여주는 것으로 옮아갈 정도였으니까요.

날마다 되풀이되는 온기

집안의 모든 문을 다 열어두는데 고양이는 주로 창고 비슷한 공간에서 지내요. 거기가 제일 어둡고 아늑하고 숨어있기 딱 좋은 공간이거든요. 그러다 밤이 되면 슬슬 나와 한 이불 속에 다 들어와요. 날이 추워지면 낮에도 자꾸 무릎에 올라와 자려고 해요. 이제 물어는 덩치가 커져서 5분만 지나도 다리가 저리더라고요. 그래서 잠들었다 싶으면 내려놓는데 그 빈자리를 운문이 차지하기 시작했어요. 자리 뺏긴 물어가 운문이 엉덩이를 슬쩍 밀어도 조금 컸다고 안 내려가데요. 산문은 무릎에 올라오지는 않고 기대있기만 하고요. 그렇게 체온을 나누면서 살아요. 특히 고양이들끼리는 무서울 때나 추울 때 늘 옹기종기 모여 서로 감싸주더라고요. 처음엔 발톱을 세우던 물어도 큰 덩치로 운문과 산문을 감싸주는데 그런 걸 보면 사람보다 낫다 싶죠. 제 온기를 내어줄 줄 아는 거잖아요. 사람은 그렇지 않은 경우가 많으니까. 그래서 잘 때가 가장 좋아요. 처음에는 발목 언저리에서 자다가 친해지면서 조금씩 위로 올라오거든요. 물어의 경우엔 어느 날 겨드랑이 아래로 파고들더니 팔베개를 하고 자더라고요. 그때 물어도 내가 있어 좋구나 싶었어요. 그렇게 고양이의 따뜻한 체온을 느낄 때가 제일 좋아요.

물어는 함께 지낸 시간이 많아 애정이 깊고
운문은 사람을 잘 따라서 친근하고
산문은 새침해서 많이 걱정돼요. 혼자 떨어져 있는 것 같아서.
같이 건강하게 오래 살았으면 좋겠고
완전히 길들지 않기를 바라지요.
고양이로서 타고난 것들을 잃어버리지 않았으면 좋겠어요.

Story7

서
로
기
억
하
는
방
법

고양이
이야기

그 남자
이야기

고양이
이야기

물어,
운문과 산문에게 무용담을 들려주다

가만히 있는데도 움직이고 있었어. 놈이 움직이고 있었거든. 눈동자를 확인할
수 없었지만 가늠할 수 없이 커다랗고 사나운 놈이었다는 건 확실해. 쉬지 않고
그르렁거렸으니까. 가만히 있는데도 움직일 수 있었던 건 아마 그 놈의 뱃속에
있었기 때문일 거야. 그 놈은 자주 잠깐씩 멈추다가 오래 움직였어. 딱 한 번, 놈은
꽤 오래 멈췄는데 그 때 아주 이상한 냄새가 났던 걸 기억해. 뭔지 모르겠지만
그래서 더 이상하다고 느꼈던 걸지도 몰라. 어쨌든 다시 움직이기 시작하더니 오래
움직이더라고. 미세하게 세졌다 약해지는 진동, 낮아졌다 높아지는 그르렁 소리,
간간이 다른 소리들이 섞이곤 했지만 내 신경은 온통 놈이 내는 소리에 쏠려 있었어.
좋지 않았어. 눈동자를 볼 수도, 털을 부풀릴 수도, 도망갈 수도 없었으니까. 할 수
있는 게 아무것도 없는 것만큼 좋지 않은 것도 없잖아.
그 놈이 다시 한 번 멈췄을 때 잠깐 조용하더니 갑자기 많은 소리가 쏟아져
나오더라? 대부분 처음 들어보는 소리였기 때문에 난 조금 더 좋지 않아졌어. 내가
왜 발자국 소리도 내지 않고 걷는데. 소리가 싫어서야. 내가 왜 바라보기만 하는데.
소리가 너무 많아지기 때문이야. 그런데 소리들이 나를 둘러싸고 있었어. 그게
얼마나 좋지 않은지 알겠니? 눈동자도 덜 여문 것들이 뭘 알겠어.
가만히 있는데도 움직이고 있었어. 하지만 눈동자를 확인할 수 없는 그 놈과

멀어지고 있다는 건 확실했어. 놈이 그르렁거리는 소리도 들리지 않았고, 내가
들어가 있던 상자가 많이 들썩거렸거든. 얼마 지나지 않아 흔들리던 상자 아래로
단단한 것이 느껴졌어. 흔들리지 않고 소리내지 않는 단단한 바닥. 상자가 열렸고,
익숙한 냄새가 났어. '따뜻한'의 것. 여러 가지가 섞여 있었지만 그 중에 '따뜻한'이
있었어. 그래서 조금 좋아졌어. 그날 밤은 거의 상자 밖으로 나오지 않았을 거야.
'따뜻한'이 주변에 있었으니까. 그 날은 그걸로 충분했어. 발바닥이 상자 바닥에서
떨어지지 않을 만큼 무거웠거든. 그래, 사실 무서웠어.

'따뜻한'이 오갈 때마다 흙 냄새가 났어. 희미하긴 했지만 아주 커다란 흙이었지.
궁금했어. 그래, 무섭지만 궁금했어. 처음 '따뜻한'의 집에 왔을 때 집안 곳곳에 있던
'담겨 있는 흙'보다 큰 건 어떨지 궁금했어. 짹짹거리는 소리도 났거든. 뭐든 잡고
싶어졌어. 그래서 당당하게 앞발을 내밀었지. 몇 발자국 찍었을까. 귀가 쫑긋거릴
정도로 큰 소리가 들렸어.

"어머, 고양이네, 고양이야!"

가슴이 쿵쿵거렸어. 높고, 날카로운 소리가 뒷덜미를 찍어 누르는 것 같았지. 그래,
무서웠다고. 그 소리가 내 목덜미를 찍어 누를 것만 같았으니까. 아무튼 보이는 게
보이지 않을 만큼 달리다 멈추었더니 '따뜻한'은 어디에도 없었어. 온통 흙 냄새
뿐이었어. 뭔가 다른 냄새가 마구 섞여 있었지만 처음 맡아보는 것들이었고 아무리
킁킁거려도 '따뜻한'은 없었고 추웠어. 더 이상 커다란 흙이니 짹짹이니 하는 것들도
궁금하지 않았지. 밝아졌다가 어두워졌고 어두워지면 다시 밝아졌어. '따뜻한'이
와주었으면 좋겠다고 생각했어. 그 때 내 심장이 얼마나 떨고 있었는지, 눈동자도 덜
여문 것들이 알려나 모르겠네.
바스락거리는 것 사이에 숨어 있었는데 소리가 났어. 날 부르는 소리. 뭐라는 건지
모르겠지만 '따뜻한'이 내는 소리라는 건 똑똑히 기억할 수 있었어. 나도 소리를
내야 할 때가 온 거야. '따뜻한'이 맞기를 바라면서 나도 소리를 냈어. 그건 진짜
'따뜻한'이었어.

재미있는 소리 난다.

가 보자.

눈동자도 덜 여문 것들이 알 리가 없지. 그건 그렇고 재미있는 소리! '따뜻한'은 자주
까맣고 네모난 것을 만지는데 그 때 나는 소리가 꽤나 재미있어. 작은 흙 알갱이가
굴러가는 것 같기도 하고, 물방울이 떨어질 때 나는 소리 같기도 하고. 흙 냄새도
안 나고 물 냄새도 안 나는데 소리는 난다. 오늘은 '따뜻한'이 잠깐 한눈 팔 때를
기다렸다 나도 한 번 눌러봐야지. '따뜻한'이 내는 것과 같은 소리가 나겠지.

그 남자
이야기

그 남자
'물어' 되찾던 날을 떠올리다

물어가 보이지 않았다.
대청호 근처에 알고 지내던 분과 함께 카페를 열었다. 물어에게도 나에게도
좋은 선택이라고 생각했다. 물어에게 물어본 적 없으니 오롯이 내 선택이었고
짐작이었다. 물어봤던들 물어는 동그란 눈으로 빤히 바라보거나 야옹, 하고 한 마디
거들었겠지만 그 '야옹'에서 내가 원하는 것 말고 또 무엇을 읽어낼 수 있었을까.
원래 조심성이 많고 사람을 경계했던 고양이였다. 집으로 찾아온 손님들이 놀랄
만큼 쉽게 곁을 내주지 않는 고양이였다. 그것이 고양이다운 것이고 물어의
매력이라고만 여겼는데 길들여졌다는 것을 잊고 있었다. 집 안에서 사는 동안 반쯤
지워진 야생만으로 버틸 수 있을까. 아니면 잃어버렸던 퍼즐 조각을 찾아 맞추고
진짜 야생으로 떠나버린 걸까.

아무리 찾아도 물어가 보이지 않았다.
물어와 눈 맞추고 싶었다. 어쩌다 눈이 마주쳐 한참 바라보고 있으면 내가 옆에
있어, 라고 말하는 것 같던 물어의 금빛 눈동자. 비 오는 날이면 창가에 앉아
내리는 비를 바라보던 동그란 눈. 떨어지는 빗방울 사이로 골목길을 바라보던, 새끼
때 스치듯 겪었던 길에서의 시간을 떠올리는 것인지 아니면 그저 이 공간이 싫어

가출을 다짐하는 중인지 종잡을 수 없던 옆 얼굴. 빗방울 떨어지는 소리가 달라질 때마다 까딱거리던 귀. 그러고 보면 물어는 창 밖 풍경보다 빗소리를 더 좋아했던 것 같다.

시간은 가는데 물어는 오지 않았다.
카페 주변을 샅샅이 뒤졌다. 물어가 있을만한 곳, 으슥한 곳, 외진 곳, 어두운 곳, 체온을 유지할 수 있을 만한 곳, 안전한 곳, 사람 눈길이 닿지 않는 곳을 헤맸다. 보이지 않았다. 무게를 느낄 수 있을 만큼 무거워진 마음으로 카페 마당에 서서 물어를 찾아 오갔던 길을 되짚었다. 그러다 문득 왼 편에 펼쳐진 밭이 눈에 들어왔다. 가보지 않은 곳이었다. 서둘러 걸음을 옮겼다. 수확이 끝난 밭이라 숨을 곳은 없었지만 밭 끄트머리에 비닐하우스 한 채가 있다는 것이 떠올랐다. 사람이 찾지 않는 곳이었고 유일하게 들여다보지 않은 곳이었고 물어가 있을지도 몰랐다. 걸음이 빨라졌다. 비닐하우스 주위를 돌며 물어의 이름을 불렀다. 희미하게 들리는 고양이 울음 소리. 자세를 낮춰 걸으며 물어를 부르던 그 때, 찢어진 비닐 사이로 금빛 눈동자가 모스 부호처럼 반짝였다.

물어가 돌아왔다.
그러나 완전히 돌아오기까지는 시간이 더 필요했다. 물어가 카페 근처는 오지 않으려고 했기 때문이었다. 사료와 물을 가져다주면서 기다려주는 것 말고 해줄 수 있는 것이 없었고, 사료와 물그릇을 카페 쪽으로 조금씩 옮기면서 물어가 마당까지 들어오게 하는데 2주가 걸렸다. 무엇이 물어를 도망치게 만들었는지 알 수 없었다. 자동차 소리나 사람 기척에 움츠러드는 것을 보면서 사람 때문에 혹은 자동차 때문에 놀라 도망친 것이 아닐까, 짐작할 뿐이다. 그래도 내가 찾아낼 때까지 물어가 숨어 지낼 만한 곳이 있어서 다행이었다. 사람에 떠밀려 도망쳤어도 내 목소리를 기억하고, 나를 기다리고 있던 물어를 다른 누군가가 아닌 내가 찾아서 다행이다.

이래저래 카페를 정리하고 서울로 돌아온 후에도 물어는 좀처럼 밖으로 나가려 들지 않았다. 발톱을 숨기고 있는 것이 더 익숙해 보이던 물어가 다시 발톱을 세운

건 운문과 산문이 왔을 때였다. 하도 날을 세우는 바람에 두 새끼 고양이와 물어
사이를 오가느라 고생했는데 어느새 체온을 나누며 사는 사이가 됐다. 그 온기를
내게도 기꺼이 나눠주는 고양이들과 오래 함께할 수 있다면 좋겠는데 이 녀석들은
왜 글만 쓰기 시작하면 모여드는지 모르겠다. 돈 버느라 고생한다는 건지, 글 좀
제대로 쓰라는 건지 알 수 없는 눈빛들이 키보드 위에 놓인 손가락 끝에 맺힌다.

오세혁

연출가 · 극작가

사자와 아수라

오세혁

오세혁은 '극단 걸판'의 작가와 연출로 활동 중이다. 2011년에 서울신문 신춘문예
희곡부문에 「아빠들의 소꿉놀이」, 부산일보 신춘문예 희곡부문에 「크리스마스에
30만원을 만날 확률」로 동시 당선되었다.
「늙은 소년들의 왕국」, 「게릴라씨어터」, 「지상 최후의 농담」, 「보도지침」 등의
작품들을 쓰고 연출하면서 50여 편이 넘는 공연작업을 해왔다. 연극, 뮤지컬, 국악,
축제, 소설, 칼럼, 방송, 영화 등 기회가 닿는 작업은 모조리 뛰어들면서 전방위적인
예술활동을 펼치고 있으며 극단 걸판과 함께 1년에 150회가 넘는 공연 일정을
소화하면서 공연을 만들고 올리며 살아가고 있다. 희곡집으로 『레드채플린』이 있다.

사람의 마음을 다스리는 백수의 왕

백수의 왕이라 불리는 '덩치 큰 고양이'를 닮아 사자라는 이름을 갖게 된 세 살짜리 수고양이는 연극으로만 채워져 있던 오세혁 작가의 삶에 '고양이'를 끼워 넣었다. 오세혁 작가가 사자와 함께 살게 된 것은 2년 전 봄부터다. 봄빛 완연하던 어느 날, 여느 때처럼 극장에서 공연 연습을 마친 후 동료들과 낮술 한 잔 나누고 집으로 돌아가는 길에 극단 대표로부터 연락이 왔다. 동물병원에 정말 귀여운 고양이가 있는데 키워보지 않겠느냐는 것이었다. 그 길로 찾아간 동물병원에는 사자처럼 생긴 3개월짜리 새끼 고양이가 있었는데, 듣자 하니 사연이 기구했다. 원래 키우던 주인이 아파트 옥상에서 던졌다고 했다. 죽기 직전의 고양이를 병원에 데려온 원래 주인이 안락사 비용을 지불한 뒤 떠났지만, 수의사는 고양이를 살리고 싶었다. 긴 수술 끝에 사그라들던 생명은 되살아났지만 장애가 남았다. 동물병원에서 할 수 있는 일은 거기까지였으므로 좋은 주인을 찾고 있던 차에 오세혁 작가 나타난 것이었다. 그의 이성이 술기운 뒤에 숨어 있지 않았더라면 작은 고양이에게 벌어진 일이 조금 덜 안타까웠을까. 그랬다면 사자와 함께 살지 않았을까. 그러나 오세혁 작가의 마음속에 남은 것은 후회가 아니라 미안함이었다. 고양이를 몰라서, 사자를 더 잘 보살펴주지 못해서 미안한 마음이 더 크다고. 오세혁 작가의 마음이 제대로 전해졌는지 사자는 사람을 사랑하는 고양이로 자랐다.

두 얼굴의 고양이, 아수라

사자가 오세혁 작가에게 왔던 그해 겨울, 아수라가 왔다. 오세혁 작가는 좀처럼 마음을 열지 않던 사자 때문에 난감한 나날을 보내고 있었다. 고양이를 기르던 극단 단원의 도움을 받아 돌보는 방법과 친해지는 방법을 전수받았건만 사자는 다가올 줄 몰랐다. 술 마시고 돌아온 어느 날

밤, 오세혁 작가는 구석에 앉아있던 사자에게 20분이 넘도록 하소연을 했다. 노력하고 있는데 너무하는 거 아니냐고, 야박하게 그러는 거 아니라고, 곁을 좀 내주면 안되겠느냐고 서운한 마음을 털어놓고 잠들었는데 다음날 일어나보니 사자가 그의 곁에서 자고 있었다. 그 날 이후로 사자가 닫혀 있던 마음을 연 것까지는 좋았는데 오세혁 작가와 한시라도 떨어지면 불안해했다. 공연 때문에 바빠 혼자 있는 시간이 많은 것도 마음이 쓰여 SNS에 사자와 함께 지낼만한 고양이를 추천해 달라는 내용을 올렸다. 알고 지내던 배우로부터 5마리의 새끼 고양이 사진이 도착했는데 그중 아수라의 사진을 보자마자 '이 고양이다'싶었다고. 콧등을 중심으로 얼굴 좌우 털 색이 확연히 달라 '아수라'라는 이름을 붙여줬다.

사람에게 마음을 열기까지 많은 시간이 필요하지만 한 번 마음을 열면 좋아하고 있음을 아낌없이 드러내는 아수라. 고양이인 것을 티 내느라 밀고 당기는 신경전을 벌이기도 하지만 오세혁 작가가 어딜 가든 따라다니며 애교를 부리는 앙큼한 암고양이다.

Interview_ 함께 사는 이야기

마음을 맺는 고양이

사자는 다른 고양이들보다 보살핌이 더 필요한 고양이여서 처음엔 정말 힘들었어요. 뒤치다꺼리 하는 것보다 마음을 안 여는 게 힘들더라고요. 어떻게 친해져야 하는지, 밥은 어떻게 주고, 목욕은 어떻게 시키고, 발톱은 또 어떻게 깎아줘야 하는지 전혀 몰랐어요. 그래도 고양이 기르는 단원에게 물어보면서 정말 열심히 보살폈는데 마음을 열지 않으니까 답답하더라고요. 그렇게 애를 태우더니 이제는 사람 없이 못 사는 고양이

가 됐어요. 집에 혼자 있는 게 안쓰러워서 가끔 연습실에 데려가는데 하루는 사자를 부엌 쪽에 두고 방 안에서 연습하고 있었거든요. 한참 연습하고 있는데 사자가 넘어지면서도 계속 사람들 근처로 오고 있더라고요. 자기가 좋아하는 사람들이 있으니까 넘어지면서도 오는 거예요. 극단 소속 단원들이 모두 전업 배우다 보니 극단으로 출퇴근을 하거든요. 그래서 극단 주변에 사는 사람들이 많아요. 다들 사자를 아니까 집으로 놀러 오기도 하고 연습실에 사자 데려갈 때마다 정말 살뜰하게 보살펴줬어요. 말이 쉽지 '내 고양이'도 아닌데 잘 챙겨주는 게 쉽지 않잖아요. 단원들에게 아낌없이 사랑 받은 덕분에 사자도 사람을 좋아하게 된 것 같아요. 어떤 사람을 만나도 5분 안에 친해지는 고양이가 사자거든요. 착하고, 순하고, 사람을 사랑해주는 고양이기도 하고. 다만 고양이의 존재 이유는 점프라던데 그걸 못하는 게 제일 마음이 아파요. 항상 올라가고 싶은 곳을 바라보고만 있으니까.

아수라가 오고 아직 마음을 열기 전에 사고가 한 번 있었어요. 다세대 주택에 살고 있었는데 옆 건물에서 가스 폭발사고가 난 거에요. 사고는 옆 건물에서 났는데 제가 사는 건물의 유리창까지 다 깨지고 어찌된 영문인지 현관문도 잠겨버렸어요. 저는 다행히 이불을 얼굴까지 뒤집어 쓰고 자던 중이어서 크게 다치진 않았죠. 소방대원이 현관문을 열어줬고, 사자를 침대 밑에서 발견해서 데리고 나갔는데 아수라가 안 보이는 거예요. 사자를 밖에 두고 다시 들어갔더니 아수라가 창틀 위에 있더라고요. 창틀 위, 아래로 깨진 유리조각들이 아슬아슬하게 붙어 있고 아수라는 잔뜩 겁먹고 있고. 저도 정말 무서웠는데 그렇다고 아수라를 두고 올 수는 없겠더라고요. 마침 같이 자고 있던 후배하고 20분 동안 창틀에 붙어있는 깨진 유리들 하나하나 다 치우고 구조했어요. 다행히 고양이들은 다친 곳 없이 무사했는데 탈출해서 보니 제 발바닥이 다 베였더라고요.

그래도 그 사고 후로 아수라가 마음을 열었어요. 제 품에서만 자고 어딜 가든 따라다니고. 다른 사람하고도 친해지긴 했지만 제가 없을 땐 숨어서 안 나오더라고요. 그런걸 보면 저를 제일 좋아하는 게 분명해요.

사고도 있었고, 사자는 높은 데 못 올라가지만 아수라라도 마음껏 뛰어다니면 좋겠다 싶어서 복층 오피스텔로 이사했어요. 복층이니까 계단이 있잖아요. 하루는 사자를 데리고 위층으로 올라가서 TV를 보고 있었거든요. 그러다 사자가 계단으로 내려가려니까 아수라가 가서 지켜보고 있더라고요. 사자가 계단에서 떨어질까 봐 막아주고 있던 거였어요. 또 한 번은 사자가 계단을 올라가니까 바로 뒤에 아수라가 딱 붙어서 따라오고 있었고요. 아수라는 행여나 사자가 다칠까봐 따라오고 있던 거였는데 잘못 본 거 아닌가 싶게 신기한 장면이었죠. 그리고 사자가 식탐이 많거든요. 둘이 싸우면 아수라가 이기는데도 사자가 자기 밥그릇에 있는 사료를 먹고 있으면 기다렸다가 사자가 먹을 만큼 먹고 남긴 걸 먹고요. 사자가 잠들면 눈물까지 글썽이면서 잠꼬대를 하는데 그럴 때마다 아수라가 핥아줘요. 그러면 사자는 진정하고 잘 자고. 고양이가 이래서 영물이구나 싶더라고요.

고양이의 몫

사자랑 아수라하고 살면서 정말 건강해야겠다는 생각을 했어요. 제가 잘못되면 고양이들을 맡아줄 사람이 없으니까 적어도 사자랑 아수라가 떠날 때까지는 제가 건강해야겠더라고요. 그리고 조금 뜬금없을 수도 있지만 고양이하고 살면서 결혼하고 싶어졌어요. 고양이만 봐도 이렇게 뭉클해지는데 내 아이가 생기면 정말 말로 다 표현 못 하겠구나 싶어요. 어머니가 저를 볼 때 이런 마음일까 싶기도 하고요. 이사하면서 집을 작업실 겸 카페처럼 꾸미려고 했는데 집에 가면 고양이들하고 노느라 작업은 정

작 밖에서 하게 되더라고요. 말 그대로 잠만 자는 집인데 고양이들을 위해 월세를 내는 거예요. 원래 집에 잘 안 들어갔거든요. 극단은 안산에 있고 주로 활동하는 곳은 대학로고, 또 공연이나 프로젝트 때문에 지방에 갈 일도 많아서 집에 있는 시간이 거의 없다시피 했어요. 특히 대학로에서 작업하다가 막차 끊기면 그냥 밖에서 자고 그랬는데 사자, 아수라랑 살면서부터는 택시를 타고서라도 꼭 집에 들어가니까 택시비가 한 달에 50만원 넘게 나오더라고요.

그래도 후회한 적은 없어요. 후회 보다는 미안한 마음이 크죠. 다른 사람 만났으면 더 잘 지냈을 텐데 모든 게 서툴렀던 제가 데려오는 바람에 더 힘들게 하는 건 아닌지…… 초반에는 그런 생각을 정말 많이 했어요. 못 해주는 게 많았으니까요. 사자는 배변패드나 신문지에 대소변을 보는데 그리로 가다가도 넘어지면 그냥 그 자리에서 배변하거든요. 치우면 그만이지만 변 위로 넘어지면 씻겨야 하고, 씻는 건 또 엄청 싫어하고. 그럴 때 속상하기도 하고 화도 나고 그래요. 최근에는 어떻게든 배변패드로 가려고 하는 게 보여서 또 마음이 짠하고. 힘든 것보다 미안하고 또 속상하고 그렇죠. 그래도 사자를 안고 그 눈을 보고 있을 때면 데려오길 잘했다는 생각이 들어요. 연극이 전부였던 제 삶에 고양이 몫이 생긴 거예요. 태어난 이유 중 하나가 사자랑 아수라를 돌보기 위한 것이 아닌가 싶을 정도니까요.

사자랑 아수라 오고 나서 고양이뿐 아니라 길 위에서 작게 숨 쉬는 동물에 대해 관심 갖게 되고, 조심스럽게 살게 됐어요. 요즘은 길고양이 볼 때도 뭉클해지더라고요. 고양이들이 사람만 보면 도망가는 게 가슴 아파요. 제가 다 해결해 줄 수 있는 게 아니니까. 한 번은 태국에 놀러 갔는데 그곳의 고양이는 느긋하더라고요. 길에서 자고 있어도 깨우는 사람

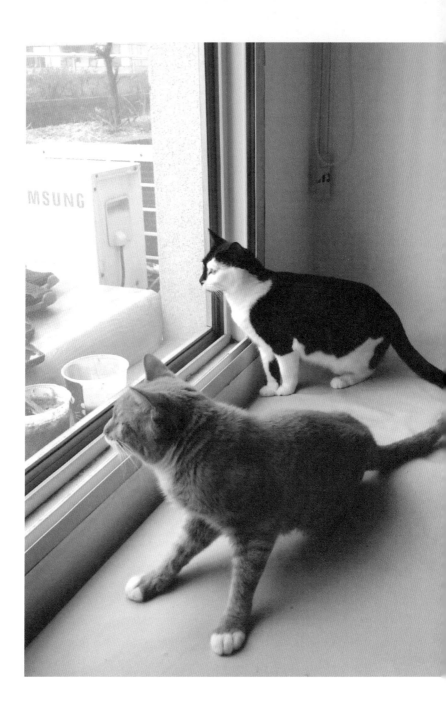

고양이가 필요해 오세혁 & 사자와 아수라

하나 없고, 고양이도 사람을 경계하지 않고. 길 한복판에서 자는 모습이 그렇게 편안하고 여유로워 보일 수가 없더라고요. 그런데 우리나라 길고양이는 도망가기 바쁘잖아요. 어쩌면 각박한 인심 때문에 길고양이의 생태가 바뀐 게 아닌가 하는 생각이 들어요. 한 번은 어느 지방 소도시의 식당에서 밥을 먹었는데 음식 맛도 좋고 주인아저씨가 친절한 데다 서비스까지 주시더라고요. 기분 좋게 밥을 먹고 나왔는데 차 밑에 고양이 두 마리가 숨어 있는 게 보였어요. 또 다른 한 마리가 마치 대표로 밥을 구하러 온 것처럼 식당 앞을 어슬렁거리고 있었고. 그래서 식당에서 남기고 나온 반찬을 좀 가져다주려는데 친절하던 그 사람이 맞나 싶게 돌변한 주인아저씨가 욕을 하며 쫓아내더라고요. 정말 죽이기라도 할 것처럼 빗자루까지 휘두르며 고양이들을 쫓아내는 걸 보면서 사람에 대해 다시 생각하게 됐어요. 정말 충격적이었거든요. 심지어 대통령 선거에서 누구에게 표를 던졌는지, 진보와 보수 중 어느 쪽을 지지하는지도 궁금해지더라고요. 사자를 옥상에서 던진 사람이나 길고양이에게 독 섞은 사료를 주는 사람들도 그렇고, 아무리 친절하고 나라 걱정에 마음 아파하는 사람이어도 길고양이에게 인색하게 굴면 그 모든 친절이 가짜처럼 느껴져요.

고양이, 한결같은

'걸판'이라는 극단은 세상에 의미있는 이야기를 재미있게 풀어내는 집단이거든요. 일상의 이야기보다는 지금 우리 사회에서 벌어지는 이야기를 재미있게 전달하려는 시도를 하고 있어서 막상 고양이에 관한 이야기를 할 기회가 별로 없어요. 그게 아쉽긴 하더라고요. 그런 점에서 미술가들은 좋을 것 같아요. 고양이는 정말 훌륭한 모델이잖아요. 저도 그리고 싶을 정도라니까요. 저야 사진 찍는 것으로 대신할 수밖에 없지만. 앉아있을 때나 누워있을 때도 그렇고 특히 뒷모습이 너무 완벽한 것 같아요. 고

양이가 태어난 이유에 대해 고민해 본 적이 있거든요. 고양이가 만들어진 이유 중 하나는 모델이 되기 위해서이고 다른 하나는 귀여움을 뽐내려고 태어난 것 같아요. 사자랑 아수라 볼 때마다 화가가 고양이를 완벽한 모델이라고 생각하겠구나, 하는 생각이 들거든요. 특히 아수라는 자기가 예쁜 걸 알아요. 표정을 보면 네가 나를 예뻐하지 않고 못 배길 걸, 하는 것 같거든요. 그래서 배우 하면 잘 할 것 같아요. 제가 제일 좋아하는 작품이 셰익스피어의 「햄릿」인데, 오필리어 역할을 맡기면 정말 잘 할거예요. 오필리어는 일단 아름다워야 하고 스스로 아름답다는 걸 알고 있어야 되는데 아수라가 딱 그렇거든요. 사자의 경우에는 눈이 정말 깊다고 해야 할까요. 상처가 많은 사람이 지닌 특유의 눈빛이 사자한테서도 보이거든요. 사자의 눈빛을 유심히 볼 때마다 이 고양이는 무슨 상처를 받았길래 눈이 이렇게 깊은가 싶어요. 사자가 말을 할 줄 알면 저한테 인생이 뭐냐고 물어볼 것 같고. 그래서 사자는 배우보다 시인이 어울릴 것 같아요.

사자가 집에 온지 얼마 안 됐을 때 제대로 걷지도 못하는 녀석이 한 번은 점프를 하더라고요. 저도 놀라고 사자도 놀랐어요. 그때 이후로 한동안 뛰어오르려고 하더니 지금은 안 해요. 장애가 있는 고양이가 그렇게 뛰어올랐던 게 저를 위해서 그런 것 같기도 하고 사자 스스로도 안간힘을 썼던 것 같기도 해요. 그때 그 점프가 워낙 강렬하게 남아 있는 기억이고, 사자라는 고양이를 기억할 수 있는 무언가를 만들고 싶어서 '사자의 점프'라는 동화책을 준비 중이에요. 사자의 첫 번째 점프에 대한 이야기를 담을 거고요.

공연이라는 게 밖에서 사람을 만나는 일이다 보니 좋은 일도 많지만 상처받을 때도 있어요. 그럴 때마다 사자와 아수라가 위로가 돼요. 고양이

는 한결같잖아요. 충분히 교감하면서도 귀찮게 하지는 않고, 적당한 거리를 유지하면서 마음을 열어주니까. 크지 않은 이 집에 만족하면서 나를 사랑해주는구나 싶을 때마다 사자랑 아수라가 없으면 안 될 것 같다는 생각이 들죠. 아픈 데 없이 오래 저랑 함께였으면 좋겠고, 사자하고 아수라가 수명이 다 할 때까지 우리 고양이들 지켜줄 수 있을 만큼 저도 건강해야 하고. 아수라 때문에 일부러 복층 구조에 베란다 문을 열면 바로 공동정원으로 연결되는 집을 구한 건데 이 녀석이 한 번 나가면 들어올 생각을 안 해서 문을 못 열어 두겠더라고요. 반대로 사자는 바깥을 무서워하고. 언젠가 사자가 밖에 나가는 거 무서워하지 않고 아수라가 좀 얌전해지면 다 같이 공원으로 소풍 가서 돗자리 깔아놓고 햇볕 쬐고 싶어요. 이, 일본에 고양이 섬이 있나고 하더라고요. 뭘 해주면 사자가 행복해질 수 있을지 고민하다가 알게 됐는데 꿈 중의 하나가 마흔 되기 전에 사자를 그 섬에 데려가는 거예요.

이 정도밖에 못 해줘서 미안해.
하지만 내 인생 통틀어 역대 최고로 최선을 다하고 있어.
그러니까 너무 서운해하지 마.
가끔 서운해하는 것 같은 사자와 아수라에게 하고 싶은 말이에요.

Story 8

돌아보는 남자, 돌보는 고양이

고양이
이야기

그 남자
이야기

고양이
이야기

아수라,
사자의 운동을 도와주다

아니, 아니, 그렇게 하면 안 된다니까.

그럼 어떡하라고.

그렇게 얘기했는데 그게 안 돼? 발끝에 힘을 주라니까.

이렇게?

조금만 더. 그래, 그렇게. 할 수 있잖아. 하면 되는데 왜 그래.

쉽게 얘기하지 마.

쉽게 얘기하는 거 아니야. 너도 알잖아.

알아.

어, 조심해!

마음대로 안 돼.

그래도 괜찮아. 원래 마음대로 안 되는 거야.

잠깐 쉬어야겠어.

사자가 계단 디딤판 위에 앉으며 벽에 기댄다. 아수라는 한 칸 아래 디딤판 위에
앉는다. 사자가 아수라의 얼굴을 가만 바라본다. 작은 고양이가 작은 상자 속에
웅크린 채 작은 송곳니를 한껏 드러내며 하악거릴 때부터 사자는 아수라의

금빛 눈동자가 좋았다. 아수라의 반짝거리는 눈동자를 마주 보고 있으면 들판이 생각났다. 언젠가 인간이 보고 있던 움직이는 그림판에서 본 적이 있었다. 사자는 들판에 서 있으면 어떤 기분일지 궁금했다. 그런 들판이 어디에 있는지 모르겠지만 아수라하고 한번 달려보고 싶었다. 아마 인간은 금세 지치겠지만 아수라와 사자가 달리고 싶은 만큼 달릴 때까지 지켜봐 줄 거였다.

다시 해보자.

아수라가 일어나 사자의 귀를 가볍게 핥아준다. 간지럽다는 듯 도리질하며 일어난 사자가 위 칸 디딤판을 딛고 일어선다. 앞발로 디딤판 안쪽을 디딘 사자가 뒷다리를 끌어 올린다. 뒷다리가 자꾸 계단 코에 걸리자 기운이 빠진 사자가 미끄러지듯 디딤판 위에 주저앉는다. 아수라는 미동도 않고 사자가 하는 양을 바라본다. 다시 일어난 사자가 위 칸 디딤판 안쪽을 디디는 순간 힘을 주어 뒷다리를 끌어 올린다. 계단 코에 걸려 미끄러지려는 다리 하나를 아수라가 얼굴로 살짝 받쳐 올려준다.

나 정말 많이 올라온 것 같아.
잘했어. 한 번 더 해볼래?
응.

올라갈 자세를 잡는 사자의 바로 아래 칸 디딤판 위에 아수라가 자리를 잡는다. 사자가 있는 힘껏 도움닫기를 하는데 갑자기 문 열리는 소리가 난다. 깜짝 놀라 다리 힘이 풀려버린 사자를 아수라가 머리로 받쳐 주려는데 사자는 아수라의 등 위로 미끄러지고 만다. 아수라보다 한 칸 아래 계단의 디딤판에 미끄러지듯 착지한 사자는 처음부터 그렇게 있었던 것처럼 엎드린 자세가 된다.

"우와! 이거 지금 뭐 하는 거지?"

잰걸음으로 다가온 인간이 초단에 기대앉아 사자와 아수라를 빤히 들여다본다. 인간이 사자를 끌어안는 것을 보며 아수라가 멀찌감치 물러난다. 아수라도 인간에게

안기는 것이 좋았지만 인간의 숨결에서 알싸한 냄새가 날 때는 예외였다. 무슨 냄새인지 모르겠지만 아무리 좋은 인간이어도 안기고 싶지 않았다. 게다가 온몸에서 알싸한 냄새가 날 때면 인간은 사자처럼 조금 비틀거리기도 했는데 그 모습을 볼 때마다 아수라는 인간이 걱정됐다. 인간이 사자를 품에 안고 쉴 새 없이 소리 내는 것을 바라보던 아수라가 털을 고르기 시작한다. 뒷다리 쪽 털을 고르는 데 집중하고 있던 아수라를 인간이 덥석 품어 안는다. 뭐라고 소리를 내는데 아수라는 알아들을 수가 없다. 인간은 원래 알아들을 수 없는 소리를 내지만 오늘은 더 알아듣기 힘든 소리를 내고 있다. 버둥거리다 간신히 인간 품에서 벗어난 아수라가 계단 반대편 벽으로 가 벽을 마주 보고 앉는다.

좋아서 그런 걸 거야. 뭐라고 하는지 모르겠지만 좋다는 거겠지. 고양이가 고양이 손이 필요한 건 알겠는데 인간도 고양이 손이 필요한 걸까. 고양이고 인간이고 그렇게 이야기하는데 왜 알아듣질 못하는 걸까. 하긴 마음대로 되는 게 뭐가 있겠어. 어차피 고양이 덕[1]을 아는 인간은 없는 걸. 나처럼 예쁜 고양이가 이해해주지 않으면 또 어떤 고양이가 이해하겠어. 고양이고 인간이고 고양이가 필요하다는 게 말이 되는 걸까. 말이 안 될 것도 없지. 나만큼 예쁘고 똑똑하고 못 하는 거 없고 또…… 아무튼 고양이고 인간이고 내가 예쁘다는 건 아는 눈치니까 그나마 다행이야.

자리에서 일어나 벽을 등지고 돌아선 아수라의 눈에 엎드려 있는 인간과 사자가 들어온다. 주춤하던 아수라가 인간에게로 가 냄새를 맡는다. 희미해지긴 했지만 아직 인간에게선 알싸한 냄새가 난다.

1

'고양이 덕과 며느리 덕은 알지 못한다'는 속담이 있다. 늘 공덕을 입고 있으면서도 그것이 두드러지지 않으면 그냥 잊고 지내기가 쉽다는 말이다.

인간이 그렇게 좋아?

지금 이 냄새는 별로야.

설마, 그럼 왜 고르릉거리는데? 너 이리로 걸어오기 전부터 고르릉거렸잖아.

내일 운동하는 거 안 봐줄 거야.

그래, 그럼 인간은 좋은데 냄새는 별로인 걸로.

인간의 어깨에 볼을 비비던 아수라가 인간에게 바투 붙어 식빵을 굽기 시작한다.

그 남자
이야기

그의 밤은
고양이가 있어 아름답다

"네, 네, 그거요."

"이제 됐어요?"

"다 된 것 같은데…… 아, 10번 조명만 조금 옮겨주실래요?"

"이 정도면 될까요?"

"조금만 더. 네, 된 것 같아요. 고맙습니다. 2막 1장부터 다시 가볼게요."

조명 감독이 사다리에서 내려와 조명 콘솔 쪽으로 올라가는 것을 보며 그가
관객석에 앉는다. 배우들이 동선에 따라 움직이고 조명들이 계획에 따라 바뀌고
배우가 나간 자리에 음악이 들어왔다 나가면 다시 배우가 들어와 몇 번이고
곱씹었을 대사를 읊조린다. 그는 무대와 소품과 배우와 조명과 음악과 고요가
만나고 흩어졌다가 스치는 것을 유심히 관찰하고 꼼꼼히 확인하고 깊이 고민한다.
연습이 끝나자 배우와 스태프들에게 기억해야 할 것과 다듬어야 할 부분들을
일러두고 극장을 나선다. 내일부터 연출로 참여하는 작품의 공연이 시작되고,
틈틈이 각색으로 참여하는 작품의 연습 일지를 확인해야 하고 작가로 참여하는
작품의 연습을 참관해야 한다. 그리고 집에 가기 전에 극단 대표를 만나야 했다.

소박한 술집에서 만난 극단 대표와는 올해 극단이 선보여야 할 공연에 대해
상의한다. 극단 대표의 이야기를 듣고 있던 그의 눈에 벽시계가 걸린다. 9를
가리키고 있는 분침 위에 고양이 두 마리가 식빵을 굽고 있다. 어느새 한 바퀴
돌아온 초침이 분침 위를 지나며 고양이들을 지워버린다. 지금 일어날 것인지
택시를 탈 것인지 잠시 고민하던 그가 지갑 속 지폐를 헤아려 보고 다시 극단
대표의 말에 귀를 기울인다. 몇 번의 공감과 이해가 오간 후 공연 이야기는
설렘으로 마무리된다. 무엇보다 아직 막차가 끊기지 않았다는 사실이 그의 가슴을
두근거리게 했다. 그는 달리기만 하면 됐다. 공연도 막차를 놓치지 않는 것도.

편의점에서 캔맥주를 사다가 근처에 사는 극단 단원을 만나 안부 몇 마디 주고받고,
집으로 들어가는 길에 함박눈을 만나 짤막한 안부를 주고받은 그가 오피스텔
엘리베이터를 탄다. 엘리베이터가 올라가는 동안 그는 고양이들이 얼마나 어질러
놓았을지 예상해 본다. 고양이들이 집을 어질러 놓는 것에는 어떤 패턴이 있는 것
같다가도 예상치 못한 반전이 있었다. 며칠 내내 문만 열면 아수라장이 펼쳐져서
단단히 마음먹고 돌아오면 말끔하다든가, 집을 나설 때와 다름 없이 깨끗해 보여도
눈에 잘 띄지 않는 어느 구석에 사료를 토해 놓았다든가 하는 식이었다. 오늘은
보통 정도만 됐으면 좋겠다고 생각하며 엘리베이터에서 내린 그가 현관문을 연다.
그리고 그의 눈에 들어온 것은 계단 디딤대 위에 나란히 앉아 있는 고양이 두
마리였다.

"우와, 이거 지금 뭐 하는 거지?"

미끄러지듯 계단으로 가 초단에 기대어 앉은 그가 두 고양이를 바투 들여다본다.
사자가 불편한 다리로 계단을 세 칸이나 올라가 있는 것이 대견했다. 불편한 다리도
사자의 높은 곳에 대한 열망을 어찌할 수 없는 것인지, 아니면 보은의 일종으로
준비한 공연인지 알 수 없지만, 이유가 무엇이든 사자의 사랑스러움만 배가시킬
뿐이다. 그가 사자를 품에 안자 아수라가 슬그머니 일어나 계단과 멀찌감치 떨어진
곳에서 그루밍을 한다. 자랑스러운 사자를 안고 아수라를 눈으로 쫓던 그는 문득

아수라에게 애틋한 마음이 든다. 사자가 계단을 올라갈 수 있었던 건 아수라가 있었기 때문이었다. 언젠가 복층에서 함께 TV를 보던 사자가 계단을 내려가려고 하니 아수라가 나타나 사자가 계단에서 떨어지지 않도록 잡아줬더랬다. 조심스레 사자를 내려놓은 그가 그루밍에 열심인 아수라를 덥석 품어 안는다.

"너 혹시 나 없을 때 사람으로 변신하는 거 아니니. 어쩜 사자를 그렇게 잘 돌봐주니. 나도 좀 돌봐주면 안 되니. 예쁘게 생겨서 그렇게 착하면 사랑하지 않을 수가 없잖니."

아수라의 온 얼굴에 입을 맞추며 중얼거리는 그의 품에서 발버둥 쳐 벗어난 아수라가 계단 반대편 벽으로 가 벽을 마주 보고 앉는다.

"아수라 뭐해? 응? 뭐하는 거야?"

그는 아수라가 벽을 보고 앉은 이유가 뭔지 모르겠지만 아수라의 완벽하게 아름다운 뒷모습에 새삼 감탄하며 자리에서 일어난다. 그는 꼬리라도 슬쩍 건드려보고 싶었지만 아수라의 뒷모습이 워낙 완강해 보여 잠시 내버려 두기로 한다.

옷을 갈아입고 간단히 집안을 정리한 그가 맥주 한 캔을 들고 자리를 잡는다. 가방에서 각색으로 참여하는 작품의 원작을 꺼내 펼치는데 사자가 곁으로 다가와 눕는다. 그가 따끈한 바닥에 엎드려 사자를 마주 본다. 사자의 눈동자는 아무리 들여다봐도 질리지 않았다. 사자를 가만 쓰다듬는데 아수라가 고르릉 거리며 다가와 뭔가 확인하려는 듯 그의 냄새를 맡는다. 한참 킁킁거리던 아수라는 그의 어깨에 제 볼을 비비곤 그의 곁에 바투 앉아 식빵을 굽는다. 따뜻한 방, 고양이 두 마리, 시원한 맥주 한 캔이 있고 창 밖에는 눈이 내리고 있다. 소담스런 함박눈이 내리는 창 밖과 두 고양이를 번갈아 보던 그의 눈에 백석 시집이 들어온다. 『나와 나타샤와 흰 당나귀』, 구입한 날부터 지금까지 벌써 몇 년째 그가 늘 가지고 다니는 시집이었다. 그가 아름다운 두 고양이를 사랑해서 오늘 밤은 푹푹 눈이 내리는

거라고, 고양이들을 사랑하고 눈은 날리고. 그는 따뜻해진 마음으로 맥주를 마시며 생각한다. 함박눈이 푹푹 나리고 아름다운 고양이들도 그를 사랑하고 어디선가 흰 당나귀도 오늘 밤이 좋아서 응앙응앙 울 것[2]이라고.

고양이가 필요해 & 사자와 어수라

2
백석의 「나와 나타샤와 흰 당나귀」 일부 변형 인용. 인용된 원문은 다음과 같다. "가난한 내가 / 아름다운 나타샤를 사랑해서 / 오늘밤은 푹푹 눈이 나린다 // 나타샤를 사랑은 하고 / 눈은 푹푹 날리고 / 나는 혼자 쓸쓸히 앉어 소주를 마신다 / 소주를 마시며 생각한다 …… 중략 …… 눈은 푹푹 나리고 / 아름다운 나타샤는 날 사랑하고 / 어데서 흰 당나귀도 오늘 밤이 좋아서 응앙응앙 울 것이다"

이엘

배우

┄┄┄

망고

이엘

배우 이엘은 평범한 길을 걷지 못하는, 진취적이지만 조금은 모자라고 이상한
사람이다. 길에서 강아지나 고양이만 마주쳐도 하루가 행복해지는 단순한
사람이기도 하다. 선천적으로 다른 사람보다 조금 큰 외로움을 가지고 태어났지만
그 허전함을 채워주는 망고에게 치유받으며 살아가고 있다. 드라마 〈상상고양이〉,
〈아름다운 나의 신부〉, 영화 〈내부자들〉, 〈하이힐〉 등 지금까지 14편의 드라마와
8편의 영화에 출연하며 다양한 색깔을 선보여왔다.

순둥이 망고

배우 이엘은 공연장에 가던 길이었다. 무료한 시간을 때우기 위해 SNS를 훑어보던 그녀는 유기동물보호소에서 올린 고양이 입양 공고를 보았다. 망고처럼 산뜻한 노란색 털을 가진 수컷 고양이였다. 마음이 아팠지만 좋은 주인 만나길 바라며 넘겼는데 공연 내내 사진 속 고양이가 잊히지 않았다. 자꾸 신경이 쓰이고 보고 싶었다. 결국 그녀는 고양이와 함께 살기 위해 유기동물보호소에 전화를 걸었다.

다른 동물과 어울리지 못하는 소심한 성격 탓에 보호소에선 일부러 '캡틴'이라고 불렀다는데, 배우 이엘은 망고라는 이름을 지어줬다. 고양이의 털 색이 망고처럼 예쁜 노랑이었고 그녀가 제일 좋아하는 과일이 망고였기 때문이다. 보호소에서는 망고의 품종이 페르시안 친칠라라고 했는데 아무리 봐도 닮은 구석이 없어 인터넷을 뒤져보니 페르시안 엑조틱Persian Exotic[1]에 더 가까워 보였다. 정확한 나이도 알 수 없어 함께 산 시간만큼 망고도 나이를 먹었겠거니 한다. 첫 만남은 아리송하기 마련이지만 그렇다 하더라도 망고는 알 수 없는 고양이였다. 사람도 할 줄 아는 고양이 세수는 물론 그루밍도 제대로 못 했던 것. 이리 보고 저리 봐도 이렇게나 예쁜 고양이가 왜 고양이의 습성을 배우지 못했는지, 어쩌다 거리에 있게 되었는지 가늠할 수 없었다. 이따금 환기 때문에 현관문을 열어두면 궁금하다는 듯 고개를 빼고 내다보는 모습에서 집 밖 세상에 대한 호기심 때문에 나왔다가 길을 잃은 게 아닐까, 하고 짐작할 뿐이다. 배우 이엘은 망고가 못하는 것을 대신해 주었고, 망고가 혼자 할 수 있게 되기를 기다

고양이가 떠오르네 이헬 & 망고

1

사람에 의해 이종교배 되어 만들어진 품종이다. 페르시안 고양이와 아메리칸 쇼트 헤어의 교배로 만들어졌기 때문에 25% 정도의 확률로 긴 털을 가진 고양이가 태어나기도 한다. 조용하고 다정한 성격으로 페르시안 고양이가 지닌 대부분 특징을 갖고 있다.

려 주었다. 그렇게 5년이라는 시간이 흐르는 동안 망고는 할 줄 아는 것이 하나둘 늘어났고 그녀는 망고보다 달콤한 위로를 선물 받았다.

표정이 좀 뚱해 보여도 망고는 순하고 무던한 고양이다. 목욕시킬 때도 따뜻한 물을 받아놓은 대야에 들여보내면 가장자리를 앞발로 딛고 서서 목욕을 마칠 때까지 가만히 있는다. 가끔 야옹, 하고 울긴 하지만 그건 목욕이 싫다고 항의하는 것이 아니라 화장실 가고 싶다는 뜻이다. 그럴 때는 대야에서 꺼내 망고가 욕실 구석으로 가 오줌 누기를 기다렸다가 마저 씻겨준단다. 빵 봉투 묶는 철사끈 하나만 있으면 온종일 신이 나서 시간 가는 줄도 모르는 망고. 바깥 나들이를 좋아하는 망고. 현관 앞 대리석 바닥을 좋아하는 망고. 어제보다 오늘 더 사랑스러운 망고는 세상 어디에도 없는 순둥이다.

Interview_ 함께 사는 이야기

망고, 우리 아들

혼자 살기 시작하면서 곁에 고양이가 있었으면 했어요. 어려서부터 강아지를 키웠고, 지금도 본가에는 강아지가 있는데 고양이는 상대적으로 분리불안이 덜할 것 같았거든요. 본가에 있는 요크셔테리어를 데려와서 지내봤는데 제가 너무 힘들더라고요. 집에 혼자 두고 나올 수가 없어서 늘 같이 다녔거든요. 데리고 다니다 다치거나 아프진 않을지, 저랑 단둘이 지내는 게 재미없는 건 아닌지 걱정되고 저도 힘들어서 다시 본가로 보냈어요. 제 욕심으로 계속 데리고 있으면 큰일 나겠다 싶더라고요. 그러다 망고하고 살게 됐죠. 집에 있으면 대본도 봐야 하고 외출할 때도 있는데 강아지는 일거수일투족 따라다니면서 자기 봐달라고 하잖아요. 그게

예쁘고 좋기도 하지만 고양이의 무심한 면이 더 좋더라고요. 좀 오래 집을 비웠다가 들어오면 강아지처럼 따라다니기도 하는데 망고가 저한테 와서 안기는 것보다 제가 망고한테 애교부릴 때가 더 많거든요. 그러면 망고는 받아주다가도 슬쩍 밀어내고, 그럼 저는 또 제 할 일하고 그런 게 좋았어요. 지금은 익숙해져서 아무렇지도 않지만 사실 처음에는 정말 서운했거든요. 강아지들한테 둘러싸여서 20년 가까이 살다가 고양이랑 살려니까 적응이 안 되더라고요. 곁에도 안 오고 반응도 없고. 강아지는 언니 속상해, 그러면 재롱을 떨어주는데 망고는 엄마 너무 슬퍼, 하면 같이 있어 주는 것 같다가도 밀어내고 가버리니까 더 서운하더라고요. 한번은 속상한 일이 있어서 밤새 잠도 못자고 웅크리고 누워 있었는데 아침이 되니까 망고가 제 얼굴 앞으로 와서 딱 앉더니 일어나 있으면서 밥도 안 주냐는 듯이 제 얼굴을 쓱 밀더라고요. 벌떡 일어나 밥 챙겨 주는 그 마음이 정말 복잡 미묘하데요. 한편으로는 서운한데 앞발로 제 얼굴을 밀던 모습은 또 귀엽고……. 사료 챙겨 주면서 망고는 고양이지, 고양이한테 뭘 바라냐, 하고 혼자 투덜거린 적이 있어요.

강아지 키울 때는 가족들이 워낙 잘 돌봐주니까 저는 예뻐해 주기만 하면 됐거든요. 그런데 망고는 저 때문에 저하고 사는 거잖아요. 무한한 책임감이 생기면서 부지런 떨게 되더라고요. 하루는 촬영 마치고 새벽 5시에 들어왔는데, 그게 꼬박 스물네 시간 만에 들어온 거였거든요. 망고가 눈도 못 뜨고 나와서 야옹, 하고 반겨주는 거예요. 너무 미안해서 피곤한 와중에도 망고랑 놀아주고 잤어요. 강아지하고는 못 그랬는데 망고하고는 당연한 일이 되더라고요. 그러니까 피곤하고 힘들어도 망고 먼저 챙기게 되는 거죠. 처음에 습관을 잘못 들여서 망고한테 아들, 아들, 하는데 그래서 그런지 망고 생각만 하면 그렇게 짠할 수가 없어요. 정말 엄마 마음이 되어서 춥지는 않은지, 배고프지는 않은지, 심심하지는 않은지

고양이가 돌아봐 이혜 & 망고

걱정하고. 지방 촬영을 가기라도 하면 친구에게 망고 돌봐달라고 부탁하고 가거든요. 친구가 잘 돌봐주는데도 마음이 안 놓여서 촬영하다 컷, 하는 소리만 나면 전화해서 망고 잘 있는지 물어보고 그래요. 그걸로도 마음이 안 놓여서 사진이나 동영상 찍어 보내라고 하고요. 망고는 코 옆 주름 사이로 눈곱이 끼는데 주름 사이를 살짝 벌리고 그 사이로 손가락을 넣어서 닦아줘야 하거든요. 그걸 아무도 못 해주더라고요. 행여나 다칠까 봐 무서워서 못하겠다고 하는데 집에 돌아와서 망고 눈가가 새까매져 있으면 괜히 속상해요. 그런데 엄마는 아이 씻길 때 박박 문질러 씻겨주잖아요. 망고 눈곱 닦아주는 것도 그런 거랑 비슷한 거 같아요. 엄마니까 할 수 있는 거. 또 망고가 다른 사람이 닦아주려고 하면 도망간다고 하더라고요. 그런 이야기를 들으면 역시 엄마밖에 없군, 하면서 뿌듯하기도 하고. 다만 망고가 표현하지 않는 것 같아서 더 신경 쓰여요. 수더분한 성격이라 그런지 몰라도 내색을 안 하니까 답답할 때가 있어요. 망고가 어떻게 생각하는지 너무 궁금해서 엄마랑 사는 거 행복하니, 더 필요한 거 없니, 하고 물어보는데 뭐, 저 혼자 애태우는 거죠.

배우는 고양이

망고는 고양이의 습성을 모르는 고양이였어요. 처음 집에 왔는데 그루밍도 못하고 세수도 못 하는 거예요. 그래서 열심히 빗질해주고 나서 "세수는 망고가 혼자 해 봐"하면서 기다려주고 그랬어요. 한동안 봉현 작가의 여백이랑 같이 지냈었는데 그때 여백이 보고 많이 배웠죠. 1년 전부터 친구랑 같이 살고 있거든요. 그 친구도 가루, 치코라는 이름의 고양이 두 마리를 기르고 있어요. 망고가 가루, 치코 보면서도 또 배우더라고요. 요즘 들어선 예전에 안 하던 행동을 해요. 침대에 누워 있으면 배 위로 올라와서 꾹꾹이도 하고, 이불 안으로 들어와서 제 팔 베고 자기도 하고, 아침에 밥 달라고 깨울 때 말고도 제가 누워 있으면 얼굴 앞에 와서

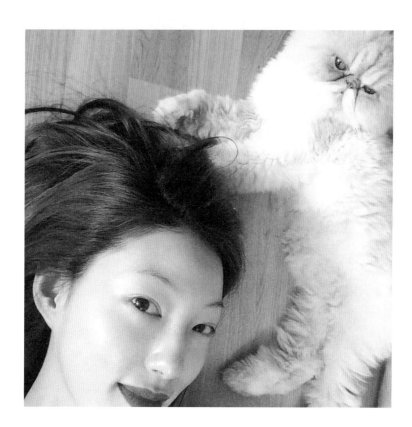

고양이 & 이혜린 프로젝트 고양고

빤히 바라보다가 앞발을 올려놓기도 하고요. 같이 사는 친구는 저보다 오래 고양이를 키웠더래서 밥도 잘 챙겨주고 저보다 훨씬 잘 놀아주거든요. 그런데도 제가 집에 오면 자고 있다가도 나와서 반겨줘요. 눈도 제대로 못 뜨고 잔뜩 찌푸린 얼굴로 나와서는 '쫄랑이'라고 부를 정도로 졸졸 따라다니거든요. 눈만 마주치면 드러누워서 배 보여주고 걸음마다 따라다니면서 종아리에 자기 얼굴 부비고. 그런 환영 인사가 길어지고 다양해졌어요. 다른 고양이들이 하는 걸 보고 배운 것도 있겠지만 함께 지낸 시간 만큼 유대가 돈독해진 거겠죠.

하루는 망고가 입까지 헤벌리고 치코가 하는 걸 보고 있더라고요. 치코가 단번에 싱크대로, 싱그대에서 냉장고로 뛰어 올라갔다가 냉장고에서 바닥으로 한 번에 뛰어내리는 걸 구경하고 있던 거였어요. 망고가 눈이 휘둥그래져서 멋있다고 보고 있는데 다칠까 봐 구경만하고 너무 높은 데까지 뛰어오르는 건 배우지 말았으면 했거든요. 그런데 어느 날 망고 콧소리가 높은 데서 들리는 거예요. 어디 있나 찾아봤더니 사료 통을 디딤판 삼아서 싱크대 위에 전자레인지까지 올라가 있더라고요. 전자레인지까지 올라가긴 했는데 내려올 줄을 몰라서 쩔쩔매고 있었어요. 그 모습이 어찌나 귀엽던지 한참을 웃었죠. 그러다 결국 냉장고 위에도 올라가더라고요. 치코는 냉장고 위쪽 수납공간까지 올라가는데 망고가 그걸 따라 하다 냉장고와 현관 신발장 사이의 틈으로 빠진 거예요. 암벽 등반하는 것처럼 앞발로 매달려 있다가 그 모습 그대로 바닥까지 미끄러지듯 떨어졌어요. 그런데 그 순간만큼은 못 웃겠더라고요. 망고가 예전에 발톱을 다친 적이 있거든요. 또 다친 건 아닌지 걱정돼서 냉큼 뛰어가 안아줬어요. 세상에, 고양이가 냉장고랑 신발장 틈에 끼일 일이 어디 있어요. 망고가 그렇게 바보 같을 때가 많아요. 높이가 1미터쯤 되는 캣타워가 집에 있는데 그 캣타워에서 제일 낮은 칸 바로 아래에 물그릇이 있거든요. 한 번은 망고

가 그 높지도 않은 캣타워에서 뛰어 내려오다 발을 헛디뎌서 물그릇에 뒷발 두 개가 풍당 빠진 거예요. 그걸 보고 깔깔대고 웃었더니 망고가 뒷발을 짜증스럽게 털면서 저를 째려보더라고요. 망고는 기분 나빴을지 몰라도 고양이답지 않게 어리숙한 그 모습이 어찌나 사랑스러웠는지 몰라요.

사람의 고양이, 고양이의 배우

고양이도 강아지만큼 사람 손이 필요하다는 걸 망고랑 살면서 알게 됐어요. 특히 사람 입장에서 보기 좋게 개량된 품종일수록 사람 없인 못 살겠더라고요. 망고는 코가 짧아서 그런지 잘 막히거든요. 그래서 망고 특유의 독특한 콧소리가 있어요. 아무리 온도, 습도를 잘 맞춰줘도 코가 잘 막히는데 너무 막혀있는 것 같다 싶으면 제가 입으로 빨아내 주기도 하고요. 자다가도 망고 콧소리 들리면 일어나서 가습기 틀어줘요. 친구네 고양이는 스코티쉬 폴드[2] 장모종인데 선천적으로 신장이 안 좋아서 전전긍긍할 때가 많아요. 친구네 고양이도 그렇고 망고도 그렇고, 사람 손이 닿지 않으면 살 수 없을 것 같다는 게 마음 아프더라고요. SNS에 망고 사진 올린 걸 보고 저도 고양이 키워볼래요, 하는 분들이 간혹 있어요. 예전에는 어차피 인연이고 선택이라는 생각 때문에 별말 안 했었는데 요즘엔 강하게 말려요. 특히 펫샵에서 분양받겠다고 하면 마음의 준비를 하기도 전에 고양이가 죽을 수도 있다고 말리죠. 펫샵에서는 강아지든 고양이든 생명으로서 존중하지 않잖아요. 펫샵 쇼윈도만 봐도 생명을 물건처럼 흥정하고…… 어떻게 소비될지 모르는 생명을 마구잡이로 생산

2

스코틀랜드에서 발견되었고 귀가 접혀 있는 독특한 외모 대문에 스코티시 폴드Scottish Fold라는 이름이 붙었다. 자연적인 우성 유전자 돌연변이를 통해 귀가 접힌 형태가 나타난 것으로 추정하는데 브리티시 쇼트 헤어, 아메리칸 쇼트 헤어, 엑조틱, 페르시안 고양이 등과의 교배를 통해 현재의 외형을 갖게 됐고, 장모와 단모 모두 태어날 수 있다. 태어날 때는 보통의 귀를 갖고 있다가 생후 2~4주경 귀가 접힐지 아닐지 결정되는데 생후 3개월 때의 귀 형태가 평생 유지된다.

하는 거잖아요. 그런 동물은 데려오지 말라고, 정말 키우고 싶으면 유기동물을 데려다가 마지막까지 따뜻하게 지내다 갈 수 있게 해주는 게 더 좋다고 얘기하죠. 한번은 어떤 사람이 키우는 개가 똥을 너무 많이 싼다는 이유로 버리고 다른 개를 키우고 싶다고 하는 걸 들었는데 정말 당황스러웠어요. 똥 치우는 게 싫다는 건 애초에 동물을 키울 수 없는 사람이라는 뜻이잖아요. 저는 고양이 똥 상태로 망고 건강을 체크하거든요.[3] 똥 싸놓은 거 보고 좀 안 좋다 싶으면 뭘 잘못 먹었는지 어디 아픈 건 아닌지 확인하고 바꿔주는 거죠. 망고가 건강한 똥을 누면 그렇게 기특할 수가 없어요. 망고가 저한테 오기 전에 탈장 수술을 받았더래서 가끔 무른 똥을 누는데 적당한 양의 단단한 똥을 예쁘게 싸 놓은 걸 보면 치우자마자 우리 망고 잘했다고 칭찬해주거든요. 그렇게 팔불출이 돼 가더라고요. 아무튼 동물도 존중받아야 할 생명이라는 걸 꼭 기억했으면 좋겠어요.

배우로서 일이 많아질 무렵 망고와 함께 살게 됐어요. 혼자 살다 보니 끼니도 대충 때우게 되고, 힘들고 아플 때도 있고, 일 때문에 울고 싶을 때도 있는데 그럴 때마다 망고라는 이름의 따뜻한 털 뭉치가 제 옆에 있는 것만으로도 많은 위로를 받았어요. 속상한 일이 있을 때마다 망고 배에 얼굴을 파묻고 있으면 잊히고 풀리더라고요. 망고에게서 영향을 받았다고 할 만큼 제 직업과 고양이 사이의 접점은 아직 못 찾았어요. 다만 우스개 삼아 이야기하는 게 있는데 여자는 고양이에게 배워야 한다는 거예요. 태도나 성격, 애정을 드러내는 방식 같은 거요. 망고가 아무리 애

3

고양이 변은 젓가락으로 집을 만큼 단단하거나 살짝 눌릴 정도로 수분을 포함하고 있는 것이 좋다. 과식, 소화불량, 스트레스 등으로 설사를 하게 되는데 급성 설사보다 만성 설사에 잘 걸리고, 며칠 동안 설사나 묽은 변이 계속되면 질병을 의심해야 한다. 극심한 설사를 반복하고 복통, 구토를 동반하며 몸이 마를 경우 한시라도 빨리 병원에 데려가는 것이 좋다.

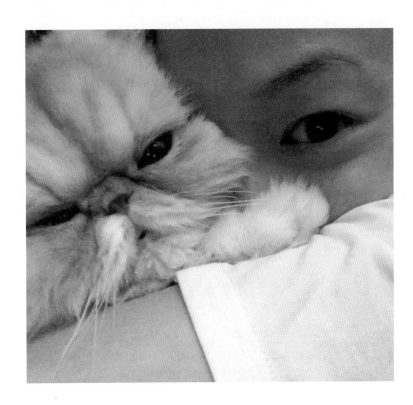

교 많고 백치미 넘치는 곰 같아도 고양이다 보니 밀고 당기는 신경전을 벌일 때가 있거든요. 심장이 멎을 정도로 교태부리다가도 어떨 때는 도망 다니고. 평소에 망고 보면서 도도함이라는 게 저런건가 보다 하는 생각을 많이 했죠. 그런 부분들을 제가 연기에 접목시켰는지는 모르겠지만 그림 그리거나 글 쓰는 사람이라면 고양이에게 정말 많은 영향을 받을 수밖에 없을 것 같아요.

망고 눈을 들여다보고 있으면 강아지하고는 또 다르더라고요. 속내를 드러내진 않는데 뭔가 빨아들이는 힘이 있어요. 강아지가 사람과 감정을 공유하는 동물이라면 고양이는 생각하게 만드는 것 같아요. 차이를 인정하고 받아들이게 만든다고 해야 할까요. 예를 들면 세가 아이들을 별로 안 좋아하고 사람들하고도 잘 지내는 편이 아니었거든요. 그런데 어느 순간부터 아이를 좋아하는 사람이라는 이야기를 듣더라고요. 예전에는 꼬마한테 손도 못 대고 저리 가라고 밀어냈는데 요즘은 아이니까 당연하다는 생각이 드는 거예요. 한 번은 친구 아들이 수박을 손으로 주물럭거려서 과육을 온몸에 묻히고 해맑게 웃고 있었어요. 전 같으면 먹을 거 가지고 그러는 거 아니라고 야단쳤을 텐데 지금은 저것도 놀이고 학습이니까 괜찮아, 하게 되더라고요. 그렇잖아요. 6살짜리 꼬마가 성숙해봐야 얼마나 성숙하겠어요. 그런 것처럼 다르다는 것을 인정하고 받아들일 수 있게 된 것 같아요. 망고랑 살면서 다르다는 건 틀린 거고 바꿔야 하는 게 아니라 자연스럽고 당연한 것이 된 거죠.

망고, 우리 아들.
엄마한테 와 줘서 정말 고마워.

Story9

마
음
깊
이
생
각
하
다

고양이
이야기

그 여자
이야기

고양이
이야기

망고,
그녀를 발견하다

눈곱 때문에 눈이 잘 떠지지 않아 얼굴을 잔뜩 찌푸린 채로 망고가 방을 나섰다.
침대 위에 남아 있던 인간의 냄새가 희미해지던 참이었다. 신발을 벗고 있는
인간에게서 차가운 바람 냄새가 났다. 방으로 걸어가는 인간의 발소리는 다른
날보다 조금 더 무거운 것 같았다. 옷을 갈아입은 인간이 다시 방을 나갔다.

"아들, 엄마 금방 씻고 올게."

발끝에 채일 듯 따라가던 망고의 머리를 살짝 쓰다듬은 인간이 문을 닫았다. 망고는
닫힌 문 앞에 오도카니 앉아 생각에 잠겼다. 문을 닫기 전에 인간이 낸 소리가 조금
축축한 것 같았다. 인간이 내는 소리는 대개 보송보송하고 부드러웠는데 축축한
느낌이 드는 게 마음에 걸렸다.

별일 아니겠지. 아닐 거야.

인간이 없는 동안 했던 일들을 곱씹던 망고는 물소리가 멎자 배가 보이도록
드러누웠다. 화장실에서 나온 인간이 망고를 품에 안아 올렸다.

"엄마 기다리고 있었어?"

*나는 아까 낮잠도 자고 잡기 놀이도 했어. 잡기 놀이하다가 미끄러졌는데 괜찮아.
아프지 않았거든. 미끄러질 때 벽에 부딪힐 뻔 했는데 안 부딪혔어. 부딪혔으면
아팠을 거야. 재미있었어. 그런데 인간, 오늘은 왜 소리가 축축해?*

"아유, 새까만 거 봐. 까마귀가 친구 하자겠네."

어디 갔다 왔어? 뭐 했어?

인간이 꼼꼼히 망고의 눈곱을 떼어준 다음 빗질을 시작했다.

"우리 아들 오늘 뭐하고 놀았어?"

기분 좋다.

빗질을 마친 인간이 털 뭉치를 모아 버리고 돌아와 망고를 품에 안았다. 망고는
인간의 품에 안기는 것이 좋았다. 인간의 품은 아늑했고 언제나 좋은 냄새가 났다.
그래서 망고는 코가 자주 막히는 게 답답했다.

"아유, 우리 아들 코 답답해? 가습기 틀어줄게."

좋은 냄새 나서 좋아.

인간이 품에서 망고를 내려놓고 가습기를 켰다. 바람이 미끄러지는 소리가 나기
시작하자 인간이 의자에 앉았다. 망고는 인간의 무릎 위로 올라가 웅크리고 앉았다.
인간이 따뜻한 손으로 망고의 정수리부터 꼬리 끝까지 천천히 쓸어주었다. 망고는
기분이 좋았다. 인간이 쓰다듬어 줄 때마다 조금씩, 조금 더 기분이 좋아졌다. 좋은
기분이 차곡차곡 쌓여 망고가 신이 나기 시작했을 때 갑자기 시끄러운 소리가

들렸다. 고개를 들어 보니 인간이 무언가 집중해서 보고 있었다. 인간의 무릎을
딛고 일어나 앉으니 망고에게도 인간이 보고 있던 것이 보였다. 인간은 움직이는
그림판을 보고 있었는데, 거기에도 인간이 있었다. 귀를 쫑긋 세운 망고는 움직이는
그림판과 인간을 번갈아 바라보다 책상 위로 올라갔다. 그림판에서는 인간처럼 좋은
냄새가 나지 않았다.

"망고, 엄마 TV 보잖아."

이상해. 분명히 인간은 여기 있는데, 저기도 인간이 있고 저기서도 인간 소리가 나.

다시 인간의 무릎 위로 내려간 망고가 인간을 등지고 앉아 움직이는 그림판을
유심히 보았다. 그림판 속에 있는 인간에게선 좋은 냄새가 나지 않았지만
지금 여기 있는 인간과 닮았다. 무엇보다 소리가 똑같았다.
망고가 가장 좋아하는 인간이 지금 여기에도, 저기에도 있었다.
망고는 정말이지 신이 났다.

우와, 이렇게나 신기한 인간이었어.

화들짝 일어난 망고가 앞발로 인간의 어깨를 디디고 바로 서자 인간이 망고의 양
어깻죽지를 잡아 주었다. 망고는 감싸 안듯 인간의 양 볼 위에 자신의 두 앞발을
살포시 올렸다.

"왜 그래, 아들? 엄마 TV보지 말라고 이러는 거야?"

진짜 멋지다, 인간.

망고가 인간의 목덜미를 끌어안았다. 부드럽게 자신을 감싸안는 인간의 좋은 냄새에
더할 나위 없이 기분 좋아진 망고가 고르릉 거리기 시작했다.

그 여자
이야기

그녀,
달콤한 망고와 산다

그냥 조금 거슬리는 날이었다. 현장에는 제시간에 도착했고 오늘따라 씬과 씬
사이의 대기 시간도 길지 않았다. 대사를 잊어버리거나 발음이 꼬이지도 않았고
곱씹을만한 실수를 하지도 않았다. 그런데도 손톱에 거스러미가 인 것처럼 불편한
느낌이 가시질 않았다. 앞니로 물어 뜯거나 손톱으로 잡아 뜯을 수 없을 만큼
짧은데도 손을 움직일 때마다 거슬리는 거스러미가 그녀의 마음 한구석에 일어
있었다. 그녀의 순조로웠던 하루를 조금 거슬리는 날로 바꾼 건 촬영 현장에서
집으로 출발하던 순간부터 머릿속을 꽉 채워버린 불길한 생각이었다.

집에는 그녀의 망고와 친구의 치코, 가루까지 세 마리의 고양이만 있었다. 친구는
일 때문에 지방에 내려갔고, 이틀 뒤에나 돌아올 예정이었다. 내일과 모레까지
그녀가 고양이들을 돌봐야 했다. 고양이를 돌보는 건 어려운 일이 아니었다.
고양이들도 그녀도 서로에게 길들었으므로, 익숙해진 만큼 편안하고 아늑한
일상이었기 때문에 굳이 친구가 부탁하지 않아도 기꺼이 할 수 있는 일이었다.
그러니까 그녀를 불편하게 하는 건 고양이들을 돌봐야 한다는 책임감이 아니었다.
게다가 책임감은 자라거나 무거워질 수는 있어도 불길한 것이 될 수 없으니까.
촬영이 끝나고 차에 오르자마자 그녀의 머릿속을 불길함으로 꽉 채운 건 가스

레버를 잠갔는지 잠그지 않았는지 기억나지 않는다는 사실이었다. 가스 레버를
잠갔던 기억이 있긴 하지만 어제였는지 오늘 아침이었는지 아니면 그제였는지
아리송했다. 그녀가 아리송한 기억의 퍼즐을 애써 맞추고 있을 때 하필이면
소방차가 사이렌을 울리며 지나갔다. 그녀의 머릿속은 가스 폭발 사고에 관한
뉴스와 화재 속에서 극적으로 구조된 고양이를 안고 있는 소방관의 사진 같은
것들로 가득 차버렸다. 가스 레버는…… 행여나 잠그지 않았더라도 아무 일 없을
거였다. 평소와 다름 없이 망고와 치코와 가루는 저희들이 가장 좋아하는 자리에서
자고 있다가 현관으로 들어서는 그녀에게 무심한 눈길을 던질 거였다. 치코와
가루는 그렇다 치더라도 망고, 망고는 잔뜩 찌푸린 얼굴로 달려 나와 그녀의
종아리에 제 얼굴을 부비며 반겨줄 거라고, 스스로를 안심시켰다. 그녀가 힘주어
핸들을 그러쥐었을 때 신호등이 파란불로 바뀌었다.

아침에 보았던 모습 그대로인 현관문을 여니 그녀의 방에서 잔뜩 찌푸린 얼굴의
망고가 나왔다. 그녀는 집에 오는 동안 걱정을 걱정한 덕분에 아무 일도 일어나지
않은 거라고, 쓸데없는 걱정에 휘둘렸던 자신을 달래보지만 기운이 빠지는 것은
어쩔 수 없었다. 캣타워 위에서 잠든 치코와 가루를 확인하고 옷을 갈아입었다.

"아들, 엄마 금방 씻고 올게."

그녀가 발끝에 채일 듯 말듯 나란히 걸으며 화장실 앞까지 따라온 망고를
쓰다듬어준 뒤 문을 닫았다. 따뜻한 물에 걱정 찌꺼기와 피로를 씻어내고 나오니
망고가 문 앞에서 배를 드러내놓고 누워 있었다.

"엄마 기다리고 있었어? 아유, 새까만 거 봐. 까마귀가 친구 하자겠네."

그녀는 망고를 품에 안고 방으로 갔다. 꼼꼼히 망고의 눈곱을 떼어준 다음 빗질을
하기 시작했다. 부쩍 길어진 망고의 털과 부질없는 걱정으로 부스스해진 그녀의
마음을 함께 빗질했다.

"우리 아들 오늘 뭐 하고 놀았어?"

그녀는 빗질하며 나온 망고의 털 뭉치를 뭉쳐 손바닥에 넣고 궁굴리면서 작은
공처럼 만들었다. 걱정하느라 고단해진 마음도 궁글렸다. 탁구공만한 털 공들을
버리고 돌아온 그녀가 망고를 품에 안았다.

"아유, 우리 아들 코 답답해? 가습기 틀어줄게."

가습기를 켜고 돌아서는 그녀의 눈에 시계가 들어왔다. 그녀가 출연한 드라마가
시작할 시간이었다. 그녀가 의자에 앉아 TV를 켜려는데 망고가 무릎으로 올라왔다.

"아들도 엄마가 좋아요."

무릎 위의 따뜻한 털 뭉치를 하염없이 쓰다듬던 그녀가 흠칫 놀라며 TV를 켰다.
마침 그녀가 촬영한 장면이 나오고 있었다. 얌전히 있던 망고가 책상 위로 올라와
TV 화면 앞을 알짱거렸다.

"망고, 엄마 TV 보잖아."

다시 그녀의 무릎 위로 내려간 망고가 TV를 유심히 바라봤다. 그녀는 망고의
뒷모습이 사무치게 사랑스러웠다. 화면 속에서 움직이는 것에 대한 단순한
호기심인지 뭘 알고 보는지는 알 수 없었지만 아무래도 좋았다. 그때 발딱 일어난
망고가 그녀의 어깨를 디디고 마주 섰다. 그녀가 망고의 어깻죽지를 잡아주자
망고가 그녀의 양 볼을 제 앞발로 살포시 감쌌다.

"왜 그래, 아들? 엄마 TV보지 말라고 이러는 거야?"

망고의 앞발이 미끄러지듯 그녀의 목덜미를 감싸 안았다. 달콤하고 부드러운
온기가 몸 전체로 퍼져나가는 것을 느끼면서 그녀도 망고를 꼭 끌어안았다.

봉현

일러스트레이터, 에세이스트

여백

봉현

봉현은 종이에 그림을 그리고 글을 쓴다. 2년 동안 홀로 세계를 여행한 이야기를 담은 『나는 아주, 예쁘게 웃었다』를 쓰고 그렸다. 사람들에게 그림 그리는 즐거움을 알려주는 드로잉 수업을 진행하고 있으며, 보통의 일상은 '봉현의 일기그림'을 통해 남기고 있다. 최근 함께 사는 고양이 '여백'과의 일상을 담은 『여백이』를 출간했다.

고양이 모자에 들어갔다

친분이 있던 건축 작업실에 사는 고양이가 출산했다는 소식을 듣고 그저 귀여운 새끼 고양이들을 보러 갔던 길이었다. 새끼 고양이는 모두 다섯 마리였다. 갓 피어난 생명력을 뽐내던 네 마리 새끼 고양이와 노느라 가장 작고 마르고 움직임이 적던 새끼 고양이 한 마리는 마지막에야 품에 안아 보았다. 무릎 위에 올려두고 한참을 쓰다듬는데 그 고양이가 봉현 작가의 팔을 타고 올라와 후드 재킷의 모자 속으로 들어가 잠들어버렸다. 작고 여린 새끼 고양이와 봉현 작가의 마음이 인연이라는 붉은 실로 한데 묶이는 순간이었다.

마르고 못생겨서 '외계인'이라는 별명으로 불리던 새끼 고양이는 여백이라는 이름을 얻었다. 봉현 작가가 가난한 여행자로 지내던 시간, 외국의 낯선 거리에서 그림을 그려 판 돈으로 하루를 살아내던 때, 그녀의 그림을 본 외국 친구들로부터 '그림에 여백이 있다'는 이야기를 자주 들었다고. 여기에 봉현 작가가 가슴 깊이 넣어두었던 "나는 내 인생에 넓은 여백이 있기를 원한다"는 『월든Walden』의 한 구절이 더해져 고양이의 이름은 '여백'이 되었다. 자신의 모자 속으로 들어온 한 마리 고양이에게서 작가는 삶의 여백을 선물 받은 셈이 됐다.

그녀와 함께 산 2년 남짓한 시간 동안 아메리칸 쇼트 헤어 여백의 부스스하던 털이 실크보다 더 부드러워지고, 눈곱이 끼어있던 눈은 초롱초롱해지고, '달달하고 포근한 향'이 나는 고양이로 자라는 동안 봉현 작가의 방은 '여백이 있는 풍경'으로 변해갔다. 어떻게 보면 우연히 만들어진 풍경이지만 그저 우연이 만든 것이라고 할 수 없으리만큼 봉현 작가와 여백은 서로에게 없어서는 안 될 필연이 되었다.

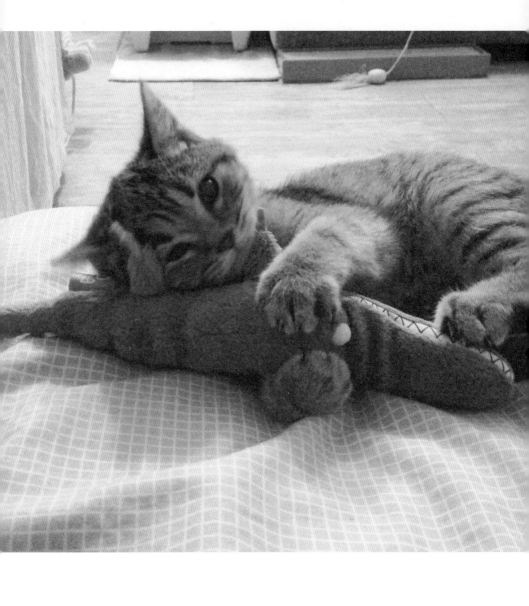

'여백'이 있는 풍경

여행을 많이 해본 것도 아니었고 좋아하는 것도 아니었어요. 모든 걸 새롭게 시작하고 싶어서 힘들게 떠났었죠. 베를린으로 떠났고 베를린뿐 아니라 이곳저곳 다니면서 2년 정도 한국을 떠나 있었어요. 돌아올 곳을 만들지 않고 떠났기 때문에 더 오래 있었던 것 같아요. 여백이 같은 고양이를 키우고 있었다면 더 빨리 돌아왔을 것 같기도 해요. 돌아올 곳이 없어서 떠돌았지만 돌아갈 곳이 있었으면 좋겠다고 바랐던 게 아니었을까 싶어요. 그 당시엔 자유롭다고 생각했는데 이제와 생각해보면 자유로울 수밖에 없었던 거에요.

여백이랑 살게 되고 처음으로 일본 여행 갔을 때 정말 힘들더라고요. 그때 다시는 여행을 못하게 됐다는 생각이 들어 절망스럽기까지 했어요. 일상이 소중하다는 걸 일깨워주기 때문에 여행이 좋았던 거거든요. 한국을 떠나 있던 2년 동안 집도 직업도 없이 그림을 팔아서 하루하루를 살아봤기 때문에 지금의 일상이 얼마나 소중한지 알 수 있었으니까요. 지금의 일상이 고마운 거라는 걸 되새길 수 있게 해주는 것이 저에게는 여행인 거죠. 그래서 여백이 오기 전부터 계획했던 여행을 강행했던 거였어요. 그렇게 떠났는데, 밤이면 여백이 사진 보면서 그리워 어쩔 줄 모르다가도 돌아다닐 땐 또 생각이 안 나더라고요. 왜 그럴까 생각해 보니까 저는 돌아갈 거잖아요, 여백에게. 예전에는 돌아갈 곳이 없어 떠돌듯이 방황했는데 이제는 돌아가야 할 이유가 생겼잖아요. 그런 이유로 걱정 없이 다니긴 했지만 이제 예전처럼 긴 여행은 못 할 거라고 생각하죠. 고양이를 위해서가 아니라 제가 여백이가 보고 싶어서 긴 여행은 못 할 것 같아요.

196

여행가면 여행지의 모든 것이 새로우니까 그리고 싶은 것도 그릴 것도 많아요. 풍경 속에 있는 제 모습을 주로 그렸는데 여행이라는 낯선 상황을 일상의 한 장면처럼 그리는 게 좋았어요. 예를 들면 낯선 도시의 아름다운 관광지에 있는 제 모습을 그리는 게 아니라 제가 숙소의 테이블에서 커피 마시는 걸 그리는 거죠. 그렇게 여행지에서든 돌아와서든 바깥 풍경은 그렸어도 제 방을 그릴 일은 거의 없었어요. 제 방은 늘 같은 모습이잖아요. 그런데 여백이가 오고 나서부터 제 방의 풍경도 그리게 됐죠. 여백이가 있으니까 제 방의 풍경이 계속 변하더라고요. 분명 똑같은 공간인데 고양이가 침대에 있을 때, 책상 밑에 있을 때, 밥 먹을 때……. 여백이 있음으로써 보여지는 느낌이 너무 다르니까 그리게 되더라고요. 다만 여백이에게 정신이 팔려서 작업에 집중을 못 하게 되는 단점 아닌 단점이 생겼어요. 원래 집에서만 작업을 했는데 여백이 방해를 하기도 하고 해서 작업실을 구했어요. 집에 있을 때는 여백이하고 충분히 놀고 쉬는 게 좋겠더라고요.

풍경에 대한 시선이 바깥에서 안으로 옮겨 졌지만 그것이 축소를 의미하는 건 아니에요. 오히려 확장됐죠. 첫 번째 책인 『나는 아주, 예쁘게 웃었다』에서 저 자신에 대한 고민을 했다면 두 번째 책은 여백이로 범위가 넓어진 거거든요. '봉현'을 파고드는 것이 아니라 저와 반려동물의 관계를 생각하게 된 거죠. 여행에 관한 이야기를 하는 세 번째 책을 준비 중인데 그 책이 첫 번째 책과 구분되는 지점은 다른 사람과 함께한 여행 이야기라는 거에요. 오랜 친구와 함께, 연인과 함께, 동료들과 함께 그리고 가족과 함께한 여행 이야기거든요. 여백이를 통해 제 안에 '여백'이 생기면서 관계가 확장되었다는 걸 보여줄 수 있게 된 거예요. 여백이 있었기 때문에 그렇게 조금씩 범위를 넓혀갈 수 있었어요. 저라는 사람에 대한 고민을 지나 여백이 이야기를 정리하고 보니 친구와 가족에 대한 이야기

를 쓸 수 있게 되더라고요.

괜찮아, 여백이니까

여백하고 지금까지 모든 시간을 함께했지만 여백이가 정말 저를 좋아하는지가 제일 궁금해요. 좋아하고 있다고 느끼다가도 가끔 아닌가 싶을 때도 있고, 그래서 꼭 연인하고 밀고 당기는 신경전을 벌이는 것 같을 때가 있어요. 가끔 건방진 표정을 짓는데 그 표정을 처음 봤을 때 정말 많이 웃었어요. 그 전까지 여백이는 저에게 늘 사랑스러운 표정만 보여줬거든요. 그런데 그날은 건방진 표정을 지었다가 바로 예쁜 표정으로 바꾸는 거예요. 그걸 보고 저를 좋아하니까 사랑스러운 모습만 보여주고 싶어서 이러는 건가, 하는 생각이 들더라고요. 왜 연애할 때, 애인에게는 좋은 모습만 보여주고 싶잖아요. 그런 거하고 비슷한 게 아닐까 싶었어요. 사랑스러운 모습만 보여주지 않아도 저한테는 늘 사랑스러운 고양이이기 때문에 여백이 절 좋아하는지, 좋아하면 얼마나 좋아하는지가 제일 궁금한 것 같아요.

여백이는 소리 없는 고양이거든요. 제 첫 고양이인 여백이하고 살면서 고양이라는 동물은 조용한 줄만 알았어요. 그런데 주위 친구들이 키우는 고양이를 보면 의사표현도 확실히 하고 소리도 많이 내더라고요. 이름 부르면 대답하는 고양이도 있고. 그런데 여백이는 좀처럼 소리를 내지 않아요. 아픈 것 때문에 중성화 수술도 못했거든요. 수컷들은 발정이 오면 수다스러워지기도 하고 이래저래 힘들다던데, 여백이는 발정기가 왔어도 몇 번은 왔을 텐데 소리를 거의 안 내더라고요. 어쩌다가 삐엑, 하고 소리를 내기는 하지만 그마저도 드물어요. 오죽하면 제가 "말 좀해봐"라고 얘기할 때도 있거든요. 또 한 가지 신기한 건 여백이는 사료를 앞발로 한 알씩 꺼내먹는다는 거예요. 아기 때는 안 그랬는데 언젠가

부터 그릇에서 앞발로 사료를 한 알씩 꺼내서 바닥에 떨어뜨린 다음에 먹어요. 뭉툭한 앞발로 어떻게 한 알씩 꺼내는지, 왜 그렇게 먹는지 도무지 알 수가 없어요. 이건 정말 영원히 모를 것 같아요. 왜 그렇게 사료를 먹는지.

그렇게 이해할 수 없는 부분들도 있고 제가 밖에 있을 때 여백이 혼자 보내는 시간에는 무얼 하는지 걱정되기도 하지만 그렇다고 속속들이 알고 싶지는 않아요. 반려동물 키우는 사람들이 많아지면서 홈 CCTV를 설치하기도 하던데 저는 그렇게까지 하고 싶지 않더라고요. 고양이의 사생활을 건드리는 느낌이에요. 가족이든 친구든 연인이든 침범하지 말아야 할 개인의 고유한 삶이 있어야 하잖아요. 아무리 가까운 사람이라도 거리를 두고 지켜볼 때 더 가까워지는 것처럼요. 여백이를 사랑하지만 제 소유물이라고 생각하지 않기 때문에 모르고 싶은 부분, 감춰주고 싶은 부분도 있는 거죠. 오히려 제가 없을 때 여백은 제가 없다는 걸 모르는 것 같아 섭섭할 때가 있었어요. 여행갈 때 여백이를 지인의 집에 맡기는데, 주로 이엘 언니네나 친구 유미네 집에 맡기거든요. 이엘 언니의 고양이 망고하고 유미의 고양이 까리가 여백이의 절친이에요. 고양이끼리 사이가 너무 좋다 보니까 제가 없는 걸 인지하지 못하는 것 같아서 섭섭하더라고요. 친구하고 노는데 정신 팔려서 가족은 신경도 쓰지 않는 느낌이랄까요. 여백이 나이가 사람 나이로 치면 한창 친구가 좋을 나이기는 하지만 그래도 섭섭하더라고요.

봉현 & 여백

여백, 우리 '하루'를 모으자

어느 날 아침에 보니 자고 있던 여백의 호흡이 너무 빠르더라고요. 그러고 보니 며칠 전부터 유난히 잠이 많아지고 힘이 없었어요. 그날은 미세하게 경련까지 일으키고 있어서 덜컥 겁이 났죠. 서둘러 병원에 가서 간단한 검사를 해보니 큰 병원에 가야 한다고 해서 2차 동물병원에서 초음파를 비롯한 온갖 검사를 했어요. 결과는 심방 중격 결손증[1]과 삼첨판 역류증[2]이라는 병이었어요. 한국에서의 사례는 없고 그나마 미국에서의 치료 사례가 두 건뿐이라는 이야기를 들었죠. 예후도, 기대 수명도, 명확한 치료법이나 연구도 없대요. 마취했을 경우 심장이 멈출 수 있어서 수술을 할 수도 없었어요. 일찍 눈치챈 덕분에 급한 위기를 넘길 수 있었지만, 평생 약을 먹어야 한다고 하더라고요. 함께한 시간이 행복했던 만큼 절망적이었죠. '함께'라는 것이 당연해졌는데, 이제는 없어선 안 될 그 '행복'이 3개월 만에 시한부 판정을 받은 거잖아요. 그런데 내일이 될지, 한 달이 될지, 일 년이 될지 모른다던 그 시간으로부터 2년이라는 시간이 흘렀네요.

솔직한 각오로는, 10년 넘게 살아줄 거라는 기대는 안 해요. 가까이서 여백이를 보면 심장도 빨리 뛰고 힘들어하는 게 보이거든요. 불가능하다는 걸 받아들일 수밖에 없을 만큼 안 좋다는 게 느껴져요. 고양이의

1

심방 중격 결손증 ASD, Artrial Septal Defect : 우심방과 좌심방 사이의 벽(심방 중격)의 결손(구멍)을 통해서 혈류가 새는 선천성 심장기형이다.

2

삼첨판역류증 TR, Tricuspid valve Regurgitation : 삼첨판은 우심방과 우심실 사이에 있는 판막으로 우심실로 흘러간 혈액이 우심방으로 역류하는 것을 막는 역할을 하는데, 삼첨판에 이상이 생기면 우심방의 역류가 진행된다.

평균 호흡수는 1분에 20~40회가 정상이라는데 여백은 자는 동안에도 분당 호흡수가 50회가 넘어요. 지금까지 살아준 것도 기적이라고 하니까…… 조심스럽게 앞으로 4~5년 정도 생각하고 있어요. 외출했다 돌아와 집 문을 열 때는 항상 무서워요. 혹시나 여백이가 죽어 있을까봐. 문을 열고 여백이 앉아 있는 게 보이면 그제야 안심하고…….

여백이 긁어서 너덜너덜해진 소파, 집에 돌아온 저를 반겨줄 때 앉아 있던 빨래통 앞, 의자 밑에 떨어져 있는 사료 알갱이를 볼 때마다 슬플 거예요. 창문을 열어도, 길에 지나가는 고양이를 봐도, 바람 불고 비가 내려도 슬프겠다는 생각이 들어요. 늘 여백이 생각을 하겠구나, 평생 못 잊겠구나 싶어요. 하다못해 이름을 너무 특별하게 지었다는 생각도 들더라고요. 여백이라는 이름이 고양이가 아니라 존재 그 자체가 돼버리는 이름이어서, 어떤 고양이로도 대체가 안 될 것 같은 거에요. 그냥 평범하게 '야옹이' 같은 이름을 지을 걸 그랬나 싶기도 하고. 사람들이 여백이 말고 다른 고양이 한 마리 더 들일 생각없냐고 묻는데 전혀 필요성을 못 느끼고 있어요. 저한테는 여백 하나로 충분해요. 장난 치고 말썽 부려도 좋고, 돈이 많이 들어도 좋고 그냥 살아만 있어줬으면 좋겠어요.

아지[3] 보낼 때도 힘들었거든요. 보내기 싫었지만 너무 늙었고, 우리 가족을 위해 버티는 느낌이었어요. 아지는 저에게 강아지라기보다 동생이었고, 보내고 나니 정말 한 사람이 없어지는 기분이었거든요. 아지 보내고 두 번 다시 반려동물 안 키우겠다고 했는데 여백이 생겼죠. 겪어 봤으니 견딜 수 있을 거라고 생각했는데, 나이 들어 이별하는 것과 아파서

3
봉현 작가의 유년 시절을 함께 했던 강아지. 키우지 않으려고 강아지야, 강아지야, 부르다 이름이 '아지'가 되었고, 17년 동안 봉현 작가의 가족으로 살다 18살이 되던 해 무지개다리를 건넜다.

고양이가 필요해 불편 & 여백

이별하는 건 또 다른 슬픔이더라고요. 각오를 해도 마음을 다잡는다고 해도 쉽지 않은 일이에요. 게다가 봉현이라고 하면 여백이를 떠올리는 사람이 많아요. SNS에 올린 여백이 사진을 계기로 제 그림과 글을 봐주고 응원해 주는 분들이 많아졌거든요. 여백이 덕분에 그렇게 엄청난 선물을 받은 거예요. 여백이는 저에게 그런 존재인데 어떻게 하면 이별을 잘 견딜 수 있을지 아무리 고민해봐도 모르겠어요. 오래 있으면 오래 있는 대로, 짧게 있으면 짧은 대로 아쉽고 부족하고……. 뭐가 더 좋은지 모르겠지만 결국은 하루만 더 살아줬으면 하는 거예요. 그리고 그 '하루'들이 계속 쌓였으면 좋겠어요.

오래오래 같이 살고 싶다던 내가 할 수 있는 일은
하루만 또 하루만,
사랑하는 것뿐이다.

『여백이』, 난다, 2015, 159쪽에서

Story 10

고양이
이야기

다
르
지
만
같
은,
추
억

그 여자
이야기

고양이
이야기

여백,
친구에게 그녀에 대해 이야기하다

두근두근. 언제 들어도 기분 좋은 소리다. 평소보다 두근거리는 소리가 조금 빠르다.
'포근한 사람'이 나를 안고 걷고 있기 때문이다. '포근한 사람'의 옷깃 사이로 바람이
들어왔다 나간다. 그 소리가 '포근한 사람'의 숨소리와 비슷하다. 바람은 차갑지만
'포근한 사람'의 숨은 따뜻하다.

"나 왔어."

'포근한 사람'이 옷깃을 열고 조심스럽게 나를 내려놓는다. 기다렸다는 듯 다가와
냄새를 맡는 그 애도 나와 같은 고양이다.

왔구나.
응. 우리 집에 있는 보드라운 것들에서 나는 냄새랑 비슷한 냄새가 나네.
응. 어제 물에 들어갔었어.
힘들었겠네.
이젠 참을만해. 저기가 따뜻해.

206

앞장 서 걷던 그 애가 바닥에 깔린 네모난 햇빛 위에 드러눕는다. 나도 그 곁에
드러눕는다. 그 애의 털 색깔은 네모난 햇빛하고 비슷하다. 그래서 그 애가 햇빛
위에 누우면 조금 눈이 부시다.

이 시간에는 여기가 따뜻해.
좋네.
지난번에 하던 이야기마저 해봐.
어떤 이야기?
*그 왜, 지난번에 왔을 때 우리 한창 이야기하고 있었는데 갑자기 파닥파닥거리는 게
나타나는 바람에 끊겼던 이야기. 너 하고 같이 사는 사람에 대한 거였던 것 같은데.*
그거, 어디까지 했더라?
음…….
그냥 다시 이야기하지 뭐. 어디가 처음이었더라……. 그래, 그 때. '포근한 사람'을
처음 만났을 때. '포근한 사람'이 눈을 맞추더니 나를 들어 올렸다가 내려놨어.
따뜻하고 포근하더라고. 포근한 것을 잔뜩 가진 사람인 것 같았어. 찾아보면
더 포근한 것이 있을 것 같았지. 그래서 그 사람의 팔을 타고 올라가다가 살짝
헛디뎠는데, 그 땐 다리에 힘이 덜 들어갔을 때였거든. 그랬는데 세상에, 툭
떨어지는 느낌이 들었는데, 분명 떨어지는 느낌이었는데 엄청나게 포근한 게 날
감싸 안는 거야. 굳이 몸을 뒤집어 자세를 잡을 필요도 없이 그 자체로 포근하고
아늑했어. 나도 모르게 잠들어버릴 정도였다고.
되게 좋았나 보다.
그럼. 한창 잘 자고 있었는데 날 들어 올렸다가 맨숭맨숭 차가운 바닥에
내려놓더라고. 그래서 당당히 얘기했지. 포근한 거 돌려달라고. 내가 가져야겠다고.
그랬더니?
어쩌겠어, 돌려줘야지. 내가 좀 사납게 굴었거든. 얼마나 무서웠으면 군말 없이
돌려줬겠어. 그날부터 '포근한 사람'하고 같이 살게 된 거야. 내 짐작이 틀리지
않았던 게…….

"여백아, 가자."

아직 다 안 끝났는데 '포근한 사람'이 나를 들어 올린다. 내가 들어올려지는 것을
보고 일어난 그 애가 따라 나오는 게 보인다. '포근한 사람'이 내 앞발 하나를 잡고
가볍게 흔든다.

"여백이, 누나하고 까리한테 인사해야지. 안녕."

포근한 게 엄청 많더라고.
다음에 마저 들려줘.

나를 품에 안은 '포근한 사람'이 옷깃을 여미자 그 애는 사라지고 포근함만 남는다.
문 닫히는 소리가 들리고 아까보다 조금 차가운 공기가 옷깃 사이로 들어온다.
두근두근, '포근한 사람'의 심장 소리가 가까이 들린다. 아, 좋다.

그 여자
이야기

그녀,
여백과 친구네 집에
놀러가다

그녀는 걸으면서 수시로 재킷 앞섶을 여민다. 앞섶을 여밀 때마다 품속을 살핀다.
그녀는 오랜만에 여백과 집을 나선 길이다. 그녀가 체감하는 오늘의 낮 기온은 날씨
어플리케이션을 통해 확인한 숫자보다 춥다. 그녀에게는 그저 쌀쌀한 날씨지만
그녀의 고양이에게는 추운 날씨일 수도 있다는 것이 걱정이다. 차가운 바람이 품
안을 들여다볼 틈도 주지 않으려는 듯 그녀의 걸음은 차분하지만 빠르고 단호하다.
그녀의 앞섶 사이로 고양이의 호기심 가득한 눈동자가 잠깐 반짝이다 사라진다.
그녀가 한 건물의 유리문을 밀고 들어간다. 계단을 올라가는 그녀의 가쁜 숨이 금세
좁은 복도를 가득 채운다. 마지막 계단참에 올라선 그녀가 현관문을 두드린다.

"나 왔어."

현관문이 열리고 친구 유미가 그녀를 맞는다. 들어선 그녀가 재킷 앞섶을 열고
품 안의 여백을 조심스럽게 내려놓는다. 유미의 고양이 까리가 종종걸음으로
다가와 인사를 나누듯 막 그녀의 품에서 벗어난 여백의 냄새를 맡는다. 두 고양이가
앞서거니 뒤서거니 하며 바닥에 드리운 볕 그림자로 가 자리 잡는 것을 보며
그녀와 유미는 작은 탁상을 마주하고 앉는다.

고양이가 돌아왔다 봄헌 & 여해

"어쩜 딱 햇빛 들어오는 곳에 자리를 잡을까?"

"저렇게 둘이 앉아 있으니까 그냥 그림이다, 그림."

그녀와 유미는 오후 3시의 햇볕이 두 고양이에게서 나른함을 녹여내는 것을
하염없이 바라본다. 두 고양이는 오래 사귄 사람들이 그러하듯 말없이 누워있다.
가끔 서로의 냄새를 맡기도 하고 앞발로 툭 건드려보다가 서로 다른 곳을 바라본다.
그녀가 고양이들은 어떤 식으로 대화하는지 고민하고 있을 때 유미가 뭔가
생각났다는 듯 자리에서 일어난다.

"간만에 왔는데 넋 놓고 있었네. 뭐 마실래?"

"됐어, 괜찮아."

"그럼 커피 마셔."

"까리 옆에 있으니까 여백이가 작아 보인다. 그래도 많이 컸다 했는데."

"그래?"

"응. 처음 봤을 땐 정말 손바닥만 했는데 벌써 3년이 지났네."

"그 모자 사건이 벌써 그렇게 됐어?"

"응. 정말. 처음 봤을 땐 잠깐만 내려놔도 안절부절못하고 매달리고 그랬는데.
이젠 베프도 생기고 내가 옆에 없어도 없는 줄도 모르고 잘 놀고."

"저번에 맡겼을 때 너 안 찾아서 섭섭했네, 섭섭했어."

"섭섭하긴. 그래도 너랑 까리 덕분에 잘 지냈고 나도 걱정 없이 잘 갔다 왔는데.
안 섭섭하다면 살짝 거짓말이긴 하지."

"살짝이 아닌 것 같은데?"

두 친구는 커피를 마시며 두 고양이를 바라본다. 고양이들을 바라보는 그녀와
유미의 눈빛은 세상에 하나뿐인 예술 작품을 감상할 때의 경이로움과 꼬마들의
귀여운 꿍꿍이를 들여다볼 때의 호기심 사이를 오간다. 그녀들의 눈빛이 자신의
고양이를 향한 무한한 애정으로 채워졌을 무렵 커피도 바닥을 보인다.

"더 늦기 전에 가야겠다."

"벌써 시간이 이렇게 됐네."

"여백아, 가자."

외투를 챙겨 입은 그녀가 여백을 안아 올리고는 여백의 앞발 하나를 잡고 가볍게
흔든다.

"여백이, 누나하고 까리한테 인사해야지. 안녕."

"까리도 누나랑 여백이한테 인사해."

"갈게. 또 봐."

"다음 주쯤 작업실 놀러 가도 돼?"

"그럼. 연락해, 간다."

여백을 품에 안고 앞섶을 단단히 여민 그녀가 유미의 집을 나선다. 골목길을
돌아나가는 그녀를 배웅하듯 가로등에 불이 켜진다. 잰걸음으로 몇 개의 골목을
지나온 그녀의 눈에 초록 불이 깜빡이는 신호등이 들어온다. 잠시 고민하는 것
같던 그녀가 걸음을 늦춘다. 그녀가 횡단보도 앞에 멈춰 서자 신호등은 빨간 불로
바뀐다. 그녀가 앞섶을 조금 열자 훈훈한 공기가 코끝을 스치며 빠져나가고 여백이
사랑스러운 얼굴로 그녀를 마주 본다.

"여백이 안 추워?"

여백이 윙크하듯 눈을 찡긋거린다. 여백과 눈 맞추며 예쁘다는 말 말고,
사랑스럽다는 말 말고 다른 말은 없는지 고민하던 그녀가 고개를 드는데 신호등이
다시 초록 불로 바뀐다.

"초록 불이야, 여백아."

장원선

일러스트레이터

⋮

에바, 건, 오팔, 마고,
랜버린, 미자르, 에이르 그리고 썬

장원선

일러스트레이터이자 노르웨이숲고양이 전문 브리더로 활동 중인 장원선은
대학에서 서양화를 전공했다. 판화를 무척 좋아하고, 프린팅의 즐거움에 빠져
있으며 그래픽 디자인을 비롯한 모든 예술 활동의 만능 엔터테이너를 꿈꾼다.
15년 전, 노르웨이숲 고양이 '에바'와의 만남으로 노르웨이숲고양이 전문
브리더가 되었고, '블루 드라이어드(www.bluedryad.com)'라는 전문
캐터리를 운영하고 있다. 이 외에도 패키지 디자인과 일러스트레이션 작업이
담겨있는 '꽃천(www.flower1000.co.kr)'을 운영 중이며 'D.I.Y Cat Toy'라는
브랜드를 만들어 반려동물의 장난감 제작을 시작했다.

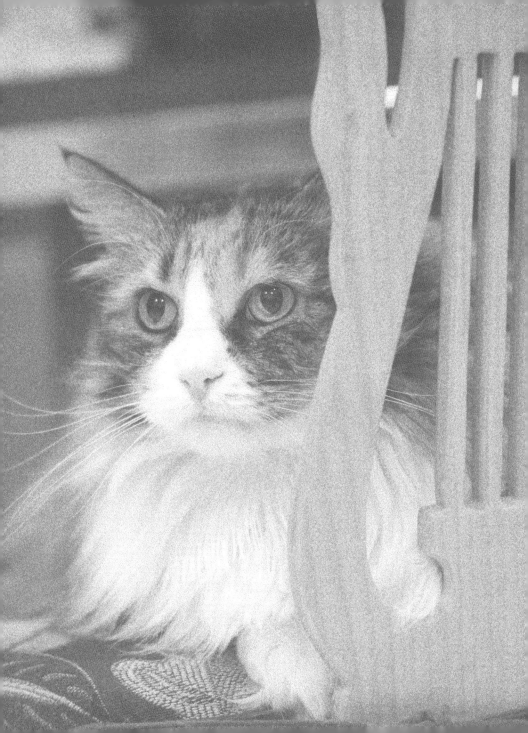

첫 번째 고양이, 에바

장원선 작가의 첫 번째 고양이 에바는 그녀가 운영 중인 노르웨이숲고양이[1] 캐터리cattery[2] '블루 드라이어드Blue Dryad'를 시작하게 해준 고양이다. 언제나 한 발자국 뒤에서 장원선 작가를 지켜주는 에바는 반려묘로서 가질 수 있는 모든 장점을 가졌다. 풍성하고 아름다운 털, 풍부한 감정이 담긴 얼굴, 상냥하고 배려 깊은 성격까지 그녀에게 에바는 서로 의지하며 살아가기 위해 태어난 존재가 아닌가 싶을 정도로 완벽한 고양이다. 이보다 더 사랑스러울 수 없을 에바는 브리더Breeder[3]로도 활동하고 있던 한국고양이협회[4] 회장에게서 입양한 고양이다. 장원선 작가가 패션 일러스트레이터로 활약하던 때 한 화장품 업체의 일로 알게 된 디자인회사 실장과 마음이 잘 맞는 언니, 동생으로 지내게 됐는데 애묘인이던 언니가 국내 고양이협회 창립을 준비하고 있었다. 당시 장원선 작가는 고양이를 키우고 있지 않았지만, 그 매력은 익히 알고 있던 터라 언니를 도와 고양이협회 창립 준비에 참여하게 됐다. 그러다 우리나라에서 열린 고양이 품종 세미나에 참석하게 됐는데 그때 한국고양이협회 회장의 고양이였던 노르웨이숲고양이를 처음 보게 됐고 한눈에 반해버렸다. 장원선 작가가 반해버린 고양이는 이미 정해진 주인이 있었기 때문에 그 고양이와 남매였던 에바를 데려오게 된 것이다.

1
노르웨이 원산 고양이로 노르웨이어로는 'Norsk Skogkatt'라 부르며, 'Skogkatt'는 숲skog과 고양이katt의 합성어로 숲고양이를 의미한다. 자연적으로 탄생한 묘종으로 북유럽 신화에 등장할 정도로 오래된 품종이다. 똑똑하여 사람을 잘 알아보며 독립적이다. 겁이 없고 호기심이 많아 집에서 키우는 경우 다른 고양이들과 달리 목줄을 메고 산책을 하기도 한다.

2
브리더의 계획 아래 품종 고양이의 교배와 번식이 이루어지는 곳을 말한다. 단순한 이윤 추구가 아니라 고양이의 혈통을 유지하면서도 아름답고 건강한 고양이의 탄생을 목적으로 두고 있다는 점에서 일반적인 동물 판매, 번식업자와 구분된다.

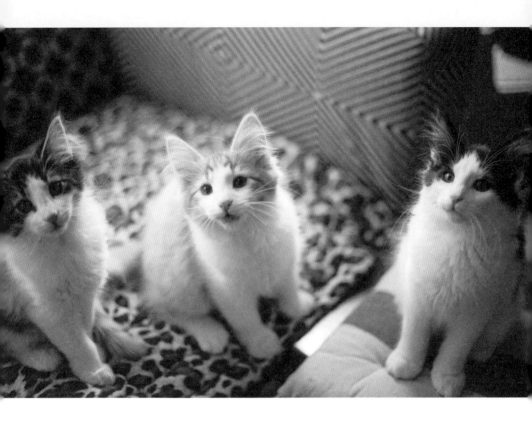

3
더욱 아름답고 건강한 고양이가 태어날 수 있도록 혈통을 관리하며 과학적인 교배와 번식을 시도하는 전문 사육가들을 브리더Breeder라 부른다.

4
미국에 본부를 두고 있는 국제고양이협회The International Cat Association INC. : TICA에서는 각 나라별로 지부Club를 두고 있으며 TICA 공식 한국지부는 2001년에 설립된 한국고양이협회Korea Cat Club : KOCC다.

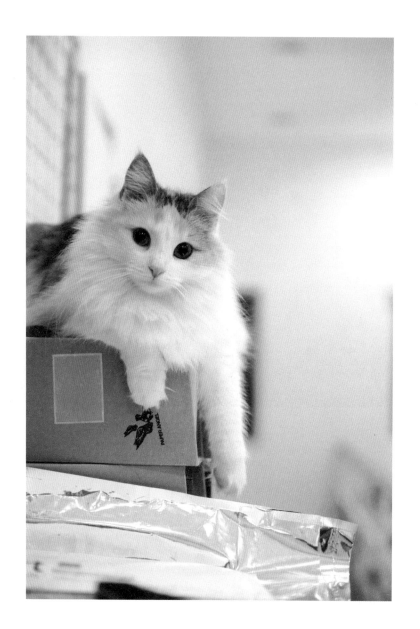

에바와 함께하면서 노르웨이숲고양이 특유의 매력에 푹 빠져든 장원선 작가는 브리딩을 시작하게 됐고, 브리더 활동을 통해 좋은 인연들을 쌓아왔다. 장원선 작가에게 인연이라는 오묘한 만남이 주는 행복을 일깨워 준 고양이 에바는 블루 드라이어드의 첫 번째 단추이자 따사로운 햇살 가득한 봄날의 숲 같은 고양이다. 나이 들수록 어리광과 애교가 늘어가는 사랑스러운 에바는 장원선 작가의 곁에 15년째 머물고 있다.

건, 오팔, 마고, 랜버린, 미자르, 에이르 그리고 썬

블루 드라이어드의 청일점 고양이 건은 올해 7살 된 고양이로 장원선 작가에게 순백색 노르웨이숲고양이의 매력을 알게 해준 고양이다. 건은 단단하고 균형 잡힌 몸매와 이상적인 위치에 자리한 큰 귀, 곧은 콧날과 강한 턱을 지닌 수컷 중의 수컷이지만 다정하고 온화한 성격으로 블루 드라이어드 대대로 이어진 기사도 정신을 잇고 있는 신사 고양이다.

보석 같은 눈을 가지고 2012년 10월에 태어난 오팔은 헌신적인 엄마 고양이다. 영리하고 생기 넘치는 성격에 사람을 향한 깊은 애정과 신뢰를 갖고 있는 오팔. 아름답고 부드러운 털과 우주를 담고 있는 듯한 눈동자까지 장점 투성이어서 브리더로서도 반려인으로서도 사랑할 수밖에 없는 고양이다.

장원선 작가가 좋아하는 와인의 이름을 딴 마고는 2012년 2월생이다. 어린 고양이들에게 양보와 배려의 미덕을 전하는 사려 깊은 고양이 마고는 처음 만나는 사람과도 금세 친해져 접대묘 역할을 맡고 있다. 마고는 노르웨이숲고양이로서 스탠다드[5]에 가까운 외모를 지니고 있어 성격이면 성격, 외모면 외모 어디 하나 모자란 구석이 없다.

5
품종이 가지고 있는 고유한 특징을 가늠할 수 있는 기준을 말한다.

여유 있고 당당한 성격의 랜버린은 장원선 작가가 앰버Amber-컬러 브리딩에 대해 고민을 거듭한 끝에 입양한 고양이다. 태어난 당시의 털 색이 성묘가 될 때까지 조금씩 변해가는 경우를 앰버Amber-컬러라고 하는데, 노르웨이숲고양이만이 가질 수 있는 매력 중 하나다. 유난히 선명하고 아름다운 털 색은 랜버린에게서 눈을 뗄 수 없게 만드는 여러 가지 매력 중 하나일 뿐, 깎아낸 듯 날렵한 콧날과 커다란 귀, 아몬드형 눈매까지 매력적이지 않은 것이 없는 고양이가 랜버린이다.

북두칠성을 이루는 일곱 별 중 여섯 번째 별의 이름을 가진 미자르Mizar는 화려한 외모에 애교가 넘치는 사교적인 고양이다. 주위 환경에 동요하지 않고 자신만의 길을 가는 우직한 성격의 여장부이기도 하다. 강렬하고 풍부한 컬러의 털과 별처럼 빛나는 눈동자는 미자르에게 빠져들 수밖에 없도록 만드는 매력 포인트다.

북유럽 신화에서 무녀들에게 약초와 약 제조법을 가르쳐 준 여신의 이름을 딴 에이르Eir는 태어난 지 얼마 되지 않아 한쪽 눈을 잃었지만 긍정적인 성격과 끝을 모르는 애교로 주변까지 환히 밝혀주는 빛 같은 존재다. 찬사가 절로 나오는 완벽한 얼굴형과 커다란 귀, 빠져들 것만 같은 눈동자까지 사랑스럽고 또 자랑스러운 고양이다.

막내 썬Sun은 이름처럼 밝은 에너지가 넘치는 고양이로 올해 2살이 됐다. 곧은 콧날과 대칭을 이루는 화려한 털 색, 장난기 넘치는 눈빛과 성격까지, 사랑받는 막내의 자질을 고루 갖춘 개구쟁이 고양이다. 얼마 전 네 마리의 새끼 고양이를 출산하고 어미 고양이가 되었지만 여전히 어린 고양이처럼 호기심 많고 친화력이 높아 사람과 고양이 가리지 않고 모두와 잘 지내는 기특한 고양이다.

장원선 작가는 새로운 고양이가 태어날 때마다 이름에 이야기를 담아주었다. 에바에게서 시작된 노르웨이숲고양이 이야기는 15년이라는 시

간이 흐르는 동안 북유럽 신화에서 1950~60년대를 빛낸 영화배우들의 이름으로 이어지고 리듬 위에서 춤을 추며 이야기 속을 거닐었다. 그렇게 고양이들은 오랜 시간이 지나도 잊히지 않을 한 권의 이야기책이 되어 장원선 작가의 가슴 속 책장에 고스란히 남아 있다.

Interview_ 함께 사는 이야기

8마리 고양이, 8개의 이야기

노르웨이숲고양이가 워낙 독립적인 성향이 강해서 제가 일하고 있을 때는 절대 방해하지 않거든요. 있는 듯 없는 듯해도 고양이들과 한 공간에 있다는 것만으로 든든하고 좋아요. 외롭지 않잖아요. 처음에는 고양이들에게 사람한테 하듯 말 걸게 되는 게 신기하더라고요. 알아듣는지는 모르지만 이런저런 이야기를 할 때 가끔 야옹, 하고 대답해주면 혼자가 아니라는 느낌이 들어서 좋았어요.

어느 날인가 이래저래 힘들고 슬퍼서 울고 있었는데, 에바가 정말 무뚝뚝하거든요. 그런 에바가 곁에 와서 제가 우는 걸 가만히 보고 있더니 무릎을 딛고 올라와서 얼굴을 만져 주는 거예요. 평소에는 잘 오지도 않던 고양이가 그러니까 감동이 북받쳐서 에바 끌어안고 한참을 더 울었던 기억이 있어요. 오팔은, 어미 고양이가 낳아놓고 돌보질 않아서 제가 인공수유로 키웠거든요. 제 말을 제일 잘 알아듣는 고양이가 오팔이기도 해요. 썬은 오팔이 낳은 고양이인데 털 색이 노란 부분은 노랗고 까만 부분은 까맣고 구분이 선명한 게 꼭 태양의 흑점 같아서 썬이라는 이름을 붙여줬고요. 에이르는 제 브리더 인생에서 큰 슬픔과 기쁨을 동시에 안겨준 선물 같은 고양이에요. 태어난 지 얼마 안 돼서 한쪽 눈을 잃었지만

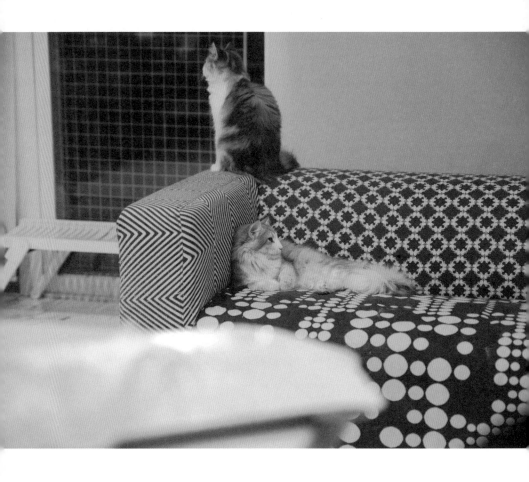

워낙 긍정적이고 애교 많은 고양이라 한줄기 빛처럼 주위를 다 밝혀주거든요. 고양이들과의 추억은 헤아릴 수 없이 많죠. 지금 함께 사는 8마리 고양이뿐 아니라 블루 드라이어드를 거쳐 간 모든 고양이와의 추억은 제 가슴 속에 고스란히 남아 있어요.

블루 드라이어드에선 고양이마다 이야기가 있어요. 새로운 고양이가 태어나고 좋은 주인을 만나 떠나가는 그 과정 자체가 하나의 이야기로 남기도 하지만 이야기가 있으면 쉽게 다가가고 이해할 수 있잖아요. 스토리텔링이라는 마케팅 기법이 주목받기 전부터 이야기가 주는 힘에 관심이 많았거든요. 그래서 고양이에게 이름을 지어줄 때 주제를 정해서 지어줬죠. 처음에는 북유럽 신화 속에 나오는 신들의 이름을 썼어요. 노르웨이숲고양이가 북유럽에서 왔다는 단순한 이유 때문이었는데 얼마 지나지 않아 바닥나더라고요. 그다음에는 비비언 리나 엘리자베스 테일러처럼 50~60년대를 빛냈던 배우들 이름을 따오기도 하고 바흐 음악을 듣다가 '댄스 인 더 캣Dances in the cats'이라는 주제를 떠올리곤 사라방드 Sarabande[6], 가보트Gavotte[7], 미뉴에트Minuet[8] 같은 이름을 지어주기도 했죠. 얼마 전에 태어난 고양이들은 〈오즈의 마법사〉에 나오는 주인공 이름을 붙여줬어요. 고양이 이름 속에 깃든 이야기는 아기 고양이들의 새로운 인연을 보다 풍성하게 만들어 주기도 하지만 제게는 그 자체로 고양이를 기억할 수 있게 해주는 매개체가 되는 거죠.

[6]
3박자의 느린 춤곡.

[7]
7~18세기 프랑스 남부에서 유행한 2박자의 경쾌한 춤곡.

[8]
3/4 또는 3/8 박자의 우아하고 약간 빠른 춤곡.

고양이와 같이, 사람과 함께

어차피 집에서 일하니까 문제가 생기면 바로 돌봐줄 수 있고 무엇보다 혼자가 아니라는 든든함 때문에 브리딩을 시작하게 된 거였어요. 협회 일을 하다 보니 처음부터 많은 조언을 들으면서 보다 안정적으로 시작할 수 있었죠. 잘 모르는 사람들은 브리딩을 돈벌이 수단이라고 생각하기도 하는데 전혀 그렇지 않아요. 고양이 건강 관리만 해도 비용이 만만치 않거든요. 정기적으로 건강검진을 하는데 얼마 전에 계산해보니 몇 달 사이에 천만 원 넘게 들었더라고요. 개체 수가 많기도 하지만 나이 든 고양이들은 나이 든 대로 다른 종류의 관리가 필요하니까요. 또 브리딩을 단순히 번식시키는 것으로 생각하는 경우도 많은데, 브리더의 많은 고민이 필요한 일이에요. 품종이 가진 혈통을 유지하는 것도 중요하지만 발전시켜야 하거든요. 고양이마다 유전적 질환이나 특징을 명확하게 알아보고 좋은 특징을 가진 건강한 고양이를 교배시켜야 하는 일이에요. 예를 들어 수컷 고양이를 큰돈 들여 데려왔는데 잠복고환이더라고요. 격세유전隔世遺傳[9] 되는 질환이어서 브리딩을 하면 안 되거든요. 그저 돈이 목적이라면 그냥 교배시킬 수도 있겠지만 그러면 안 돼요. 아무리 손해를 보더라도 중성화해야 해요. 반려동물로 키우는 게 아니니까 마음이 아파도 냉정하게 결단을 내리게 되는 거죠. 브리딩은 오랜 시간이 필요한 일이에요. 결과가 한 번에 나오는 게 아니기 때문에 인내심을 갖고 천천히, 성실하게 해야 하는 일이거든요. 사업에 목표를 두거나 고양이를 일종의 투자가치로 여겨서도 안 되는 일이에요. 거기에 연연하면 힘들어져요. 그렇기 때문에 금전적인 넉넉함도 무시할 수 없지만 마음의 여유도 반드시 필요해요. 그래야 인내심을 가지고 고양이들을 여유롭게 돌보면서 건강하게 브리딩할 수 있으니까요.

9
조부모 또는 수세대 전 선조의 성질이나 체질 같은 열성 형질이 대를 건너 유전되는 것.

고양이를 입양해가는 분들을 '오너Owner'라고 하는데, 오너 중에 간혹 고양이를 여러 마리 들이려는 분들이 있어요. 한 마리만 있으면 고양이가 외로울까 봐 또 한 마리 들이고, 두 마리 키워보니 좋아서 또 들이고 싶고. 세 마리째 들이고 싶다고 하면 그때부터는 말려요. 브리딩을 하든 안하든 사람이 고양이를 돌보는 건 마찬가지잖아요. 끝까지 함께 할 수 있는지를 생각해야지 불쌍하다고 예쁘다고 무작정 데려오면 안 돼요. 나랑 같이 사는 고양이니까 나와 함께 행복해야 하잖아요. 고양이가 있어서 내가 행복하고 고양이도 나로 인해서 행복해지려면 나부터 행복해야 해요. 내가 행복해야 내 고양이를 행복하게 해줄 수 있을 거 아니에요. 돈을 떠나서 마음의 여유도 필요한 이유죠. 그러니 몇 마리가 됐든 데려오기 전에 끝까지 함께 행복할 수 있는지 충분히 고민해야 해요.

브리딩하면서 가장 고맙고 기분 좋은 일이 사람을 얻었다는 거예요. 혼자 하는 일이다 보니 새로운 사람을 만나거나 인맥을 넓히는 게 쉽지 않은데 브리딩하면서 좋은 분들을 정말 많이 만났어요. 한동안 일 때문에 힘들었던 적이 있었거든요. 사람 때문에 상처도 많이 받았던 시기였는데 그때 고양이를 통해 알게 된 분이 많이 도와줬어요. 고양이도 곁에서 많은 위안을 줬지만 고양이로 연결된 좋은 사람들 덕분에 버틸 수 있었죠.

Breeding 혹은 Breathing

고양이하고 살다 보니 고양이가 생활이 돼 버렸어요. 그 '생활'에 일 욕심이 더해지면서 여기까지 오게 된 거예요. 그러니 제가 하는 일들이 다 고양이와 관련된 일이라는 게 자연스러울 수밖에 없는 것 같아요. 처음 일러스트레이터로 일할 때 어렵게 일했거든요. 자리 잡는 것도 어려웠지만 터를 다지고 나니 일에 치이는 상황이 오더라고요. 당시 우리나라에 발간되는 대부분의 패션 잡지에 제 그림이 들어갔는데 잡지마다 특색이 다

르니까 다 다르게 그려야 하고. 정말 미친 듯이 했어요. 일 자체가 좋았던 것도 있지만 잡지는 한 발 빠르게 트렌드를 접할 수 있잖아요. 그런 잡지를 오래 하다 보니까 트렌드를 읽어낼 수 있게 되더라고요. 큰 흐름이 보이기 시작하니까 이거 하면 될 것 같고, 저거 하면 재미있을 것 같아서 자꾸 일을 벌이게 됐어요. 순수미술을 전공했지만 상업미술이 하고 싶어서 패션 일러스트레이터가 됐는데, 자꾸 일을 벌이다 보니 디자인도 하고 책도 쓰고 패키지디자인까지 하게 된 거죠.

『파리의 숨은 고양이 찾기』 같은 경우는 '로망'에 대해 생각하다 기획하게 된 책이에요. 프랑스 파리도, 고양이도 사람들에게 낭만을 꿈꾸게 하고, 뭔가 감춰진 매력이 있어 보이잖아요. 루브르박물관의 명화 속에 숨어 있는 고양이를 찾아보고 싶기도 했고요. 그렇게 만든 책이 나왔을 때 서점에서 당황하더라고요. 이 책의 장르를 어떻게 분류해야 할지 모르겠다고. 제 책 때문에 여행에세이라는 장르가 생긴 셈이에요. 컬러링북 『나의 아름다운 고양이』는 5년 전쯤, 제가 출판사에 제안했던 아이템인데 당시만 해도 국내에 컬러링북이 없었거든요. 출간 이후 반응을 가늠하기 어려워서 반려됐던 기획인데 최근 컬러링북이 각광받기 시작하면서 출판사로부터 다시 연락이 왔어요. 공주를 주제로 한 컬러링북을 출간하자는 제의였는데, 고양이 컬러링북이 없으니 고양이를 주제로 하자고 역으로 제안했고 출간까지 하게 됐죠. 이 책은 오히려 국내보다 북미하고 대만, 중국에서 반응이 좋다고 하더라고요.

'에바스 테이블Eva's Table'의 경우에는 고양이의 먹거리에 대한 관심 때문에 기획하게 된 브랜드예요. 유기농 원료를 수입하는 회사에 다녔던 적이 있는데 그 회사에서 반려동물 사료를 만들 계획이라고 하더라고요. 사실 안 좋은 사료들이 정말 많거든요. 애초에 잘 가려 먹어야 병원 갈 일 없

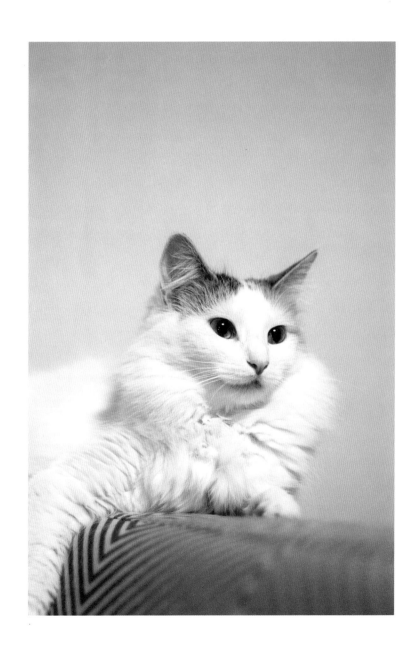

고양이가 필요해 │ 정원선 & 에바, 건, 오딜, 마고, 랜버린, 미자르, 에이르 그리고 선

이 건강하게 오래 살 수 있다는 생각을 하고 있었는데, 유기농 원료로 반려동물 사료를 만든다고 하니까 정말 좋겠구나 싶었던 거죠. 그래서 제품의 기반이 될 스토리텔링과 브랜드 개발, 패키지디자인을 맡게 된 거고요. '에바'는 제 첫 번째 고양이의 이름이기도 하지만 라틴어로 '아기'라는 뜻이 있어서 '에바스 테이블'이라는 이름을 붙였어요. 기획하면서 사료에 대해 공부하고 동물병원에 자문을 구하다 보니 고양이 먹거리에 대한 책이 있으면 좋겠더라고요. 그래서 고양이가 먹는 것에 관한 책을 기획 중이에요.

어떻게 보면 제 삶이 알게 모르게 고양이들하고 연결된 거죠. 고양이가 옆에 있으니 그림 그리다 보면 꼭 필요하지 않은데도 고양이가 하나씩 들어가 있더라고요. 해왔던 일이나 하고 있는 일을 살펴보면 고양이와 관련되지 않은 게 없어요. 부모님께서는 한 마리만 키우고 나머지는 다른 데 보내라고 하시는데 저는 결국 고양이들 때문에 먹고 사는 거 아니냐고, 그런 말씀 마시라고 하거든요. 자연스럽게 그렇게 된 것 같아요. 어쩌다 보니 이렇게, 자연스럽게 일상이 돼버린 거예요.

고양이들에게 하고 싶은 이야기는
주위 사람들에게 하는 얘기하고 비슷해요.
건강하게, 그 모습 그대로 오래도록
제 곁에 있어 줬으면 좋겠다는 거.
그렇게 평생 제 기억 속에 남아주기를 바라지요.

Story11

노르웨이 숲과 고양이와 별과 그녀

고양이
이야기

그 여자
이야기

고양이
이야기

여덟 마리 고양이,
모임을 갖다

다들 모인 거야?

캣타워 가장 높은 곳에 앉은 마고가 아래쪽을 내려다본다. 소파 등받이 위에 에바와
에이르, 테이블 위에 건, 책장 아래에 미자르, 주방 문 앞에 랜버린, 그리고 캣타워
아래 칸에 오팔. 그리고 썬. 썬은 어디에 있는지 보이지 않는다.

하나가 없는 것 같은데.
저기 어디 있지 않을까?
어딘가에 있을 거야.
그럼 어떡하지.
글쎄.
그런데 왜 모인 거지?
난 모르는데.

끝부분만 천천히 살랑이는 여섯 개의 꼬리[10]를 내려다보며 마고는 모임에 참석하지
않은 여덟 번째 고양이를 찾으러 가야 하는지에 대해 잠시 고민했다. 마고가 옆으로

누워있던 귀를 앞을 향해 세운다.[11]

오늘 모인 이유는 인간에게 뭔가 해줘야 할 것 같기 때문이야.
하지만 사냥할 수가 없잖아.
사냥하지 않아도 뭔가 해줄 수 있는 게 있을 거야.
그런데 왜?
설명해야 해? 인간은,
많은 걸 해.
맞아, 많은 걸…… 뭘 하더라……?
아무튼 많은 걸 하고 있는 건 맞아.
맞아.
그래, 그러니까 우리도 뭔가 해주자는 거지. 그런데 뭘 해주지?

일곱 마리 고양이가 동시에 귀를 쫑긋 세운다.[12] 집 안은 아주 잠깐, 공기 중을 떠다니던 고양이 털들이 어딘가에 스르륵 내려앉는 소리가 들릴 만큼 조용하다. 그 고요 속에서 가장 먼저 귀를 파닥거린 고양이는 마고다.

쥐 그리고 그르렁, 에오로, 미자토, 켄버린, 마고, 어뢰, 건, 에바, 장원선 & 필요해 고양이가 필요해

10
고양이가 움직였다 멈췄다 하면서 꼬리 끝 부분만 천천히 살랑살랑 움직이는 것은 어떤 생각에 빠져있다는 표시. 무슨 생각을 하는지 궁금하겠지만 고양이에게도 생각할 시간이 필요하다.

11
귀가 옆으로 펼쳐져 살짝 기울어 있을 때의 고양이는 어쩐지 주저하고 있는 상태다.

12
고양이가 갑자기 귀를 쫑긋 세운다는 것은 어떤 소리가 신경에 거슬려 고도의 집중력을 발휘해 귀를 기울이고 있는 중이라는 의미다.

인간이 좋아하는 걸 줘야지.
인간은 뭘 좋아하지?
나.
나야.
난데.
나일걸?
나라니까.
나거든.

고양이 모임의 가장 마지막 참석자 썬이 테이블 의자 위로 뛰어오르며 속삭인다.

맞아. 인간은 우리를 좋아해.

문이 열리는 소리를 신호로 흩어져 있던 고양이들이 하나둘 테이블 위로 올라간다.
마고, 썬, 랜버린, 오팔, 에이르, 건, 에바, 미자르까지 테이블 위로 올라온
고양이들이 나란히 앉아 계단 쪽을 바라본다. 계단을 내려와 주방으로 들어가려던
그녀의 눈에 나란히 앉아 있는 고양이들이 눈에 들어온다. 테이블 위에서 햇살을
듬뿍 머금은 고양이들의 털이 숲 속에 피어오르는 아침 안개처럼 눈부시도록
화사하다. 그녀는 순식간에 노르웨이 어딘가에 있는 숲 속에 서 있는 기분이 들었다.
자신을 향한 열여섯 개의 눈동자와 하나하나 눈 맞추며 테이블 앞으로 간 그녀가
있는 힘껏 팔을 벌려 여덟 마리 고양이들을 품에 안는다.

이만하면 된 거 같은데.
조금만 더.
낑겨서 답답해.
기왕 하는 거 잘 좀 하자.

그녀가 고양이들을 안았던 팔을 풀고 한 걸음 물러서자 건과 오팔은 일어나며
기지개를 켜고 랜버린은 몸을 흔들어 털을 고르고 에이르와 썬은 각기 다른

방향으로 테이블에서 뛰어내린다. 고양이 세수를 하던 에바가 테이블 아래로 내려가자 마고도 그 뒤를 따라 내려가는데 미자르는 처음 모습 그대로 앉아 눈을 감고 있다.

"설마, 너 그새 자는 거니?"

그녀의 목소리에 반짝, 눈을 뜬 미자르가 긴 하품을 하고는 다시 눈을 감는다. 미자르를 향한 사랑을 표현할 방법이 이것뿐이어서 아쉽다는 듯 미자르의 얼굴에 자신의 얼굴을 부비던 그녀가 미자르를 놓아준 뒤 주방으로 들어가 따끈한 커피를 내린다. 거실로 옮겨온 노르웨이 숲에 따뜻한 커피 향이 퍼져 나간다.

그 여자
이야기

그녀,
'별'을 헤아리다

길고도 짧은 하루를 마무리하고 침대에 누운 그녀는 오늘 새로운 주인을 만나
떠나간 고양이에 대해 생각한다. 새끼 고양이들은 어미 뱃속에서 머무르던
시간[13]보다 조금 더 오래 그녀 곁에 머물다. 타고 난 빛깔이 무르익기 시작하면
새로운 주인을 만나 떠나갔다. 지난해 가을에 태어난 새끼 고양이 여섯 마리를
천장에 걸어 본다. 오팔이 낳은 것이 세 마리, 에이르가 낳은 새끼 고양이가 또 세
마리. 그녀의 침실 천장에서 춤곡의 이름을 가진 새끼 고양이 여섯 마리가 저마다의
리듬으로 춤을 춘다. 그 곁에 지난 겨울, 썬이 낳은 새끼 고양이들을 건다. 썬이 낳은
네 마리의 고양이들은 에메랄드 시에 사는 위대한 마법사를 찾아 노란 벽돌길을
따라 걷고 있다. 그다음엔 지금까지 블루 드라이어드를 거쳐 간 고양이들을 하나씩
불러내 별을 헤아리듯 천장에 걸며 이름을 불러본다. 마지막으로 언제나 그녀의
곁을 채워주는 여덟 마리 고양이들. 에바, 건, 오팔, 마고, 랜버린, 미자르, 에이르,

13
고양이의 임신 기간은 8~9주 정도. 태어난 새끼 고양이는 생후 11주~12주 가량 어미 곁에서 고양이로서
의 기본적인 소양을 배운 뒤 입양된다.

썬까지 걸어 놓으니 천장에 별 무리가 드리워진다. 대부분의 고양이가 좋은 주인을 만나 떠나갔고, 그중에 몇은 그녀의 곁에 남기도 했다. 곁에 머물렀던 고양이들에게 안부 인사를 보내며 곁에 남은 고양이들과 함께 천천히 깊은 밤을 걷는다. 그렇게 깊은 밤을 지나 별처럼 빛나는 꿈에 가 닿을 때까지 그녀는 고양이와 함께 걸었다.

어슴푸레하던 방 안이 어느새 환하게 밝아진 것을 느낀 그녀가 눈을 뜬다. 특별한 일정이 없을 때는 아침 해가 뜨는 시간이 일어나는 시간이었다. 계절에 따라 조금 이르기도 하고 늦기도 하지만 햇빛 알람처럼 아침을 산뜻하게 만들어 주는 것도 없었다. 이불 속 온기를 만끽하며 기지개를 켠 그녀가 방을 나선다. 계단을 내려와 주방으로 들어가려던 그녀의 눈에 나란히 앉아 있는 고양이들이 눈에 들어온다. 테이블 위에서 햇살을 듬뿍 머금은 고양이 털이 숲 속에 피어오르는 아침 안개처럼 눈부시도록 화사해서 그녀는 순식간에 노르웨이 어딘가에 있는 숲 속에 서 있는 기분이 들었다.

"너희 왜 그러고 있어? 그러고 있으니까 꼭 선물 상자 쌓아 놓은 것 같아."

간밤에 그려 본 별처럼 빛나는 열여섯 개의 눈동자와 하나하나 눈 맞추며 테이블 앞으로 간 그녀가 있는 힘껏 팔을 벌려 여덟 마리 고양이들을 품에 안는다. 한참을 안고 있던 그녀가 팔을 풀고 한 걸음 물러서자 건과 오팔은 일어나며 기지개를 켜고 랜버린은 몸을 흔들어 털을 고르고 에이르와 썬은 각기 다른 방향으로 테이블에서 뛰어내린다. 고양이 세수를 하던 에바가 테이블 아래로 내려가자 마고도 그 뒤를 따라 내려가는데 미자르는 처음 모습 그대로 앉아 눈을 감고 있다.

"설마, 너 그새 자는 거니?"

그녀의 목소리에 반짝, 눈을 뜬 미자르가 긴 하품을 하고는 다시 눈을 감는다. 미자르를 향한 사랑을 표현할 방법이 이것뿐이어서 아쉽다는 듯 미자르의 얼굴에 자신의 얼굴을 부비던 그녀가 미자르를 놓아준 뒤 주방으로 들어가 따끈한 커피를 내린다. 거실로 옮겨온 노르웨이 숲에 따뜻한 커피 향이 퍼져 나간다.

에필
로그

고양이 이야기를 할 수 있다는 이유만으로 인터뷰에 응해주신 11분의
작가들에게 마음 깊은 곳에서 길어 올린 고마움을 전합니다. 굳이
당부하지 않아도 각자의 고양이와 한결같은 나날을 보내시겠지요.
그 한결같은 일상이 언제나 따뜻한 온기로 가득하길 바라겠습니다.

흐릿하던 꿈을 손에 잡히는 것으로 만들어주신 지콜론북 김소영 에디터님,
정미정 디자이너님, 그리고 관계자 여러분께도 진심 꾹꾹 눌러 담아
고마운 마음을 전합니다.

제 글을 좋아해 주신 분들, 모두 마음 깊이 담아두고 있습니다. 덕분에
여기까지 올 수 있었어요. 불면 날아갈까, 쥐면 꺼질까 애지중지 하느라
그 고운 이름들, 하나하나 호명하지 못하는 것을 이해해 주세요.
고맙습니다.

아직도 실감이 나지 않는데, 또 이런 기회가 있을지 모르겠습니다.
언젠가 이런 기회가 또 왔을 때 당황하지 않도록 계속 쓰겠습니다.
마음을, 쓰겠습니다. 제가 원래 백수百修거든요.

<div align="right">

여느 해와 다른 2016년 봄

유정 쓰다

</div>

고양이가 필요해

예술가의
마음을 훔친
고양이

초판 1쇄 인쇄 2016년 6월 10일 | **초판 1쇄 발행** 2016년 6월 20일 | **저자** 유정 | **펴낸이** 이준경

편집이사 홍윤표 | **편집장** 이찬희 | **편집자** 김소영 | **디자인** 정미정 | **마케팅** 이준경 | **펴낸곳** 지콜론북

출판 등록 2011년 1월 6일 제406-2011-000003호 | **주소** 경기도 파주시 문발로 242 파주출판도시 (주)영진미디어

전화 031-955-4955 | **팩스** 031-955-4959 | **홈페이지** www.gcolon.co.kr | **페이스북** @g_colon

트위터 /gcolonbook | **인스타그램** @g_colonbook | **ISBN** 978-89-98656-58-4 03600 | **값** 15,000원

- 이 도서의 국립중앙도서관 출판시도서목록(CIP)은 서지정보유통지원시스템 홈페이지(http://seoji.nl.go.kr)와
 국가자료공동목록시스템(http://www.nl.go.kr/kolisnet)에서 이용하실 수 있습니다. (CIP제어번호 : CIP2016013907)
- 웅지콜론북은 예술과 문화, 일상의 소통을 꿈꾸는 (주)영진미디어의 문화예술서 브랜드입니다.